Book of Rhymes:
The Poetics of Hip Hop

Book of Rhymes:
The Poetics of Hip Hop

애덤 브래들리 지음 | 김봉현 김경주 옮김

글항아리

나를 음악의 시적 세계로 인도한
나의 어머니, 제인 루이스 브래들리에게

————————

TABLE OF CONTENTS 차례

프롤로그 009

랩 포에트리 101 013

1부

1장 리듬 035

2장 라임 091

3장 워드플레이(언어유희) 137

2부

4장 스타일 179

5장 스토리텔링 217

6장 시그니파잉(설전) 243

에필로그 273

주 284

옮긴이의 말_김봉현 291

옮긴이의 말_김경주 297

이것은 힙합에 관한 이야기다. 당신은 지금 스탠딩석 밖에 없는 작은 클럽 안에 서 있다. 루츠The Roots나 커먼 Common, 혹은 다른 언더그라운드 힙합 그룹이 공연을 하려는 중이다. 꽉 찬 사람들로 몸은 밀착되어 있고 담배 연기는 머리 위에 무성하다. 본격적인 쇼가 시작되기 전에 디제이는 "어 트라이브 콜드 퀘스트A Tribe Called Quest" "데 라 솔De La Soul" "라킴Rakim" 등 힙합의 고전들을 플레이하고 있다.

5분, 10분…… 이윽고 음악 소리는 작아지고 어디선가 들려오는 목소리는 오늘의 헤드라이너를 외치기 시작한다. 조명은 점점 더 뜨거워지고 파란색에서 노란색으로, 다시 빨간색으로 바뀐다. 첫 번째 비트가 무대를 강타하자 관객들이 엠시MC를 향해 환호성을 지른다. 손은 하늘을 향하고 고개는 비트에 맞춰 끄덕인다. 리듬에 의해 관객은 살아 움직인다. 몇 시간이 지나도 이 열기는

지속될 것이다.

이제 이런 장면을 상상해보자. 무대가 절정에 다다른 후 마침내 멜로디와 베이스가 사라지기 시작했다. 이제는 드럼 소리마저 들리지 않는다. 무대에서 아무 소리도 들리지 않게 되자, 엠시는 무반주로 자신의 랩을 뱉어낸다. 곧, 이윽고 소리치던 그의 목소리도 점점 속삭이듯 작아지고 마침내 무대에는 아무것도 남지 않게 되었다. 그러나 엠시가 무대 뒤로 사라진 뒤에도 당신은 무언가가 무대에 남아 있음을 느낄 수 있다. 랩 가사가 빔 프로젝터를 통해 무대 뒤편에 여전히 전시되고 있는 것이다. 단어들이 벽 위에 가지런히 정돈되어 있는 그 광경은 마치 당신이 엠시의 라임북을 그대로 들여다보는 듯한 느낌을 준다.

사람들은 하나둘 떠나지만 단어들에 매료된 당신은 떠날 수 없다. 엠시의 입을 통해 이미 익숙해진 가사이지만 그것이 눈앞에 펼쳐지는 순간 새로운 의미로 다가옴을 당신은 느끼고 있다. 언어유희, 은유, 직유, 반복되는 라임은 물론 당신은 가사를 눈으로 보면서 그 구조와 형식, 발화와 침묵까지도 새롭게 느낄 수 있다. 심지어 이제 당신의 귀에는 비트마저 들리기 시작한다. 이 비트는 당신이 지금 보는 '언어'들이 당신의 마음속에서 살아 움직이며 만들어낸 것이다. 스피커에서 더 이상 음악은 흘러나오지 않지만 당신은 다시 고개를 끄덕이기 시작한

다. 주변에 있는 사람들도 함께 고개를 끄덕이고 있다. 들리지 않는 비트에 몸을 흔들고 있는 이들의 수는 아까보다 훨씬 더 적지만, 동시에 이들은 훨씬 더 강력하다.

처음에는 조금 미묘할 수도 있다. 당신의 귀에 다시 들리는 비트가 무대 불빛이 조금 깜박거리는 수준, 드럼이 간간히 끼어드는 수준일 수도 있다. 그러나 이내 불빛이 타오르고 비트는 그 어느 때보다 강하게 내려침을 느끼며, 엠시는 다시 무대 위로 돌아오고 관객은 광란 상태에 빠진다. 아까와 똑같은 음악이다. 단지 조금 리믹스되었을 뿐.

언어가 빚어내는 낮은 리듬은 베이스의 울림을 불러낸다. 한편 마음을 가로지르는 가사 구절은 고막을 통해 진동한다. 이제야 비로소 당신은 보는 것과 들리는 것이 일치하는 경험을 하게 되었다. 음악과 가사는 그대로 있었다. 받아들이는 당신이 바뀐 것이다. 그리고 이것이 바로 '힙합의 시학'이다.

I start to think and then I sink
Into the paper like I was ink
When I'm writing, I'm trapped in between the lines
I escape when I finish the rhyme…
생각을 시작하면 나는 종이 위로 가라앉지
마치 잉크라도 된 것처럼
가사를 쓸 때, 난 문장 사이에 갇히고
라임을 다 적었을 때 빠져나오지

—Eric B. & Rakim, "I Know You Got Soul"

RAP POETRY 101

라임북이란 엠시들이 가사를 쓰는 공간이다. 래퍼들의 재능이 담기는 가장 기본적인 도구이기도 하다. 이와 관련해 나스Nas는 "내 라임북에 가사를 적다보면 단어들이 여백을 가득 메우지Writing in my book of rhymes, All the words pass the margin"라는 가사를 쓰기도 했고, 모스 데프Mos Def는 "내 라임북에 담긴 가사는 정말 생생해서 마치 홈 비디오를 보는 것 같지Lyrics so visual / They rent my rhyme books at your nearest home video"라는 가사를 남겼다. 그러나 이 둘이 있기 전에 라킴은 이미 알고 있었다. 라임북이란, 랩이 시가 되는 공간이라는 사실이다.

기본적으로 모든 랩 음악은 공연되길 기다리는 한 편의 시와 같다. 이미 적어놓은 가사든 즉흥적으로 뱉은 가사든, 랩은 엠시가 각각의 라임을 정밀하게 배열해놓

은 시적 구조를 지니고 있다. 시가 그렇듯 랩 역시 '구절의 예술'이다. 시인은 자신이 의도한 리듬을 맞추기 위해 시구절의 길이를 조절한다. 그들은 약강 오보격iambic pentameter에 맞춰 시를 쓰거나 그들이 원하는 운율을 선택한다. 한편 자유시를 쓰는 시인은 특정한 단어를 강조한다거나 기타 여러 시적인 목적을 위해 줄바꿈을 적절히 활용하기도 한다. 훌륭한 시는 절대 뻔하거나 충동적인 줄바꿈을 지니고 있지 않다. 시를 산문의 형식으로 다시 써본다면 시에 있어 줄바꿈이란 마치 공기와 같은 존재임을 알 수 있다.

줄바꿈은 시 문학의 뼈대가 되는 개념이다. 줄바꿈에 의해 시는 다른 모든 문학과 구별이 가능해진다. 산문가가 페이지 여백의 끝에 다다랐을 때만 규칙적으로 줄바꿈을 한다면 시인은 자유로운 줄바꿈을 통해 자신의 글을 의도대로 디자인할 수 있다. 랩으로 시를 쓰는 래퍼들역시 마찬가지다.

랩은 곧 시다. 그러나 랩을 즐기는 많은 이가 이 사실을 인지하지 못하고 있다. 사람들은 랩을 차에서, 파티장에서, 클럽에서 즐기지만 시는 보통 학교에서 연구되거나 숨겨진 이면을 보기 위해 머리를 짜내야 하는 것으로 인식되고 있다. 시는 우리 일상과 멀찌감치 떨어져 있고 어쩌다 가끔 찾는 것이 되어버렸다.

하지만 시의 위상이 늘 이렇지는 않았다. 시가 공적으

로, 또 사적으로 지금보다 특별한 위상을 지녔던 때가 있다. 탄생과 죽음, 결혼식과 장례식, 축제와 가족 모임 등에서 사람들은 시를 읊으며 자신의 감정을 표현하곤 했다. 이렇듯 상대적으로 시의 부재가 느껴지는 오늘날의 현실은 우리네 문화의 짧은 주기, 그리고 시의 자리를 다른 유희적 양식들이 차지하고 있음을 드러내며, 무엇보다 시 자체에 대해 다시 생각해보게 한다. 지난 세기에 우리는 시 문학의 융성을 목격했지만 이는 곧 시가 추상과 관념의 영역으로 한 발짝 더 다가갔음을 의미하기도 했다. 실제로 영국의 시인이자 소설가, 극작가인 에이드리언 미첼Adrian Mitchell은 이렇게 말했다. "대부분의 사람이 시를 외면한다. 대부분의 시가 사람들을 외면하기 때문이다."

반면 랩은 결코 그들의 청자를 외면하지 않는다. 랩은 시시각각 우리 의식 속으로 침투하고 있다. 차 안에서, 운동 경기장에서, 마트에서, 랩은 늘 우리 주위에 있다. 그리고 대부분의 랩은 자신을 분명하게 드러낸다. 랩을 듣기 위한 별도의 전문 지식은 거의 요구되지 않는다. 랩을 듣기 위해 개론서를 읽거나 학습 영상을 시청할 필요는 없다. 그러나 삶의 많은 것이 그렇듯, 랩 역시 많이 알수록 즐거움이 더 커진다. 아는 만큼 보인다.

지금의 랩은 거대한 대중 예술이고, 래퍼들은 아마도 이 시대의 가장 위대한 대중 시인일 것이다. 그들은 수

천 년간 이어져온 '리리시즘lyricism'을 확장했다. 세계적인 성공에 힘입어 랩은 역사상 가장 광범위하게 퍼뜨려진 시가 되었다. 물론 모든 랩이 훌륭한 시는 아니다, 그러나 어떤 훌륭한 랩들은 구어 및 발화 방식을 혁명적으로 개척했다. 래퍼들은 리듬, 라임, 언어유희를 통해 낯선 것을 익숙하게 만든다. 그들은 발화의 양식을 만들어내고 다양화하며 언어에 새 옷을 입힌다. 그들은 우리가 들어보지 못한 이야기를 가져와 인간에 대한 우리의 이해를 넓히기도 한다. 최고의 엠시들, 예를 들어 라킴, 제이-지Jay-Z, 투팍Tupac 등은 미국 시 문학계의 존중을 얻을 충분한 자격을 지니고 있다. 우리는 그들을 부당하게 외면해왔다.

도시 빈민가에서 태어난 힙합은 지난 세기 가장 강력한 문화적 힘을 손에 넣었다. 사우스 브롱크스는 언뜻 시의 새로운 물결이 태동한 곳과는 거리가 멀어 보인다. 그러나 열악한 주거 환경에서 균등한 교육 기회를 부여받지 못한 채 자란 젊은 세대들—대부분 흑인과 갈색 인종이다—은 영어 체계 자체를 뒤흔들 만한 리듬, 라임, 언어유희를 개발해냈다. 실제로 제프 창Jeff Chang의 저서 『멈출 수도 없고, 멈추지도 않아Can't Stop, Won't Stop: A History of the Hip-Hop Generation』는 1970년대와 1980년대에 이르는 동안 창의적인 발상과 표현을 짓누르는 사회경제적 억압

속에서 랩이 어떻게 탄생하게 되었는지를 생생하게 묘사한다. 그는 이렇게 써내려간다. "이 거대한 창의적인 에너지[1]는 미국 사회의 밑바닥에서 이제 분출할 준비를 마쳤다. 그리고 이 믿기 어려운 순간은 결국 전 세계에 엄청난 영향을 미치게 된다." 사우스 브롱크스 출신의 전설적인 래퍼 케이알에스-원[Krs-One]은 이렇게 설명한다. "랩은 현실에서 억압받던 창의적인 젊은이들이 선택한 마지막 수단이었다."[2]

힙합의 첫 세대는 서구 시 문학의 전통뿐 아니라 아프리카 이주민의 민간 구술 전통 역시 받아들였다. 재즈, 블루스, 펑크 등의 음악과 고단한 현실에 대한 이야기 말이다. 이들은 자신만의 고유한 상상과 표현을 위해 윌리엄 셰익스피어나 에밀리 디킨슨, 소니아 샌체즈와 아미리 바라카 등의 작품에서 볼 수 있는 영어 형식을 구사했다. 랩은 그간 미국에서 소외받아온 불경하고 자기주장 강한 이들에게 비로소 '목소리'를 안겨주었다. 그리고 시간이 흐르면서 이들의 시와 음악은 동네, 도시, 국가를 넘어 전 세계로 울려 퍼졌다.

랩은 새로운 세대의 음악이지만 동시에 고전적인 시이기도 하다. 랩은 자유시를 비롯해 스포큰 워드, 슬램 포에트리 등은 물론 시의 깊숙한 고전적인 양식과도 연관되어 있다. 예를 들어 8세기에 고대 영어로 쓰인 서사시 베오울프[Beowulf]나 음영시가 같은 것 말이다. 랩의 길

이는 이미 구축된 리듬에 의해 좌우되는데, 랩에서 리듬이란 비트의 리듬을 뜻한다.

랩 속에 존재하는 비트는 들을 수 있게 만든 시적 운율과 같다. 만약 규칙적으로 반복되는 음악적 리듬이 존재하지 않는다면 엠시가 구사하는 랩의 강세와 밀고 당김은 그저 혼란스럽게 들릴지도 모른다. 비트와 엠시의 플로(혹은 억양)는 청자의 음악적·시적 경험을 충족시키기 위해 함께 움직인다. 그리고 특이할 점이라면, 랩은 이러한 기본 패턴을 창의적으로 깨뜨리면서 또 다른 리듬 패턴을 새롭게 만들어낸다는 사실이다.

간단히 말해, 랩 구절은 음악 속에 알맞게 갖춰진 리듬 형식의 산물이다. 어빙 벌린, 존 레넌, 스티비 원더 등 위대한 팝 작사가들은 가사를 쓸 때 리듬뿐 아니라 멜로디와 화성에도 신경을 쓴다. 그러나 엠시들은 가사를 쓸 때 기본적으로 비트만을 염두에 둔다. 이러한 근본적인 차이는 엠시들이 대부분의 송라이터와 달리 시인과 닮아 있음을 보여준다. 시인처럼 래퍼들 역시 마음속에 비트를 품고 가사를 적는다. 여백을 긍정하고 비트와 보조를 맞추는 랩의 특성은 언어의 시적 정체성을 중시한다.

멜로디, 화성과는 거리가 먼 랩은 대신 리듬과 시적 표현을 자유롭게 활용해왔다. 심지어 카니예 웨스트Kanye West처럼 멜로디와 화성을 풍부하게 활용하는 래퍼의 음악에서도 리듬은 늘 노래의 중추로 작용했다. 이는 랩이

리듬과 뗄 수 없는 관계임을 나타낸다. 뛰어난 기술을 지닌 엠시들은 늘 랩의 리듬과 라임의 패턴을 강조한다. 결과적으로 래퍼들의 가사는 그들의 음악을 둘러싼 여러 요소로부터 떼어내 하나의 시적 양식으로 손쉽게 분리 가능하다. 그리고 종이 위에 적힌 그들의 가사로부터 리듬은 살아 움직인다. 애초에 랩 가사가 리듬을 머금고 있기 때문이다.

비평가들은 흔히 시 문학과 노래 가사의 구분을 주장한다. 비평가 사이먼 프리스Simon Frith에 의하면 노래 가사는 세련된 시적 효과를 필요로 하지 않는다. 실제로, 노래 가사가 지나치게 시적일수록 오히려 음악 본연으로부터 멀어진다는 주장이 제기된 바 있다. 이러한 맥락을 따른다면 문학 영역에서 좋은 시는 음악 영역에서는 형편없는 가사가 되고, 음악 영역에서 위대한 가사는 문학 영역에서는 이류 시밖에 되지 않는다. 그러나 랩은 이러한 관습적 고정관념에 저항한다. 랩은 분명 음악적 양식 중 하나이지만 여느 음악과 달리 시적 질감을 자유롭게 지닐 수 있다. 또 다른 고정관념으로 대중음악 가사는 문학적 서사 구조와 거리가 멀다는 생각이 있다. 그러나 랩은 사운드와 라임이 어우러지는 복합 구조를 통해 오늘날 가장 각광받는 시를 만들어내고 있다.

랩의 시적 면모는, 랩의 주된 정체성이 음악임을 받아들인다 하더라도 여전히 문학의 측면에서 조명 가능하

다. 하나를 인정한다고 해서 다른 하나를 꼭 폄하할 필요는 없다. 실제로 랩은 다른 어떤 가사 양식보다도 언어와 음악이라는 양가적 속성을 강하게 지니고 있다.

랩이 음악이라는 사실이 시로서는 실격을 의미하진 않는다. 오히려 이 사실은 랩의 시적 정체성을 훨씬 더 강하게 드러낸다. 고대 그리스인은 그들의 시를 가리켜 "ta mele"라고 불렀는데, 이는 "노래로 불리기 위한 시"라는 뜻이었다. 또 월터 페이터의 말에 의하면 시는 "음악의 상태를 동경하는"[3] 무엇이다. 음악이 시 안에서 지니는 존재감이 흐릿해진 것은 20세기 초반에서야 일어난 일이다. 시인 에드워드 히르시는 이렇게 말한다. "시는 언제나 말과 노래 사이를 거닐어왔다."[4]

시가 그렇듯 랩 역시 일상의 발화와는 조금 다르다. 그렇다고 랩이 곧 노래인 것도 아니다. 그러나 랩은 동시에 이 둘을 자신의 일부로 지니고 있다. 초창기 래퍼들은 이 사실을 이해하고 있었다. 1980년으로 거슬러 올라가보자. 랩이 처음으로 주류 라디오에 등장한 뒤 몇 달이 지나 발표된 곡 "Adventures of Super Rhyme(Rap)"에서 지미 스파이서Jimmy Spicer는 이 '새로운 양식'의 규정을 시도했다.

It's the new thing, makes you want to swing
While us MCs rap, doing our thing
It's not singing, like it used to be

No, it's rapping to the rhythm of the sure shot beat

It goes one for the money, two for the show

You got my beat, now here I go

이건 새로운 거야, 너의 몸을 들썩이게 하지

랩을 한다는 건 우리만의 것을 한다는 뜻이지

랩은 우리가 알고 있던 노래와는 달라

이 비트의 리듬에 맞춰 랩을 하는 거야

첫 번째는 돈을 위해서, 두 번째는 이 쇼를 위해서

이 비트가 들리면, 난 이제 시작해

랩은 '입으로 표현하는 시'다. 그렇기 때문에 문학으로서의 시보다 '소리'에 크게 좌우된다. 엠시가 구사하는 기술은 많은 부분 시인의 그것과 유사하지만 그 외에도 엠시는 '입으로 표현하는' 형식에 걸맞은 또 다른 기술을 가지고 있다. 대표적으로, 엠시는 라임을 연상 장치이자 리듬의 쾌감을 발생시키는 요소로 활용한다. 그리고 동음이의어나 펀치라인 같은, 청각적 정체성에 기반한 시적 비유를 동원한다. 여기에 음색, 억양 등 음악적 요소의 조절이 더해지면 비로소 랩은 자신이 '시를 소리 내어 하는 퍼포먼스'에 가장 적합한 양식임을 드러낸다.

콜 포터Cole Porter나 로렌즈 하트Lorenz Hart 같은 초창기 팝 작사가들의 가사에는 분명 고심한 흔적이 역력했다. 그들은 단순히 대중의 구미만 좇기에 그치기보다는 각자가 한 명의 시인이었다. 랩의 경우, 위대한 엠시들이

란 바로 이러한 가사적 전통을 계승하고 확장하는 이들이다. 포터가 작사한 "I Got You Under My Skin"의 가사는 사운드와 멜로디 없이 텍스트만으로도 매력적이다. 훌륭한 랩 가사 역시 마찬가지다. 훌륭한 랩 가사는 훌륭한 퍼포먼스나 사운드 없이 오직 텍스트만으로 사람을 사로잡을 수 있다. 기본적으로 랩은 악보를 필요로 하는 음악이 아니다. 그러나 동시에 랩은 음악과 시, 양쪽으로의 가치를 모두 증명해내기 위한 기록 양식을 가지고 있다. 그리고 그것은 가사의 충실한 옮겨 적기로부터 시작된다.

랩 가사는 잘못 적히는 경우가 흔하다. 많은 노래 가사 사이트는 물론 심지어 아티스트의 제작 노트나 힙합 전문 서적 등에서도 그렇다. 똑같은 라임도 각기 제멋대로인 줄바꿈과 구두점 등에 의해 다르게 적히곤 한다. 각설하고, 궁극적인 목표는 이것이다. 우리가 귀로 듣는 것과 가장 가깝게 랩 가사를 적을 수 있어야 한다는 것.

물론 이 책이 제시하는 기록법은 엠시들이 기존에 랩을 적는 방법과는 다소 다를 수도 있다. 예를 들어 투팍은 그의 랩을 2행 단위로 기록했다. 래퍼들은 스스로 납득할 수만 있다면 어떤 방식으로든 자신의 랩을 적을 수 있는 자유가 있다. 하지만 랩 가사를 접하는 대중은 좀더 통일된 형식을 원하는 것도 사실이다. 여러 랩 가사를 동시에 두고 별다른 혼란 없이 논할 수 있게 말이다.

랩 가사를 적는 일은 거창하진 않지만 그래도 특정한 기술을 필요로 하는데, 이것은 습득하기 그리 어렵지 않다. 기억할 것은 오직 하나, 비트에 맞춰 넷까지 셀 수 있으면 된다. 랩 가사를 적는 것은 엠시의 입에서 나오는 단어들과 음악 사이의 유기성을 해치지 않고 가사의 시적 의미를 번역해내는 일과 같다. 가사와 비트 간의 유기성을 보존할 때 우리는 비로소 랩 가사를 시처럼 대할 수 있다. 엉성한 작사로는 아무것도 성취할 수 없으며 오직 표피적 의미만을 얻을 수 있을 뿐이다.

엠시가 직면하는 가장 기본적인 문제는 이렇다. 비트가 주어지면, 무엇을 할 것인가? 비트는 랩의 시작이다. 그것이 팀벌랜드Timbaland의 딸꾹질 및 트림 같은 사운드이든, 저스트 블레이즈Just Blaze의 공격적인 사운드이든, 주먹으로 테이블을 내리치는 소리이든, 휴먼 비트박스이든, 엠시가 마음속으로 세는 박자이든, 비트가 모든 가사적 가능성을 규정한다. 그러므로 랩 가사를 옮겨 적을 때는 비트의 존재 역시 반영하도록 노력해야 한다.

랩 비트의 대부분은 4/4 박자로 이루어져 있다. 래퍼에게 한 박자란 시의 한 음보와 같다. 다섯 번째 음보가 시구절 하나의 끝을 의미한다면 네 번째 박자는 랩 마디 하나의 끝을 뜻한다. 하나의 시구절이 곧 하나의 랩 마디인 셈이다. 따라서 엠시가 16마디의 랩을 뱉는다면 이것은 곧 16줄의 랩 구절이 된다.

이것을 입증하기 위한 간단한 예를 보자. 힙합사의 위대한 고전 중 하나인 그랜드마스터 플래시 앤드 더 퓨리어스 파이브Grandmaster Flash and the Furious Five의 "The Message" 가사 일부다.

one two three four
Standin' on the front stoop hangin' out the window
Watchin' all the cars go by, roarin' as the breezes blow
현관 앞에 서서 창문에 기대고 오가는 차들을 지켜봐
불어오는 바람처럼 으르렁거리는 차들

강조되는 단어들('standin' 'front' 'hangin' 'window' 등)이 자연스럽게 비트에 맞춰 떨어짐을 느낄 수 있을 것이다. 이 두 줄은 단어의 발음과 비트에 맞추는 악센트 등으로 볼 때 거의 똑같은 구절이다. 단어들은 비트와 정확히 보조를 맞춘다. 시작부터 끝까지 정확히.

그러나 모든 가사가 옮겨 적기 쉬운 것은 아니다. 그 과정에서 골치 아픈 일이 많이 생길 수 있다. 같은 노래의, 그 유명한 첫 구절을 보자.

one two three four
Broken glass everywhere
People pissin' on the stairs, you know they just don't care
깨진 유리가 여기저기 흩어져 있고 사람들은 계단에 오줌을 싸고 있지
그들은 누가 보든 말든 전혀 신경 쓰지 않아

얼핏 보면 이 두 줄은 마지막 단어의 발음밖에는 공통점이 없어 보인다('where'와 'care'). 이 두 줄이 어떻게 똑같은 마디 안에 위치할 수 있는 걸까? 그러나 랩의 실제 퍼포먼스를 떠올린다면 의문이 풀린다. 이 부분의 랩을 한 멜리 멜^{Melle Mel}은 극적인 멈춤과 과장된 강조를 통해 랩을 풀어나갔다. 그는 비트의 조금 뒤에서 랩을 시작한 뒤 'glass'와 'everywhere' 사이에 공백을 넣었다. 그리고 'everywhere'의 발음을 압축했다. 이것은 가사를 옮겨 적을 때 정확히 반영하기 쉽지 않기 때문에 기록만을 본다면 이러한 시적 효과를 쉽사리 알아차릴 수 없다.

엠시들은 언뜻 복잡해 보이지만 자신만의 논리적 완결성을 갖춘 가사 구조를 때때로 계발하기도 한다. 그들은 라임, 리듬 등을 활용해 자신만의 형식과 의미를 더욱 강화한다. 문학에서의 시가 sonnet, villanelle, ballad stanza 같은 정형화된 율격을 주로 따라온 반면 랩은 정형화된 분명함보다는 구어적 표현에 의해 자연스럽게 발생하는 형식을 따랐다. 그러나 때때로 랩 역시 정형화된 율격을 따를 때가 있다. 예를 들어 미국 서부 지역을 대표하는 래퍼 크루키드 아이^{Crooked I}의 노래 "What That Mean"의 두 번째 벌스^{verse}를 보자. 이 줄은 노래에서 이미 성립된 라임 패턴을 완전히 뒤집어버린다.

Shorty saw him comin' in a glare

I pass by like a giant blur

What she really saw was Tim Duncan in the air

Wasn't nothin' but a Flyin' Spur

그녀는 내가 오는 걸 봐

난 그 옆을 스치듯 지나가

그녀는 내 벤틀리와

팀 던컨을 동시에 본 셈이지

크루키드 아이는 'glare'와 'air' 'blur'와 'spur'로 짝 지어진 2쌍의 완벽한 라임을 통해 구경꾼 여성과 고급 승용차를 탄 엠시를 묘사한다. 그리고 예상되는 라임을 비껴가면서 집중을 이끌어낸다. 이 새로운 라임 패턴은 적절한 은유가 곁들여져 더욱 빛을 발한다. 크루키드 아이의 가사에 따르면, 여성이 본 것은 'flying Spur'로도 알려진 샌안토니오 스퍼스의 농구 선수 팀 던컨인 동시에 고급 승용차 브랜드 벤틀리의 모델 중 하나인 'Flying Spur'이기도 하다. 사실 이러한 비유는 소재에 대해 이미 알고 있는 사람이 아니라면 한 번에 이해하기 쉽지 않지만 이렇듯 라임과 언어유희가 어우러지며 시적 만족감을 안긴다.

랩의 시적 면모는 가장 짧은 순간의 예술적 시도를 통해 도드라지게 나타날 수 있다. 그리고 이 같은 랩의 특성은 과거의 훌륭한 시가 현재의 훌륭한 랩이라는 사

실을 또 한 번 드러낸다. 다음의 둘을 비교해보자. 왼쪽은 1931년에 쓰인 시인 랭스턴 휴스Langston Hughes의 "Sylvester's Dying Bed"이고, 오른쪽은 래퍼 아이스-티Ice-T가 1987년에 발표한 싱글 "6 in the Mornin'"이다. 두 작품 사이에는 많은 세월이 존재하지만 둘은 유사한 형식을 보인다.

휴스의 시는 대체로 전통적인 4음보를 띠고 있다. 아이스-티의 랩 가사 역시 비슷하다. 나는 휴스의 시를 라임이 더 드러나도록 살짝 재배열했는데, 이러한 작업이 두 작품을 마치 동일한 작품인 듯 보이게 한다. 두 작품은 모두 2박자, 혹은 4박자에 A-B-C-B 라임 패턴을 지닌다. 심지어 두 작품의 2, 4, 6, 8행은 통사적으로 거의 같으며 두 작품 모두 실제로 쓰이는 구어 중심으로 완성되었다. 이러한 형식은 반백 년 넘게 이어져온 흑인 시문학의 대체적인 특성이기도 하다.

I woke up this mornin'	Six in the mornin'
'Bout half-past three.	Police at my door.
All the womens in town	Fresh Adidas squeak
Was gathered round me.	Across the bathroom floor.
Sweet gals was a-moanin',	Out my back window,
"Sylvester's gonna die!"	I made my escape.
And a hundred pretty mamas	Don't even get a chance,
Bowed their heads to cry.	To grab my old school tape.

나는 새벽 세 시 반에
일어났지
마을의 모든 여성이
날 둘러싸고 있었네
그녀들이 외쳤지
"실베스터가 위급해요!"
그러자 백여 명의 예쁜이가
울먹거렸네

새벽 6시
경찰이 들이닥쳤지
새삥 아디다스를 신고
화장실로 향했지
뒤쪽 창문으로
재빨리 빠져나왔어
즐겨 듣던 테이프를
챙길 시간은 없었지

랩 가사는 랩을 그냥 귀로 들을 때보다 그 가사를 종이에 글자로 옮길 때 더 정확히 살펴볼 수 있다. 종이 위에서 랩 가사를 볼 때 우리는 그 정체를 더 확실히 이해할 수 있다. 라임의 끝이 어디인지, 행이 바뀌는 부분이 어디인지 등에 대해서 말이다. 물론 청각적 경험이란 매우 중요하다. 헤드폰으로 흘러나오는 음악 소리나 무대 위의 공연을 경험하는 일은 그 어떤 것으로도 대체할 수 없다. 그러나 기록된 랩 가사를 시처럼 마주하는 일은 '즐거움'뿐 아니라 '이해'까지 동시에 가능케 한다. 종이 위의 라임을 천천히 살펴보는 일은 아마도 당신에게 친숙한 라임도 처음 보는 것처럼 느끼게 해주는 경험을 선사할 것이다.

월트 휘트먼은 "위대한 시인은 위대한 관객을 필요로 한다"고 말했다. 지난 30여 년 동안 랩은 위대한 시인보다 더 많은 위대한 래퍼를 배출했다. 이제 우리가 그들의

노력이 빚어낸 '랩의 시학'에 보답할 '위대한 관객'이 되어줄 차례다.

寸口

BOOK OF RHYMES: THE
POETICS OF HIP HOP

1장 리듬

ONE.

Rhythm

리듬은 랩의 존재 이유다. 그렇다. 리듬은 랩의 존재 이유라고 할 수 있다. 먼저 몇 년 전 리우데자네이루 해변가에서 있었던 일을 이야기해볼까 한다. 포르투갈어를 할 줄 모르는 나는 그곳에서 어쩔 수 없이 바디 랭귀지로 의사소통을 해야 했다. 확실히 답답한 일이었다. 하루는 오후에 해변가를 걷고 있는데, 문득 랩 구절 하나가 떠올랐다. 나는 나도 모르게 우탱 클랜Wutang Clan의 "Triumph"를 중얼거리기 시작했다. 인스펙타 덱Inspectah Deck의 벌스였다(난 소크라테스의 철학과 사상을/원자폭탄처럼 투하해/내가 떨어뜨리는 조소를/정의내릴 순 없지). 그러자 뒤에서 누군가가 이렇게 소리쳤다.

"우탱 클랜!"

아마 그곳에서 내가 처음으로 온전히 이해한 말이었을 것이다. 뒤돌아본 곳에는 열네 살쯤 되어 보이는 갈색 피부의 아이가 서 있었다. 누군가와 영어로 대화할 기회

를 놓칠 수 없기에 나는 그 아이에게 가장 좋아하는 래퍼가 누구인지 물어보았다. 하지만 그 아이는 미소만 지을 뿐 아무런 대답을 하지 않았다. 내가 포르투갈어를 못 하는 것처럼 그 아이 역시 영어를 할 줄 몰랐던 것이다. 우리는 헤어졌고, 나는 생각에 잠겼다. 영어를 할 줄 모르는데 내 랩은 어떻게 알아챘을까? 답은 바로 리듬이었다. 리듬이 그것을 가능하게 했다.

리듬은 랩의 기본 구성 요소다. 랩은 규칙을 지닌 언어 발화 양식이자 목소리와 비트의 결합이다. 그리고 비트는 우리가 들을 수 있는 가장 명백한 리듬이다. 킥 드럼, 하이 햇, 스네어 드럼 말이다. 이것들은 샘플링되거나 시퀀싱되거나, 혹은 비트박스로 만들어지거나 심지어 테이블을 두드리는 행위만으로도 생겨난다. 래퍼의 목소리 역시 리듬을 지니고 있다. 래퍼의 목소리는 비트 위를 넘나든다. 듣는 이에게 리듬은 매우 중요하다. 듣는 이가 가사에 온전히 집중하는 것 같아도 실은 리듬에 매우 큰 영향을 받고 있다. 예를 들어 페미니스트인 여성이 있다고 치자. 그녀가 지금 듣는 노래의 가사는 여성 혐오로 가득하지만 그녀는 이 노래의 신나는 리듬에 몸을 흔들 수밖에 없다. 또 '1990년대 힙합'만이 진정한 힙합이라고 생각하는 이들도 "walk it out" 같은 노래나 솔자 보이Soulja Boy의 노래에 춤을 추게 된다. 리듬은 당신을 자주

머쓱하게 만든다. 랩에서 리듬이 차지하는 영향력은 확실히 무시할 수 없다.

그렇다면 우리가 심혈을 기울여 집중하지 않거나 혹은 그 언어를 이해하지 못할 때, 랩이란 어떠한 의미를 지니는 걸까. 그룹 다일레이티드 피플스Dilated Peoples의 멤버 에비던스Evidence는 이렇게 말한다. "내가 일본에 갔다고 생각해보자.[1] 나는 일본어를 할 줄 모른다. 그리고 그들도 내 랩을 알아듣지 못한다. 하지만 비트가 흘러나오면 어느새 우리는 모두 똑같이 고개를 흔들고 있을 것이다. 랩은 분명 랩 이상의 무언가를 가지고 있다." 또 하나 명백한 사실이 있다면 랩의 시적 언어는 리듬을 활용할 때 비로소 존재 의의를 갖는다는 점이다. 문학평론가 폴 퍼셀은 이렇게 말한다. "시적 양식이란 그런 것이다.[2] 심지어 단어가 패턴에 알맞지 않은 경우에도 그들은 리듬을 통해 끊임없이 무언가를 말한다."

시는 사실 언어보다는 리듬으로부터 생겨났다. 현대 언어가 생기기 전에도 시는 고대 조상 누군가에 의해 이미 존재했을 것이다. 평론가이자 시인인 로버트 펜 워런은 신음이나 탄성 같은 것이 소네트와 같은 선상에[3] 있다고 말한다. 이에 따르면 시는 일상의 어떤 발화를 재생산하는 것이었다. 그것이 의미를 지니고 있지 않더라도 말이다.

아일랜드의 대시인 W. B. 예이츠는 시를 가리켜 "일상 발화가 지닌 리듬을 한층 정교화시켜 그것을 깊은 감

정과 결합시킨 것"[4]이라고 말했다. 그는 내가 브라질 해변가에서 막 깨닫기 시작한 것을 이미 알고 있었다. 랩의 매력은 언뜻 '알아들을 수 있다'는 점으로부터 나오는 듯싶지만 때때로 랩의 매력은 그것과 상관없이 발산된다. 랩은 늘 우리에게 그 뜻을 이해하길 강권하지만 사실 랩을 시로 만드는 것은 래퍼의 가사가 얼마나 이해하기 쉬운지에 달려 있지 않다. 랩을 시로 만드는 건 바로 리듬이다.

랩이란 래퍼가 일상에서 말하는 것들에 자연스러운 리듬을 입힌 뒤 그것을 비트에 맞게 다시 정제한 결과물이다. 드럼은 랩의 심장박동이며 드럼의 일정한 내리침은 랩에 역동적인 에너지를 부여하면서 동시에 가사적 영감을 떠오르게 한다. "음악이 필요로 하는 건 오로지 맥박뿐이다."[5] 우탱 클랜의 리더 르자Rza는 말한다. "딘순한 허밍일지라도 베이스와 스네어를 얹는다면 다르다. 그것은 이제 맥박이 뛰는 비트와 같다. 소음이 아니게 되는 것이다." 미국의 시인 로버트 프로스트는 이렇게 말하기도 했다.[6] "심장의 박동은 시를 쓰는 데 가장 기본이 되는 것이다. 어떠한 언어라도 마찬가지다." 그렇다. 영어든 포르투갈어든 한국어든 페르시아어든 랩은 모두 여러 개의 리듬을 동시에 지니고 있다. 그리고 무엇보다 비트와 목소리 간의 상호 작용이 중요하다. 르자는 말한다. "비트는 래퍼에게 영감을 주어야 한다.[7] 그가 당장 마이크를 쥐고 그 비트를 찢어놓을 수 있게 말이다."

리듬이 래퍼를 자극했을 때, 래퍼가 내뱉는 것을 우리는 플로^{flow}라고 한다. 그리고 플로는 래퍼가 지닌 고유의 언어적 특성이다. 리듬이란 단어의 어원은 그리스어 레오^{rheo}에서 비롯되었는데, 이 단어의 뜻은 바로 '플로'였다. 플로는 템포, 타이밍에 기반하며 운율학의 기본 요소인 악센트, 피치, 음색 등으로도 구성된다.

재즈 뮤지션이 그러하듯, 래퍼 역시 비트와 자신의 목소리를 리드미컬하게 조화시키기 위해 노력한다. 카니에 웨스트는 자신의 노래 "Get 'Em High"에서 자신의 플로를 이렇게 자랑하기도 했다. "My rhyme's in the pocket like wallets/I got the bounce like hydraulics." 뛰어난 래퍼라면 자신의 랩을 비트와 매치시켜 듣는 이를 만족시켜야 한다. 하지만 이 말이 랩은 늘 비트와 정박으로 맞아떨어져야 한다는 뜻은 아니다. 만약 그렇게 랩을 한다면 몇 구절도 못 가 지루해지고 말 것이다. 대신에 재능 있는 래퍼들은 비트 위에서 마음껏 창의력을 발휘해 놀라운 플로를 만들어낸다. 그들은 비트가 바뀔 때, 혹은 가사의 분위기가 달라질 때 어떻게 플로를 조절해야 하는지 알고 있다. 그들은 리듬을 해치지 않으면서도 효과적인 다양한 전달법을 가지고 있다.

비트와 라임은 따로 존재할 때보다 함께일 때 시너지를 낼 수 있다. 목소리가 없는 비트는 자칫 단조로워질 수 있고, 비트가 없는 라임은 인간의 목소리와 리듬감을

불완전하게 드러낸다. 하지만 비트와 라임이 함께라면 이 점은 극복될 수 있다. 목소리는 비트에 인간성과 다양성을 부여하고, 비트로 인해 라임은 자신의 존재 이유를 찾으며 오류의 가능성을 줄일 수 있다. 그리고 이 관계를 '이중적 리듬 관계'라고 한다.

랩의 이중적 리듬 관계는 래퍼로 하여금 자신이 랩을 밀고 당기거나 강세를 변주하는 일이 비트의 규칙성을 해치지 않는다는 사실을 깨닫게 한다. 비트와 래퍼의 플로는 관객의 음악적·시적 기대를 충족시키기 위해 함께 움직인다. 그리고 이 과정에 리듬과 관련한 여러 기술이 쓰인다. 래퍼 큐팁Q-Tip은 그가 랩의 이중적 리듬 관계를 처음 깨달았을 때를 이렇게 회상한다. "라임을 쓴 다음 그걸 비트에 맞춰 뱉고 있었다. 그 순간 내 목소리가 악기의 일부분이 되는 듯한 느낌을 받았다. 내 랩은 느리게, 하지만 분명히 리듬 속으로 빠져들고 있었고 마치 원래 거기 있었던 것처럼 악기 중 하나가 되어 있었다."[8] 비트와 라임이 함께일 때, 그들은 라임이 홀로일 때보다 확실히 더 강력한 리듬을 성취해낸다. 비트와 그것에 맞춰진 라임을 함께 듣는다는 것은 사운드의 정수를 경험하는 일이다.

랩이란 시가 리듬을 회복한 것과 같다. 현대의 랩은 사실 전통의 시다. 물론 랩은 현대적인 리듬을 지니고 있지만 그와 동시에 다양한 기술로 전통의 율격 역시 계승해

오고 있다. 하지만 이 말이 래퍼들이 시의 전통 율격에 맞춰 가사를 쓴다는 말은 아니다. 랩의 운율은 시의 운율보다 훨씬 더 비정형적이며 즉흥적이다. 랩의 율격은 드럼비트이며 랩의 리듬은 비트 위를 가로지르는 래퍼의 플로다.

랩 가사를 시 문학과 구별 짓는 가장 중요한 요소는 아마 랩의 이중적 리듬 관계일 것이다. 랩은 리듬을 실제로 들리게 만든다. 시 문학에서 운율과 리듬의 차이는 이상과 실제의 차이다. 다시 말해 시의 운율이란 이미 건축되어 있는 리듬이다. 그리고 이것은 강세의 위치를 비롯한 시의 가장 이상적인 패턴을 미리 정해놓는다. 폴 퍼셀에 따르면 시의 운율이란 "일상적 구어에서 자연스럽게 나오는 리듬감이 좀더 과장되고 조직되며 체계를 갖추게 된" 무엇이다.[9]

시적 리듬poetic rhythm이란 다른 말로 하면 주어진 운율에 따른 말의 자연스러운 패턴이다. 라임과 마찬가지로 말의 음악인 것이다. 운율이 이상적이라면 리듬은 현실적이다. 시에서 유일한 "들을 수 있는" 리듬은 독자의 머리로 상상한 것이든 시를 읊는 화자의 목소리에서 나온 것이든 불완전한 리듬일 뿐 완전한 운율이 아니다. 시인은 무성으로 암시된 운율을 활용해 다양성을 창조해낸다. 운율에서 지나치게 멀어지면 시가 리듬의 순서를 전부 잃어버릴 수도 있다. 하지만 운율과 너무 가까우면 단조로운 자기 풍자처럼 들리게 된다.

율독Scansion은 강세나 강조점을 찍고 해당 연의 리듬 패턴을 결정해 시의 운율을 파악하는 기법이다. 강세라 함은 말할 때 특정 음절에 자연적으로 음성적 강조가 생기는 것이다. 반면 강조는 음절 주변에 생기는 것이다. 독자가 현재 읽고 있는 다음절多音節로 된 개별 단어부터 문장까지, 글로 쓴 것은 무엇이든 운율을 맞추는 스캐닝scanning이 가능하다. 시의 스캐닝에는 과학적인 기술이 필요하다. 한 연을 읽을 때 반드시 운율 패턴을 염두에 두는 것은 물론, 행마다 쓰인 리듬의 느낌도 살리면서 읽어야 한다. 정확한 예를 들자면 셰익스피어의 18번 소네트에서 약강 오보 격으로 쓰인 운율을 들 수 있다(그대를 여름날에 비할 수 있을까요?/그대가 더 아름답고 화창합니다). 셰익스피어조차 불규칙한 율독을 써서 행을 지었다. 이는 운율이 맞는 시적 효과이기도 하고, 영어라는 언어 자체가 주는 리듬상의 필연적인 부정확성에서 비롯된 것이기도 하다. 셰익스피어의 리듬은 정해진 운율 패턴과 그것을 사람이 말로 읊을 때의 자연스러운 억양 사이에서 나타나는 독창적인 텐션에서 유래한다.

역사적으로 서구의 시는 규칙적인 운율을 선호해왔다. 그러나 현대의 시는 확실히 그보다 덜 뻔한 강약의 리듬 패턴 쪽으로 변화했다. 시인 티머시 스틸은 이렇게 말한다. "오늘날 사람들은 대부분의 시인이 운율을 맞추지 않고 시를 쓴다고 여기곤 한다.[10] 수천 년 동안 인지되

어왔던 시 작법은 현대의 시인 대부분에게는 무관한 문제처럼 보인다." 물론 극단적인 말일 수도 있다. 자유시를 쓰는 많은 시인 역시 여전히 리듬을 고민하며 자신의 시에 리듬 요소를 넣기 때문이다. 그러나 규칙적인 운율 패턴을 외면하고 때로는 라임도 거부하면서 시는 대중성을 상당히 잃어버리게 되었다.

강약이 있는 운율을 이해하는 것은 소리가 서로 어떻게 만나 의미를 이루는지를 이해하는 것이다. 영어는 의미를 전달할 때 다른 언어보다 강세가 있는 음절의 영향을 많이 받는다. 언어학자들은 영어에서 음절이 최소 4개 이상의 다른 가중치를 갖는다고 밝히고 있으며, 시에서 강세의 가치를 설명하기 위해 다수의 표기법을 고안했다. 보통 더 중요한 단어(이거나 단어의 일부분)일수록 훨씬 더 강세를 두게 된다. 어떤 사람도 같은 문장을 정확하게 똑같이 읽지는 못한다. 어떻게 배열된 말이든 여러 리듬으로 해석될 수 있으며, 이는 화자의 어조, 말씨, 감정 등에 따라 바뀔 수 있다. 특정 음절의 중요성은 음량, 높낮이, 강세의 길이 등 다양한 방식으로 만들어낼 수 있다. 화자가 나타내고자 하는 의미에 따라서 강세 하나만으로도 엄청난 변화를 줄 수 있다.

악센트accent의 패턴은 랩의 시학과 음악을 공통의 사운드에서 만나게 해준다. 'accent'라는 단어가 라틴어의 'accentus'("말에 노래가 덧붙음"이라는 뜻)에서 유래

한다는 사실이 특히 어울린다. 악센트의 조합이 언어에 음악을 부여하기 때문이다. 그러므로 랩 작사가들이 음절에 찍는 강세는 사람의 목소리로 음악을 창조하는 행위다. 이것은 플로의 또 다른 정의이기도 하다. 랩을 싫어하는 사람도 알고 있을 랩의 가사에 이를 적용하자면, "이 노래는 내 인생이 어떻게/확 바뀌었는지에 대한 이야기" 정도가 되겠다. 이 노래나 윌 스미스Will Smith의 플로를 들어보지 않고도 우리는 이미 말 자체에서 충분한 리듬 정보를 얻을 수 있다. 우리는 "how"와 "my" 사이에서 엥장브망enjambment(구 걸치기, 또는 구문 단위 파괴하기)을 들을 수 있다. 즉 불완전운("how"와 "down")의 뭔가 설명할 수 없는 긴장감을 알아차릴 수 있다. 불완전운의 힘이 리듬 안에서 야해지기 때문이다. 하지만 읽기만으로는 한계가 있다. 랩의 시학에서 리듬을 이해하고자 한다면 반드시 비트에서부터 출발해야 한다.

비트는 랩과 시에서 공통되게 논하는 것이지만 그 양상은 사뭇 다르다. 척 디Chuck D는 "랩이 비트에 종속되는 경향이 있다"고 말한다. 버스타 라임즈Busta Rhymes, 올 더 티 바스타드Ol' Dirty Bastard, E-40처럼 과감한 리듬을 구사하는 래퍼들조차 비트를 충실하게 따른다. 시의 리듬과 달리, 랩의 리듬은 래퍼 자신의 문학적 이해 바깥의 무언가에 의해 좌우된다. 랩의 비트가 지니는 목적은 시에서 운율meter의 목적과 같다. 리듬의 이상을 구축하는 것이

다. 어떤 이들은 랩의 비트가 들을 수 있게 만든 시의 운율이라고 생각하기도 한다.

랩에서 비트는 고정불변한 것이 아니다. 힙합이 보통 4/4박자(1마디에 4박)를 채택하기는 하지만 모든 마디가 4분 음표로만 구성되는 것은 아니다. 마디는 8분 음표, 16분 음표, 2분 음표, 온음표, 붙잡는 음표 등으로 구성될 수 있다. 드럼 머신과 디지털 시퀀싱으로 인간의 능력을 뛰어넘는 완벽함을 달성할 수 있게 되었지만 대부분의 힙합 프로듀서는 라이브 연주를 샘플링하며 발생되는 사소한 흠을 받아들인다. 따라서 리듬의 다양성은 비트 자체에도 존재할 수 있다.

랩의 리듬 혁명은 두 개의 턴테이블과 하나의 마이크에서 출발했다. 1970년대 중반 파티의 흥을 좀더 끌어올릴 새로운 방법을 찾던 뉴욕의 디제이들은 노래 사이에 또 다른 노래를 즉흥적으로 연주하기 시작했다. 어떤 때는 브레이크break라고 불린 드럼 시퀀스를 포착해 음반의 가장 핫한 부분을 반복하기도 했고, 동시에 자신들의 이름 또는 크루의 이름을 외치기도 했다.

디제이 쿨 허크DJ Kool Herc는 이와 같은 시도를 처음으로 한 인물이다. 그는 1967년 자메이카에서 가족들과 함께 사우스 브롱크스로 이민을 왔고, 자메이카 본토의 사운드와 미국 솔soul 음악에 대한 애정을 미국에 전파했다. 그는 1970년대 중반까지 동네 파티에서 퍼커시브 펑

크, 솔, 레게를 틀어대는 엄청난 사운드 시스템을 선보이기 시작했다. 1세대 여성 래퍼 중 한 명이었던 샤 록^{Sha-Rock}은 당시를 이렇게 회고한다. "베이스가 전부인 것 같은 음악이었다.[11] 제임스 브라운부터…… 브레이크 댄스를 출 수 있던 각양각색의 모든 음악. 허크는 중간에 한두 마디하곤 했다. 그는 그냥 하나의 사운드, 그만의 음악, 그만의 시스템이었다. 그가 플레이했던 음악은 확실히 달랐으니까."

디제이가 음악을 트는 동안 래퍼는 진행자로서 보조 역할을 맡아 여흥구를 지르거나 간단한 가사를 흥얼거렸다. 이 당시의 랩이란 힙합 선구자 디제이 할리우드^{DJ Hollywood} 특유의 외침("Hollywood, I'm doing good, and I hope you're feeling fine")만큼이나 초보적일 때가 많았다. 리듬에 맞춰 라임을 이루는 가사만 있으면 됐다. 초창기의 랩은 자장가처럼 읽힌 적이 많았다. 이것은 힙합 선구자들을 디스하는 것이 아니다. 시가 리듬을 채우기 위해 탄생한 것처럼, 오히려 랩이란 바로 그 리듬을 향한 인간의 가장 기본적인 욕구를 활용한 방식의 증거라는 점을 말하고 싶을 뿐이다.

현대 랩의 아버지로 불리는 멜리 멜은 두 명의 래퍼와 팀을 이루었을 때 겨우 10대 소년이었다. 그의 형인 키드 크레올^{Kid Creole}, 카우보이^{Cowboy}가 바로 그들이다. 그리고 이젠 전설이 된 디제이 그랜드마스터 플래시와 함께

하게 된다. 이들은 허크의 모델을 함께 만들었다. 그랜드 마스터 플래시는 이렇게 설명한다. "당시 쿨 허크 스타일은 기본적으로 자유로운 스타일의 말하기였다.[12] 반드시 비트에 맞춰 당겼던 것은 아니다. 카우보이, 크레올, 멜 이렇게 세 명은 백앤포스back and forth라 불린 스타일을 만들어냈다. 내가 비트를 틀면 거기에 대고 랩을 하는 식으로. 모두가 알 만한 문장을 인용해보겠다. 'Eeny, meeny, miny mo, catch a piggy by the toe.' 카우보이가 'Eeny meeny'라고 하면 크레올은 'miny'라고 하고, 그다음엔 멜이 'Mo'를 하는 식으로 서로 주고받으며 노는 식이었다." 관중의 흥미를 유발하는 디제이와 박자를 타면서 랩을 하는 래퍼 사이의 근본적인 차이는 다음과 같다: 당김음(싱코페이션)과 사운드, 리듬과 라임.

랩은 박자에 맞춰 말하기 시작한 뒤에야 겨우 생겨났다. 랩은 이중적 리듬 관계로부터 생겨났다. 흑인의 구두 표현이라는 초기 형태로 랩의 기원을 되짚어 올라가는 사람들은 종종 이 차이를 간과한다. 무하마드 알리Muhammad Ali는 힙합이 탄생하기 전에 이미 빼어난 라임과 워드플레이를 선보인 인물이시만 사실 그는 박자에 대고 말을 읊은 적이 한 번도 없었다. 랩이 미국 흑인의 구전 전통에 가장 놀랄 만한 기여를 한 것은, 아니 실제로 미국 문화 전체에 기여한 것은 이러한 리듬의 섬세함이다. 랩은 박자를 겉으로 표현했고, 문학을 리듬에 실었다.

랩의 발전 양상에 관해 마커스 리브스Marcus Reeves는 다음과 같이 날카롭게 진단한다. "래퍼들은 라임의 예술을 끌어올려왔고, 샘플링된 리듬의 복잡성을 이용해 그로부터 시의 운율을 발전시켰다.[13] 마침내 그들은 기존의 음악가나 시인처럼 자신의 말을 전달할 수 있게 되었다. 새롭게 등장한 존재인 래퍼들은 미로처럼 복잡한 플로와 리듬을 벗어나는 기술을 이용해 자신의 가사와 복잡한 언어유희를 엮어냈다. 비밥 선구자들이 스윙 선조들의 리프, 솔로, 코드 변경을 발전시켰던 방식처럼."

초창기 래퍼들의 랩은 탈립 콸리Talib Kweli나 이모털 테크닉Immortal Technique의 그것에 비하면 단순한 듯 보인다. 그러나 그들은 형태에 대한 기본 규칙을 만들어내야 했다. 위대한 예술은 발명과 개선으로 이루어진다. 랩의 초기 히트작은 아직 발명 중에 있는 랩의 시학을 보여주었고, 그것은 지금까지도 형태의 근간을 이루고 있다. 슈거힐 갱Suger Hill Gang의 "Rapper's Delight"가 좋은 예다.

1979년에 음악을 듣던 사람들, 적어도 뉴욕 바깥에 있던 사람들은 슈거힐 갱의 "Rapper's Delight"를 통해 난생처음 랩을 들어봤을 가능성이 매우 높다. 대부분은 "Rapper's Delight"가 주류 라디오에서 처음으로 흥행한 랩이라고 알고 있다. 그리고 소수는 이 노래에 얽힌 갖은 논란에 대해 알고 있다. 이를테면 슈거힐 레코드의 설립자 실비아 로빈슨이 어떻게 피자 배달 소년들과 경

비원 무리를 모아 곡을 녹음하도록 했는지, 왜 대부분의 가사가 실제 그 가사를 쓴 래퍼들로부터 훔친 것이라는 의심을 받고 있는지, 또 정작 이 노래가 초창기 힙합 선구자들에게 멸시받는 이유는 무엇인지 등에 대해서 말이다. 그러나 그럼에도 "Rapper's Delight"가 랩을 대중에게 널리 알린 최초의 노래 중 하나임을 부인할 수는 없을 것이다. "Rapper's Delight"의 12인치 버전은 거의 15분 길이로, 대부분의 라디오 에디트 버전 싱글이 4분 미만인 것에 비하면 엄청난 길이였다. 하지만 이런 핸디캡에도 이 노래는 1979년 가을에 차트 순위가 상승하기 시작해 R&B 차트 4위까지 올랐다. 심지어 디스코가 판을 치던 팝 차트에서는 상위 40위권(36위)에도 들었다.

이 노래에서 가장 눈에 띄는 것은 랩이 아니라 베이스라인이다. 시크Chic의 디스코 히트곡 "Good Times"에서 가져온 리프였다. 두 번째로 눈에 띄는 건 드럼으로, 짓궂은 킥과 핸드 클랩으로 강조한 스네어였다. 파티를 위한 노래임을 아주 노골적으로 알리는 드럼이 아닌가. 이윽고 원더 마이크Wonder Mike가 등장해 랩을 하자 사람들은 무언가 새로운 것이 나타났다고 느꼈다. 노래하는 것도 아니고 말하는 것도 아닌데, 뭔가 그 두 가지를 동시에 하는 듯한 퍼포먼스였다. 당시 청취자들에게 이것은 '쿨함의 재탄생'이었다.

2006년 『워싱턴포스트』의 놀라운 기사 "왜 내가 힙합

을 포기했는가"("Why I Gave Up on Hip-Hop")에서 로네 오닐 파커Lonnae O'Neal Parker는 음악과 자신의 혼란스러운 관계를 회상했다. 어릴 적 "Rapper's Delight"와 사랑에 빠졌을 때부터 시작된 관계였다. 그녀의 말에 따르면 "Rapper's Delight"는 그녀에게 노래 이상의 존재였다. "Rapper's Delight"는 그녀와 같은 젊은 흑인 아이들에게 자신만의 예술적 감각을 빚고 자아를 생성할 수 있도록 영감을 주는 존재였다. "당시 나는 열두 살이었다.[14] 지금의 내 큰딸과 같은 나이다. 힙합이 내 정치관, 통찰력, 미적 감각을 형성하기 시작했을 때다. 힙합은 내 사고의 기준을 정해주었고 은유와 라임으로 마음을 풍요롭게 했다. 힙합은 나에게 목소리를 안겨주었다." 물론 "Rapper's Delight"가 정치적인 메시지를 담은 노래는 아니었다. 그러나 흑인의 목소리로 부르는 랩이란 정치와 시학의 필연적인 융합을 나타내는 것이기도 했다. 노래의 기원이나 주제가 어떻든 "Rapper's Delight"는 급진적인 정치적 감수성을 담고 있었다. 그들의 표현 행위 자체가 흑인 예술에 있어 또 하나의 혁명이었다.

그와 동시에 "Rapper's Delight"는 시적 발전이라는 맥락에서도 조명해볼 수 있다. 이 노래는 랩의 가장 기초적인 형태를 드러낸다. 라임은 늘 줄의 마지막에 위치하고, 리듬은 래퍼의 독특한 플로 대신 거의 전적으로 비트에 의존한다. 에미넴Eminem의 '언어 곡예'에 익숙해지고

제이-지의 가사가 얼마나 복잡한 구조를 지니고 있는지 이해하게 된다면, 이들의 랩이 당황스러울 정도로 기초적인 수준임을 알 수 있다. 그러나 이렇게 초보적인 랩에도 실은 미묘한 시학이 들어 있다. 랩의 시적 혁명은 이때 이미 시작된 것이다.

"Rapper's Delight"의 시적 혁명은 특이하게도 고전 발라드의 시적 전통에 기인한다. 발라드격Ballad Meter은 적어도 13세기경부터 있었던 것으로 추정되며, 현존하는 가장 오래된 발라드는 필사본으로 기록된 〈유다Judas〉다. 발라드 형식은 암기와 음악 공연에 적합하고 노래의 구조에 알맞다. 지난 몇 세기 동안 발라드는 본래의 네줄의 연 혹은 4행시에 서너 개의 강세로 abcb 라임(가끔은 abab)을 맞춘 형태를 거의 그대로 유지해왔다. 비교적 파악하기 쉬운 형태라고 할 수 있다. 원더 마이크의 가사를 보자.

Now, **WHAT** you **HEAR** is **NOT** a **TEST**,
I'm **RAP**ping **TO** the **BEAT**
And **ME**, the **GROOVE**, **AND** my **FRIENDS**
are gonna **TRY** to **MOVE** your **FEET**
이건 마이크 테스트가 아니야
난 비트에 맞춰 랩을 하고 있지
나와 그루브, 내 친구들이
너를 춤추게 할 거야

원더 마이크가 발라드격을 특별히 좋아했던 것으로 보이진 않는다. 그보다는 발라드격이 인종, 계급, 환경과 무관하게 보편적으로 사용된 결과일 것이다. CM송이든, 가스펠 찬송가든, 텔레비전 주제가나 고전 문학 구절이든, 발라드 형식은 인종, 계급 혹은 다른 어떤 구분에 상관없이 우리가 인식할 수 있는 주변의 모든 것에 삽입되어 있다.

원더 마이크는 자기도 모르게 발라드격을 사용함으로써 랩 시학의 두 가지 필수 요소를 강조했다. 첫째, 랩은 미국 흑인에 의해 만들어졌다. 둘째, 랩은 서구 시의 형태를 띠고 있다. 이 두 주장은 서로 모순되지 않는다. 랠프 엘리슨은 '흑인의 미학'이 무엇인지 질문 받았을 때 이렇게 말했다. "흑인만이 미국의 언어를 발명한 것이 아니듯 그들만이 시를 발명한 것도 아니다."[15] 소위 갱스터 랩에 대해 비평가들이 제시하는 예술적, 지적으로 결핍된 길거리 갱의 스테레오 타입은 비트에 맞춰 효과적으로 랩을 하기 위한 언어적 기교와 문학성을 설명하지 못한다.

랩 가사들이 시를 분석하는 고전적 방법에 잘 들어맞는 것은 결코 우연이 아니다. "Rapper's Delight"의 처음 가사들은 강조되지 않은 음절이 강세 음절 뒤에 따라오는, 약강격 형태와 비슷하다. 처음 두 소절은 엄격한 약강격을 따르고, 세 번째 소절은 중간에 강조된 두 음절

이 연속으로 나오는("groove and") 다른 형태가 등장하기까지 비슷하게 계속된다. 뒤로 가면서는 좀더 복잡하게 전개되는데, 다음 소절에는 강조되지 않은 음절 세 개("are gonna")가 나오고 그 뒤에 다시 정상적인 약강격으로 돌아온다. 이런 비규칙성은 라임에 결점이 있다거나 혹은 분석 방법이 잘못되었다는 이야기가 아니다. 오히려 이 점은 랩의 리듬이 엄격한 방법론을 따르기만 하는 것이 아니라 드럼 비트와 작사가의 개성 있는 창작 능력에 따라 융통성 있게 구성된다는 점을 보여준다.

"Rapper's Delight"를 다시 들어보면 몇 가지 중요한 점을 알아차릴 수 있다. 먼저 원더 마이크는 철저히 비트에 맞춰 랩을 한다. 박수 소리는 강세가 들어간 단어들을 더 강조하는 역할을 하며 두 번째와 네 번째 박자에 맞춰 들어간다. 예를 들면 "hear"는 두 번째에, "test"는 네 번째에 맞춰 들어가는 형식이다. 두 번째로, "groove"와 "and" 사이에는 약간의 쉴 틈이 있으며, 그의 플로는 세 번째 소절을 중복하여 강조한다. 또한 그는 "gonna"의 발음 길이를 줄여 강조되지 않은 세 음절의 효과를 감소시킨다. 그 결과 리듬은 더욱 약강격에 잘 맞게 되고, 동시에 자연스러운 루즈함을 잃지 않는다.

"Rapper's Delight"가 나오기 약 두 세기 전 새뮤얼 테일러 콜리지Samuel Taylor Coleridge는 이와 같은 이유로 〈늙은 신원의 노래The Rime of the Ancient Mariner〉에 발라드 형식을

사용했다. 그는 음악성을 더하기 위해, 또한 이야기를 전달하는 매개체로서의 효과를 위해 이 형식을 택했다. 이 시의 첫 소절들은 "Rapper's Delight"에서처럼 이야기에 따라 리듬을 정한다.

It is an ancient Mariner,
And he stoppeth one of three.
By thy long grey beard and glittering eye,
Now wherefore stopp'st thou me?
한 늙은 선원이 있었네
그는 세 사람 중 하나를 멈춰 세웠지
당신의 긴 백발 수염과 번뜩이는 눈으로
왜 나를 멈춰 세웠나요?

형식상의 비슷함 외에도 〈늙은 선원의 노래〉와 "Rapper's Delight"는 이야기의 목적도 동일하다. 시인 혹은 화자가 리듬과 라임을 긴 이야기의 서사를 위해 활용한다는 점을 깨달았을 때, 우리는 발라드격이 쓰인 시가 구술로 만들어졌다는 전통에 다시 주목한다. 아마 가장 잘 알려진 대중문화 속 발라드 연은 〈Gilligan's Island〉의 주제가일 것이다. 슈거힐 갱, 새뮤얼 테일러 콜리지, 그리고 〈Gilligan's Island〉 주제가의 작곡가는 발라드 형식이 영어에서 자연스럽게 쓰이는, 다시 말해 이야기를 들려주기에 용이한 말하기 패턴과 리듬을 가지고 있다는 사실을 이해했다. 의식했든 하지 않았든.

"Rapper's Delight"는 음악세계에서는 새로운 노래로 취급받았으나 실은 시적 전통을 따르고 있었다. 하지만 원더 마이크가 실제로 노래 소절 안에서 강세의 숫자를 세거나 의식적으로 발라드 격에 맞춰 가사를 쓰지는 않았을 것이다. 이런 형식상의 비슷함이 상기시키는 것은 시 형식이 자연적인 말하기 형식에서 왔다는 점이다. 시인들은 관객에게 더욱 정확하고 효과적으로 전달될 형식을 만들어왔다. 관객은 이 형식을 이해할 때 시인의 창작물에 담긴 감성과 의식에 더 잘 응답할 수 있다.

"Rapper's Delight"의 30주년을 맞아 이 노래가 등장했을 때의 충격이 무엇을 의미하는지 생각해볼 필요가 있다. 지금 들어보면 이 노래는 예스러운 동시에 키치한 펑키함을 담고 있고, 그 당시의 랩들이 배제하고자 했던 디스코 음악과 비슷하다. 물론 이 노래의 랩은 릭 로스와 영 지지의 스트리트 테마, 그리고 나스와 고스트페이스 킬라Ghostface Killah의 복잡한 시학에 익숙한 이들에게는 소박하게 들린다. 또한 이 노래의 역사를 아는 이들에게 이 노래는 사기를 치는 것처럼 들리기도 한다. 라임 자체에도 결점이 있다. 라임이 계속해서 노래의 리듬에 지배된다. 그들은 많은 올드스쿨 라임에서 지배적으로 나타나는 단조로운 스타일의 창시자다. 이 노래는 오늘날 랩 시학의 선구자이긴 하나 동시에 현대의 랩과는 확연히 구분된다. 어쨌든 이 보는 면에서 "Rapper's Delight"는

랩의 시적 전통을 기록한 일종의 이정표다.

한편, 최초로 발매된 랩이라 여겨지는 팻백 밴드^{Fatback} Band의 1979년 노래 "King Tim III(Personality Jock)"에서는 "Row, Row, Row your Boat"를 활용한 형식 파괴적인 새로운 가사를 들을 수 있다.

Roll, roll, roll your joint
Twist it at the ends
You light it up, you take a puff
And then you pass it to your friends.
마리화나를 말아봐
끄트머리는 비틀고
불을 붙인 후 한 모금 들이켜
그다음, 친구한테 넘겨

또 전래 동요 "피터 파이퍼^{Peter Piper}"의 두운을 활용한 런-디엠시의 가사도 있다.

Peter Piper picked peppers
but Run rocked rhymes
피터 파이퍼는 페퍼를 집었지
하지만 우린 라임을 작렬해

동요는 오랫동안 모든 시가 지닌 영감의 원천이었다. 로버트 프로스트는 시적 리듬이 동요를 활용하는 것에 대해 이렇게 묘사한 바 있다. "당신은 깨닫지 못할 수도¹⁶

있지만 꽃씨들이 당신의 옷에 달라붙어 여기저기 퍼지듯, 아주 먼 옛날 구전 동화와 책과 자연에서 진짜 마법의 여러 조각이 모여 이어져왔다. 당신은 이 결과물을 모으고 보존하는 것에 대해 걱정할 필요가 없다. 그들이 당신에게 달라붙을 테니까." 시적 리듬은 우리의 가장 어린 시절 기억부터 달라붙어 우리가 가사의 형식을 경험하기까지 마법처럼 오래토록 지속돼왔다.

모든 시가 어린 시절의 동요에 뿌리를 두고 있는 것처럼, 이 관계는 새로운 시의 움직임과 마주할 때 가장 알아보기 쉽다. 이 방식은 동요의 흥청거림과 노골적인 조롱을 담고 있던 초기의 힙합이 대중가요의 친숙한 리듬과 어떤 관계를 맺고 있는지 잘 설명해준다. 시간이 가면서 랩은 그 안에 담긴 시적 유산을 발전시켰고, 대중적 유행은 초기 랩의 기본적인 리듬과 라임을 받아들여 더 미묘한 시학을 탄생시켰다. 그러나 힙합 초창기의 라임을 초보적이라고 폄하하기보다는, 필연적이고 혁명적인 시적 움직임으로 봐야 한다. 가장 엄격한 형식에 새로운 목소리와 새로운 소리, 새로운 방식을 최초로 부여했기 때문이다.

랩의 시적 뿌리를 따라가다보면 랩이 구전 전통에서 이어져온 것임을 자연스럽게 알 수 있다. 가사에서 서사시에 이르기까지 구전 시는 거의 모든 대륙에서 깊은 뿌리를 가지고 있는데, 특히 음악가가 서사적 가사를 관객

과의 질의응답 형식으로 엮어내며 명문장의 시를 만들어낸 서아프리카에서는 더욱 그렇다. 많은 래퍼와 학자에게 아프리카의 시적 실천과 랩의 연결성은 상징적 의미를 지니며, 이는 현대 랩 시학에서도 매우 중요하다. 케이알에스-원은 래퍼와 그리오griot 간의 이 연결성을 공동체 내의 가치로 엮어낸다. 이것은 전 세계로 흩어져야 했던 흑인들을 하나로 묶는 유대감이기도 하다.

그러나 현실적으로 랩은 서구 시의 발라드 및 다른 형식들에 가장 직접적으로 연결되어 있다. 물론 랩은 흑인들이 만들어낸 음악이다. 하지만 초기 재즈 뮤지션이 색소폰이나 트럼펫 같은 유럽 악단의 악기를 차용해 자신들의 새로운 표현 방식에 맞도록 그 소리를 변형한 것처럼, 아프로-아메리칸 랩 아티스트들은 대물림해온 시 형식을 새롭게 변화시켰다. 이것은 그들이 품어온 독특한 형식만큼이나 창조적인 움직임이다. 사실 이것은 전형적인 미국의, 특히 미국 흑인의 문화적 토착 과정의 특징이다. 랩은 전통과, 새로 만들어진 형식의 창조적 혼합으로 탄생한 토착 예술이다.

랩은 강약을 기초로 하거나 강세법을 쓰는 앵글로색슨의 전통 방식을 따르고 있기도 하다. 가장 흔히 반복되는 형태는 한 줄당 네 개의 강세 음절을 포함하며 각 줄은 그 안의 중간 휴지에 의해, 혹은 연장시킨 늘임표로 나누는 것이다. 베오울프에서 마더구스 동요에 이르기까

지, 강약법은 주변에서 찾아보기 가장 쉬운 시 형식이다. 이 형식은 자연 발생한 것처럼 보이지만 사실은 일상 속 회화와 한눈에 구분되는 정형화된 구조를 지니고 있다.

4연 형식은 중세부터 현재에 이르기까지 가장 보편적인 것이라고 할 수 있다. 이 형식은 유연하면서도 규칙적이다. 강세 음절은 꼭 지켜야 하지만 나머지 부분에 비非 강세 음절이 얼마나 어떻게 쓰였는지는 크게 상관하지 않는다. 다음은 이 형식으로 쓰인 일반적인 동요의 예시다.

There WAS an old WOMAN who LIVEd in a SHOE.
She HAD so many CHILdren, she didn't KNOW what to DO.
She GAVE them some BROTH withOUT any BREAD;
She WHIPPED them all SOUNDLY and PUT them to BED.
신발 속에 사는 할머니가 있었네
그녀는 아이들이 너무 많아 어쩔 줄 몰랐네
그녀는 아이들에게 빵 없이 수프만 먹였고
아이들을 호되게 혼낸 후 잠을 재웠네

각 연에는 네 개의 강세 음절이 있는데, 총 음절 수는 현저히 다르다. 두 번째 연에는 14개의 음절이 있고, 세 번째 연에는 10개뿐이다. 결과적으로 라임은 매우 다양해진다. 엠시들은 주어진 소절 안에서 음절의 범위를 최대한 활용하는 기술을 만들어왔다. 예를 들어 번 비Bun B 는 부분적으로나마 음절을 기술적으로 조작하는 것이

래퍼의 실력이라고 믿는다. 다른 엠시들보다 뛰어난 점이 무엇이냐는 질문에 그는 음절을 예로 들어 이렇게 답했다. "만약 다른 래퍼가 한 소절에 10개의 음절을 사용한다면 나는 15음절을 쓴다.[17] 그가 15음절을 쓰면 나는 20, 25개를 쓸 것이다." 그러나 이렇게 많은 음절을 포함한 구절에도, 강세 음절은 단 네 개뿐이다.

버스타 라임즈는 의외의 음절에 강세를 주는 동시에 음절 수를 늘리고 줄이는 스타일을 개발했다. 그의 가장 뛰어난 퍼포먼스 중 하나인 "Gimme Some More"에서 그는 유사 음, 두운, 그리고 그 외 다른 형식의 반복으로 속사포 같은 랩을 선보인다.

FLASH with a **RASH** gimme my **CASH** flickin my **ASH**
RUNnin' with my **MON**ey son go **OUT** with a **BLAST**
DO what you **WANt**, a nigga's **CUT**tin' the **COR**ner
You fuckin' **UP** the arti**CLE**, go ahead and **MEET** the re**POR**ter
이 자식을 몰아세워, 돈을 내놓으라고 하고, 담배를 피워
돈을 챙긴 후 총을 갈기고 빠져나가
너 하고 싶은 대로 해, 편한 방법으로
넌 그 리포터에게 날 안내해

버스타가 각각의 소절에서 이 단어들에 라임을 맞추고("flash" "rach" "cash" "ash", 그리고 이 중 가장 이질적인 "blast"), 동사("runnin'" "meet")들에 제일 큰 강세를 두

는 것은 전혀 놀랍지 않다. 세 소절에는 각각 12음절이 있다. 그러나 마지막 소절은 16음절로 확장되었는데, 이 것은 버스타가 래핑 속도를 증가시켜 만들어낸 기교적 성과다.

이 가사에 익숙해지지 않는 한, 일상 회화와 동떨어져 있고 다른 랩과 확연히 구분되는 그의 플로는 전혀 알아 차릴 수 없다. 결국 강약법 속 강세는 일상 속 자연스러운 어조와 다른 것이다. 엠시가 자신의 기교를 극대화하는 방법 중 한 가지는 단어를 왜곡해 본래의 발음에 제약 받지 않고 자신의 특정한 리듬에 맞추는 것이다. 위에 있는 버스타 라임즈의 가사 마지막 줄에서 이런 예를 볼 수 있는데, 그는 첫 번째 음절에 강세가 들어가는 "article" 의 전통적 발음을 피해 마지막 음절에 강세를 주어 새로운 변화를 만들어낸다. 이런 방식은 랩의 시적 움직임에 혁명적 효과를 일으킨 중요한 소리의 변형이라고 할 수 있다.

빅 대디 케인Big Daddy Kane은 랩 역사상 가장 창의적으로 강세를 조음한 엠시다. 그는 혁신적인 가사로, 특히 플로에 있어 힙합의 시학을 확장했다. 오늘날의 위대한 작사가들(나스, 제이지, 릴 웨인)은 모두 그로부터 가장 많은 영향을 받았다. "Wrath of Kane" 같은 클래식한 라임에서 그는 목소리의 리듬이 강세를 주는 패턴 외에도 음설의 상약에도 잘 맞는지를 실험한다. 그는 유사 음을

잔뜩 집어넣은 속사포 같은, 동시에 풍부한 라임으로 리듬의 구조를 건설하곤 한다.

The **MAN** at **HAND** to **RULE** and **SCHOOL** and **TEACH**
And **REACH** the **BLIND** to **FIND** their **WAY** from **A** to **Z**
And **BE** the **MOST** and **BOAST** the **LOUD**est **RAP**
KANE'll **REIGN** your do**MAIN**(Yeah **KANE!**)
지배하고 가르치려 여기 왔지
눈먼 이에게 미래를 보게 하지
가장 시끄럽게 뽐내는 랩
케인은 이제 네 위에 군림해

네 번째 줄의 강약격은 대담하게 앞선 세 줄의 약강격(약강 5보격, 6보격, 그리고 또 다른 5보격)을 방해한다. 위의 네 줄 다음에 그는 시작 부분보다 덜 짜임새 있는, 좀더 루즈한 약강격으로 돌아온다. 시작 부분에서 보여주는 이러한 케인의 리듬 패턴은 아찔할 정도로 반복되다가, 갑자기 의도적으로 멈춰 효과를 더욱더 극대화시킨다. 약강격이 중간에 한두 줄의 소절에 방해받지 않고 쉴 새 없이 이어졌다면 단조롭게 들렸을 것이다. 그 대신 케인은 자신의 플로를 신선하게 유지하고 관객을 즐겁게 하기 위해 예외적인 리듬으로 적절한 변주를 만들어 만족시킨다.

실망스러운 리듬은 재난과도 같다. 리듬 없는 랩은 터무니없는 소리에 불과하다. 기초적이지만 기능적인 리

듬이 있는 것과 아예 리듬이 없는 것 사이에는 차이가 있다. 랩은 구전 형태이기에 리듬상의 오점이 더 명백하게 보인다. 형편없는 플로는 죽은 랩이다. 불행히도 이런 형편없는 라임은 힙합의 만연한 상업화에 힘입어 도처에 널려 있다. TV 광고 혹은 토요일 아침 만화에 나오는 랩은 그 좋은 예다. 설상가상으로 그 랩들은 애초에 공연되기 위해 쓰인 노래도 아니다. 그런 랩들은 젊은 세대의 문화에 발을 담가보려는 순진한 시도이거나, 최악의 경우 랩에서 "쿨함"을 찾아보겠다는 냉소적인 노력이다. 후자의 가장 두드러지는 예시는 카트리나 태풍 때의 연방 긴급 사태 관리청 웹사이트다. 아래의 가사를 보자.

Disaster... it can happen anywhere,
But we've got a few tips, so you can be prepared
For floods, tornadoes, or even a 'quake,
You've got to be ready - so your heart don't break.
Disaster prep is your responsibility
And mitigation is important to our agency.
People helping people is what we do
And FEMA is there to help see you through
When disaster strikes, we are at our best
But we're ready all the time, 'cause disasters don't rest.

재난은 어디서든 일어날 수 있지
하지만 홍수, 폭풍, 지진에 대비하는
방법을 준비했어

넌 준비돼 있어야 해, 그래야 참사를 막을 수 있지

모든 건 너의 책임감에 달렸고

손실 최소화는 중요하지

이웃을 돕는 것이 우리가 하는 일

연방 긴급 사태 관리청이 널 위해 존재해

재난이 발생하면 최선을 다할게

우린 늘 대기 중

재난은 언제든 올 수 있으니

　　가사 속의 쓰라린 아이러니와, 재난에 대비한 연방 긴급 사태 관리청의 끔찍한 준비 부족 및 후속 조치 실패는 일단 차치하자. 위 구절에서 가장 알아채기 쉬운 것은 기초적인 리듬이다. 작사가가 플로를 만들기 위해 안간힘을 쓰는 것을 볼 수 있다. 첫째 줄에서 생략된 부분과 넷째 줄의 '대시'는 리듬의 고갈을 나타내는 징후다. 첫째 줄에서 'Disaster'를 고립시킴으로써 작사가는 플로를 시작하기도 전에 끊어버린다. 또 한 가지 문제는 작사가가 각각의 소절을 주변 문장으로부터 좌초시키고 있기 때문에 이 열 줄짜리 가사의 리듬은 최소 열 번가량 부자연스럽게 끊긴다. 여섯째 줄에서는 다섯째 줄의 리듬에 맞추기 위해 지나치게 많은 음절을 밀어넣으며 고군분투하는 것을 볼 수 있다. 이렇게 리듬을 맞추는 데 어려움을 겪으면 라임을 억지로 짜게 되거나("responsibility"와 "our agency"처럼) 빈한한 어휘를 쓰게 된다("quake"와

"break"처럼). 리듬을 개발하지 않으면 플로도 없고 그저 랩을 흉내 내는 데 그치고 마는 것이다.

숙련된 엠시들은 리듬이 단어에 있어 어떤 의미를 지니는지 알고 있다. 음절은 가볍거나 무거울 수 있고 길거나 짧을 수 있다. 효과적인 랩 가사는 이런 방식으로 어색한 멈춤, 들숨, 혹은 다른 부적절한 것에 방해받지 않고 공연될 수 있도록 짜여 있다. 랩은 리듬을 과학으로 만들었고 디제이 스푸키DJ Spooky는 자신의 잡지 『리듬 사이언스』에서 이 점을 짚는다. "리듬의 과학은 새로운 언어가 아니다. 그것은 역사적으로 이어져온, 진화해온 옛 구문을 발음하는 새로운 방식이다."[18] 그는 여기서 주로 음악의 층위로서 언어의 소리와 조어에 대해 이야기하고 있다. 그러나 이는 랩과 관련돼 있기도 하다. 그가 말한다. "나에게 턴테이블 두 개만 주면 당신에게 우주를 보여줄 수 있다." 제대로 쓰인 랩 가사도 같은 일을 할 수 있다.

"Rapper's Delight" 이후 몇십 년간, 그리고 연방 긴급 사태 관리청의 미숙한 시도 이후 몇 년간 힙합은 리듬의 혁명을 겪어왔다. 뛰어난 언더그라운드 힙합은 말할 것도 없고, 가장 유명한 작사가 나스부터 탈립 콸리까지, 이들은 엄격한 운율에 제한되어 있던 플로를 해방시켰고 강세나 비강세 음절을 쌓아올리기, 비트에 어긋나게 연주하기, 평범한 발음을 새로운 악센트로 만들기 등을 통

해 랩의 리듬을 발전시켰다. 즉 오늘날의 랩 리듬을 탐색하는 일은 개별 아티스트들이 이룩한 리듬 혁신에 주목하는 것과 같다.[19]

플로는 곧 가사의 정체성이다. 우리는 랩 가사를 특정 발성으로 기억하곤 하는데, 이는 엠시의 플로 때문이다. "99 Problems"의 가사 "If you're havin' girl problems, I feel bad for you, son"에서 우리는 제이-지 특유의 플로를 들을 수 있다. "Lose Yourself"의 가사 "Snap back to reality, oh, there goes gravity"에서도 에미넴의 플로를 들을 수 있는 건 마찬가지다. 만약 다른 래퍼가 불렀다면 우리는 그 노래를 지금과 같은 방식으로 기억할 수 없을 것이다. 에미넴이 제이지의 가사를 부르거나, 제이지가 에미넴의 가사를 읊는다고 생각해보자. 말이 되지 않는다. 강도, 높낮이, 악센트, 억양, 이 모든 것이 우리가 가사를 기억할 때 영향을 끼친다. 이것들이 단어에 특정한 음악적·시적 맥락을 부여한다. 이 맥락들이 언제나 동일한 것은 아니다. 동반되는 악기의 화음과 선율, 시의 수사적 특징과 가사 형태에 따라 달라질 수 있다.

리듬 안에서 랩과 시적 가사의 관계는 다른 팝 음악과 비교했을 때 가장 도드라진다. 이것은 종류의 차이라기보다 수위의 차이에 가깝다. 록, 솔, 컨트리, 웨스턴 음악

은 모두 랩처럼 리듬을 통해 시와 연결되어 있다. 이 점은 음악과 시가 공유하는 부분이다. 활자로 쓰인 시에는 선율이나 화음이 없다. 순수하게 리듬뿐이다. 반면 랩에는 특징적인 선율과 화음의 조합이 빈번하고 이는 드럼 비트와 목소리의 플로 긴 이중적 리듬 관계에서 가장 강력하게 표현된다.

엠시는 자신의 가사를 시와 차별화해야 하는 도전적인 상황에 놓인다. 시는 그 소절 안에 있는 리듬으로 자신을 표현한다. 시인은 강세 음절의 균형을 맞추고 시를 전체적으로 조율할 특정 리듬 패턴을 선택한다. 이 과정을 통해 시의 리듬은 은연중에 드러난다. 반면 노래 작사가들은 화음과 선율에 잘 들리는 리듬을 더해야 한다. 목소리로 노래를 부르기 위해 그들은 음악의 반주를 의식할 수밖에 없다. 엠시의 과제는 이 둘을 구체화하여 랩의 정체성으로 묶어내는 것이다. 시와 달리 엠시의 플로는 단어의 리듬 구조가 아닌, 노래의 청각적 리듬에 지배받는다. 노래 작사가들과 달리 엠시들은 거의 리듬에만 집중한다. 이런 랩의 특수성은 다른 장르의 뮤지션들에게서 명백한 비판을 받는다. 화음과 선율에 신경 쓰지 않으므로 랩은 음악이 아니라는 비판 말이다. 다른 말로 랩은 드럼 솔로의 확장에 불과하고, 래퍼는 또 다른 킥 드럼이나 스네어 드럼이라는 주장이다.

그러나 리듬에 편향된 랩의 특성이 엠시가 라임마다

결정해야 하는 넓은 의미의 심미성을 폄하하는 증거가 될 순 없다. 비트와 조합할 때 작사가들에게 던져지는 첫 번째 질문은 이것이다. 어떻게 라임을 맞출 것인가? 빠르게 아니면 느리게? 단조롭게 아니면 역동적으로? 약간 앞서나갈지, 약간 뒤로 뺄지, 아니면 정박에 맞출 것인지? 답은 마이크를 잡고 랩을 뱉어내는 개인에 따라 다르다. 당신은 이 질문 안에 "무엇에 대해 이야기할 것인가?"가 없다는 것을 알아차렸을 것이다. 아마 이 질문으로 시작하는 엠시도 있을 것이다. 의심의 여지없이 거의 모든 엠시는 한번쯤은 이 질문으로 시작해봤을 것이다. 하지만 나는 사운드에 관한 즉각적 고민이 항상 먼저이고, 그 뒤에 가사의 내용에 관한 고민이 더해져야 한다고 생각하는 편이다.

빅 밴드의 스윙에 맞춰 스캣하는 재즈 가수처럼 엠시가 가장 압박을 느끼는 가사상의 도전은 의미를 만드는 것보다 사운드 패턴을 정립하는 것이다. 이 고민이 먼저 해결되면, 그 후 어떤 의도를 가지고 라임에 정치적 슬로건 등을 집어넣어 의식적인 랩을 만들 것인지 생각할 수 있게 된다. 랩은 사람들이 그 의미를 파악하기 전에 무엇을 듣고 있는지에 대해 먼저 확신을 주어야 한다. 그렇다고 해서 가사의 내용이 라임에서 가장 강력한 부분이 될 수 없다는 말은 아니며, 실제로 종종 그렇기도 하다. 그러나 첫 번째로 고려될 사항은 아니며 가장 중요한 부분

도 아니다.

청자가 랩에서 가장 먼저 듣는 것은 엠시의 플로다. 앞서 말했듯 플로는 비트를 따라 나오는 래퍼의 목소리 중 구별되는 리듬 억양이다. 시간을 초월하는 리듬이다. 역사학자 윌리엄 젤라니 코브가 묘사했듯 플로는 "개성적인 시대의 특징이며 시간을 활용하는 법에 대한 래퍼 특유의 접근"이다. 박자를 컨트롤하고, 침묵과 소리를 병렬시키고, 음절 무리 속에서 단어를 패턴화하는 이 모든 방법은 시간에 맞서 리듬을 연주하는 방식이다. 시간을 활용하는 방법에 더해 플로는 또한 흥미로운 방식으로 강세 음절과 비강세 음절을 조절한다. 이 점에서 플로는 시에서 쓰이는 방법과 관련이 있는데, 클래식 작곡가처럼 시인은 내재된 리듬과 음성 강세를 활용해 단어의 '악보'를 만든다.

모든 시는 독자에게 자신을 어떻게 읽어낼지 암시하고 있다. 10명의 독자에게 에드거 앨런 포의 「애너벨 리 ˢᵐᵃˡˡAnnabel Lee」를 읽어보게 한다면 이 시는 모두 비슷하게 들린다. "아주 오래전/바다 옆 왕국에/애너벨 리라는 이름의/아가씨가 살았네" 독자가 의도적으로 단어의 정렬과 음성 강세를 무시하지 않는다면, 이 시의 확연한 개성은 누가 읽든 드러나게 되어 있다.

그러나 랩 가사로 같은 실험을 해보면 완전히 다른 일이 일어난다. 앞의 열 사람에게 나스의 "One Mic"를 읽

게 하고, 이 중 아무도 이 노래를 들어본 적이 없다고 가정해보자. "내게 필요한 건 하나의 삶, 한 번의 시도, 한 개의 숨결, 난 유일한 나/난 오직 이것을 위해 존재해, 그들은 이해하지 못해." 나스의 개성(그의 목소리는 속삭임에서 외침으로 점점 올라간다)이 담긴 공연 없이, 반주 없이 이 구절을 낭송하게 한다면 10명 모두 다르게 읽을 것이다. 누군가는 아무런 변형 없이 단조롭게 읽을 것이다. 누군가는 나스가 숨겨놓은 당김음의 힌트를 찾거나 음절 무리를 알아차릴 수도, 혹은 특정한 강세 패턴을 읽어낼 수도 있다. 그러나 그중 아무도 나스가 하듯 랩을 하진 않을 것이다. 이 사실은 분명한 질문을 이끌어낸다. 에드거 앨런 포의 시에는 있고 나스의 랩에는 없는 것, 혹은 더 넓은 의미에서 이야기하자면 이런 것이다. "시구절에서는 리듬이 드러나고, 랩 가사에서는 드러나지 않는 이유는 무엇일까?"

여기에 답하기 위해서는 랩의 이중적 리듬 관계로 되돌아가야 한다. 랩의 시학에서 리듬은 비트의 규칙성과 플로의 변칙성 간의 관계로 정의된다. 반대로 시는 리듬과 운율법을 따른다. 에드거 앨런 포가 「애너벨 리」를 쓸 때 따른 것은 자신이 생각한 이상적인 운율법이다. 즉 에드거 앨런 포가 따른 운율법을 알고 있다면 그의 의도대로 시를 읽을 수 있는 것이다. 다른 말로 하자면 포는 랩을 하는 동시에 비트박스 역시 스스로 한 셈이다.

반면 나스는 우리가 자신의 라임을 "One Mic"의 비트 속 특정 맥락 안에서 들을 것을 알고 있다. 이는 곧 그가 에드거 앨런 포처럼 규칙적인 운율을 염두에 두고 가사를 썼지만 그의 가사가 반드시 그 운율을 드러낼 필요는 없었다는 것을 의미한다. 곡 반주의 비트가 그 역할을 해줄 테니 말이다. 현실적으로 이것은 나스의 자유로운 리듬이 잠재적으로 에드거 앨런 포의 시보다 더 많은 것을 포괄하며 그의 청자가 비트를 놓치지 않기 위해서는 그가 선택한 운율법에 주목해야 한다는 말이다. 나스와 래퍼들이 리듬의 완전한 자율성을 획득했다는 것은 아니다. 그와 반대로 래퍼들은 자신들의 가사가 시이자 노래라는 것을 의식하고 있기 때문에 비트를 통해 부여되는 리듬에 더욱 집착한다. 이렇게 보면 비트는 래퍼 버전의 시적 운율법인 셈이다.

이제 다시 앞선 10명에게 나스의 가사를 주고, 이번에는 비트를 연주하며 읽어보게 하자. 그들의 낭송이 나스의 공연과 눈에 띄게 비슷해지고, 서로 읽는 방식도 비슷해졌음을 알 수 있을 것이다. 나스가 작사하고 공연하는 리듬의 질서를 알게 되면 가사를 비트에 맞추기가 너 쉬워진다. 오히려 나스가 만든 것이 아닌 다른 비트에 붙이기가 더 어려워질 것이다. 물론 래퍼가 아닌 사람들에게 누군가의 가사를 비트에 맞춰 읽는다는 것은 어려운 일이다. 랩의 리듬은 종이 위에서는 부분적으로만 드러난

다. 완전하게 이해하려면 비트와 작사가의 특징적인 리듬 감각이 필요하다.

가사의 표기는 래퍼의 플로를 재연하기 위해 필요한 정보를 거의 제공하지 않는다. 비트가 없다면 우리는 이 단어들 중 어떤 음절에 강세를 두어 조합할 것인지 스스로 추측하는 수밖에 없다. 만약 시를 읽는 것과 같은 방식으로 라임을 읽는다면, 우리는 머릿속에서 가사 속에 있는 운율적 단서를 조율해보게 된다. 우리는 평범하지 않은 음절들에 억양을 넣은 가사를 보며 엠시의 실제 공연을 추측할 수밖에 없다. 제이지의 1998년 히트송 "Can I Get A…"를 예로 들어보자. 제이지가 대화식의 플로를 주로 사용한다는 점을 고려하면 이 가사는 자연스럽게 전통적인 화법의 리듬으로 읽힐 것이다. 그러나 비트와 함께 들어보면 제이지의 본래 억양이 아닌 이 곡의 강렬한 템포에 맞춘 플로를 따르고 있다.

Can I hit in the morning
without giving you half of my dough
and even worse, if I was broke would you want me?
내 돈의 반을 떼어주지 않아도
나랑 사랑할 수 있니
심지어 내가 빈털터리라도?

첫째 줄과 셋째 줄에서, 끝에서 두 번째 음절을 과장

함으로써 제이-지는 개성 있는 리듬을 만들었을 뿐 아니라 라임이 없는 곳에도 있는 것처럼 느껴지게 만들었다 ("morning" and "want me"). 이것은 구전 형식이기에 가능한 표현이다. 이 방식은 두 구어의 밀접한 관계와 비트에 맞춘 같은 쌍의 단어 관계에 따라 결정된다. 보통 대화 형식처럼 확연히 구분되는 스타일의 래퍼에게 이런 기교는 리듬과 관련한 다재다능함, 혹은 제이-지가 말했듯 플로를 바꿀 능력의 증거라고 할 수 있다.

리듬 패턴을 짓는 능력과 패턴에서 동떨어진 리듬을 만드는 능력은 래퍼의 플로에 있어 모두 중요하다. 두 요소는 궁극적으로 비트의 템포와 곡의 다양한 음악적 요소에 의해 결정된다. 이것이 바로 랩 음악이 프로듀서가 가사에 맞춰 비트를 만드는 것이 아닌, 래퍼가 비트에 맞춰 가사를 쓰는 방식으로 항상 만들어지는 이유다. 인간 목소리의 리듬은 비트와 다른 방법으로 적용된다. 목소리 속의 작은 실수는 별다른 결과 없이 지나가지만 비트에서는 재앙을 초래할 수 있다.

래퍼의 플로를 이해하면 그것이 시적, 음악적 법칙과 관련된 정체성을 지니고 있음을 알 수 있다. 플로는 흔히 빅 대디 케인 혹은 엘엘 쿨 제이 같은 엠시들의 부드럽고 유동적인 리듬으로 설명되기도 한다. 플로는 비트에 맞서 애쓰지 않는다. 분투하지 않고 사람의 목소리 톤 안에시 억양을 갖고 흐르는 느낌이다. 가끔 엠시의 플로는 자

신의 다른 요소들을 장악하기도 한다. 예를 들어 루츠의 뛰어난 작사가 블랙 소트Black Thought는 자신만의 시그니처 스타일로 불리는 파워풀한 리듬 플로를 가지고 있다. 그룹 내의 복잡한 음악적 파노라마 안에서도 그의 플로는 강력한 위용을 발휘한다.

그렇다면 래퍼의 플로가 지나치게 부드러울 수도 있을까? 플로가 라임, 말장난, 혹은 다른 스타일 요소에서 잠재적으로 시적 복잡함과 타협할 수 있을까? 『가디언』 지와의 통찰력 있는 인터뷰에서 영국 래퍼 스트리츠the Streets는 이렇게 말했다. "래퍼의 랩이 더 정교하고 더 나아질수록, 플로는 더 자연스럽고 마치 물 흐르듯 된다.[20] 시와 마찬가지로 말이다. 하지만 그 정도가 지나치면 랩을 들었을 때 단어가 머릿속에 남지 않는다고 생각한다. 라임의 부드러움은 집중력을 흐리기도 한다." 스트리츠의 곡을 들어보면 그는 자신이 주장한 바를 지키고 있음이 분명하다. 그의 플로에서 두드러지는 점은 그가 플로를 거부하는 방식이다. 물이 새는 파이프처럼 그의 가사는 비트에 따라 번갈아가며 단어를 뱉거나 막는다. 그는 때로 비트의 방향성에 반하여 도전적으로 플로를 만들기도 한다. 그가 비트를 듣고 있기나 한지 궁금해질 때쯤 그는 제자리로 되돌아오지만 이는 그의 재능을 역으로 다시 증명한다.

이 모든 예시가 알려주는 것은 랩의 시학이 음악 안에

서 자신의 존재를 분명히 하고 있다는 점이다. 플로는 음악적 맥락에서 비로소 의미를 가진다. 가사의 표기는 랩의 시적 형태와 리듬이 얼마나 중요한지 보여주긴 하지만 어디까지나 공연을 위한 중간 단계일 뿐이다. 엠시가 자신의 스타일을 정의하는 다른 모든 요소보다 가사 전달에 의존한다는 것은 명백하다. 좋은 예가 트위스타다.

1991년 시카고 서부에서 온 텅 트위스타Tung Twista라는 이름의 래퍼는 라우드Loud 레코드에서 자신의 데뷔 앨범 《Runnin' Off at da Mouth》를 발표한다. 앨범이 크게 히트하진 못했지만 그는 기네스북에 가장 빠르게 랩을 하는 래퍼로 이름을 올렸다. 그는 이 기록을 잃었다가, 다시 얻었다가, 또다시 잃었으나 한 가지 분명한 것은 그가 보기 드문 스피드를 가진 래퍼라는 점이다. 텅 트위스타처럼 빠르게 랩을 구사하는 래퍼는 거의 없었다. 본 석스 앤 하모니Bone Thugs-N-Harmony, 빅 대디 케인, 아웃캐스트 정도를 비슷한 그룹에 포함시킬 수 있을 것이다. 이들은 모두 인간이 숨을 제어할 수 있는 극한까지 템포를 밀어붙이는 랩을 한다. 하지만 텅 트위스타는 언젠가부터 이름에서 "Tung"을 빼고 빠른 랩에 집착하는 일을 그만두었다. 그는 2004년에 발표한 앨범 《Kamikaze》에서 다양한 템포의 플로를 비롯해 한층 더 확장된 그의 기술을 보여주게 된다.

라임을 느리게 맞추든 빠르게 맞추든, 템포는 엠시의

개성 있는 억양을 형성하고 랩의 리듬을 결정하는 중요한 요소다. 템포는 시간을 컨트롤하는 소리다. 빠른 랩을 하던 과거를 회상하며 트위스타는 래퍼의 템포를 조절하기 위한 제약이 필요하다고 역설한다. 2005년 MTV 뉴스에서 그는 이렇게 말했다. "랩을 하거나 랩을 하고 싶어하는 많은 사람은 스타일을 명확히 하는 것보다 속도에 더 초점을 맞추는 것 같다.[21] 그들은 마음속으로 '빨리 랩을 할 거야' 혹은 '이런 식으로 하고 싶어'라고 생각하지만 나는 가장 먼저 가사 전달을 명확하게 하는 것에 초점을 둔다. 그리고 그렇게 할 수 없다면 그 가사는 쓰지 않는다. 정확히 들리도록 할 수 없거나 내 목소리의 범위에서 낼 수 없는 소리라면 손도 대지 않는다." 다시 말해 엠시의 억양은 시간을 컨트롤하는 소리에 지배된다는 것이다. 플로는 그 랩이 명료함을 얼마나 중요시하는지에 의해 정의되고, 간혹 래퍼의 악기가 가진 한계에 의해서도 정의된다. 바로 인간의 목소리다.

래퍼는 비트 위에서 최소한의, 혹은 최적의, 혹은 최대의 음절을 집어넣는다. 구전 관용구로서의 랩에는 인간의 목소리라는 물리적 제약이 있다. 엠시의 가사적 상상력만큼이나 호흡을 컨트롤하는 것도 리듬을 형성하는데 중요하다. 가수들처럼 래퍼도 효과적인 목소리의 표현에 대해 이해하고 연습해야 한다. 표현법은 모든 형태의 대중음악에서 가장 중요한 요소이며 랩에서는 특히

명료함을 강조한다. 물론 래퍼들에게는 언어를 가단성 있게 만들고 호흡을 컨트롤하는 방법이 있다. 가장 일반적인 방법은 발음을 바꾸는 것이다. 가끔 엠시는 다음 구절로 넘어가기 직전, 어떤 단어인지 구분할 수 있을 정도만 발음하며 비트를 지킨다. 예술적 강세를 만들기 위해서, 혹은 실용적인 필요성 때문에 극적인 정지를 사용할 때도 있다. 이런 모든 미묘한, 그러나 필수적인 변화들은 랩의 미세한 차원, 즉 음절까지 파고든다.

영어에는 서른다섯 가지 발음이 있고, 스물여섯 개의 글자가 있다. 라임은 여기서 태어난다. "랩에서 리듬이 화음이나 선율보다 중요하다면, 그 리듬은 단어의 음절 수 같은 언어에 의존하는 것이다."[22] 사이먼 프리스는 이렇게 썼다. 음절은 구어 구조의 기본 단위다. 음운 체계라는 건물을 구성하는 벽돌인 셈이다. 때로는 "cat"나 "bat"처럼 하나의 음절도 단어가 될 수 있다. 그러나 대체로 다른 음절과 조합되어 다음절의 단어를 만드는 것이 일반적이다. 몇 가지 이유로 음절은 랩에서 중요하다. 음절은 구어의 자연스러운 강세음에 기초하여 랩의 리듬을 표현할 수 있다. 문학 구분에서 음절 단위의 운율 체계는, 강세와 관련되지 않더라도 시의 한 연에 있는 음절 수에 의해 결정된다. 이 방법의 예로는 하이쿠Haiku가 있다. 그러나 영어로 쓰인 대부분의 현대 시는 강세 음절을 패턴화해 만드는 강약법을 더 선호한다. 앞서 말한 강세

는 각각의 음절을 주변 음절보다 강조하는 음성적 강조를 뜻한다. 영어는 자연적으로 굉장히 많은 강세를 포함하기 때문에 다른 어떤 조직적 운율도 맞지 않는다.

음절수를 조절하는 것은 랩에서 꽤 효과적으로 기능한다. 랩 역사상 위대한 라임 혁신을 일으킨 사람 중 한 명인 라킴은 가장 작은 단위에서도 언어를 제어할 수 있는 엠시의 능력을 강조한다. "나는 한 줄에 많은 단어를 집어넣는 스타일인데,[23] 애초에 그렇게 시작했기 때문에 이제는 습관이 됐다. 사람들이 내 가사를 읽는 것이 좋다. 그러기 위해서 많은 단어와 음절, 그리고 다른 종류의 단어를 가사에 집어넣는다." 랩 가사에서 한 줄에 들어간 음절의 수를 기록하는 것은 유용한 테크닉이다. 그렇게 하면 반복과 차이의 패턴을 읽어낼 수 있다. 아래의 가사에서 에미넴은 열 개가량의 음절 패턴을 창조하고, 끝에 가서는 음절의 수를 거의 두 배로 확장하여 이 방법을 뒤집는다. 그의 노래 "Drug Ballad"는 미세한 차원의 음절에도 호흡 조절과 시적 기교가 쓰인 좋은 예다.

Back when Mark Wahlberg was Marky Mark (9 syllables)
This is how we used to make the party start. (11)
We used to mix Hen with Bacardi Dark (10)
And when it, kicks in you can hardly talk (10)
And by the, sixth gin you're gon' probably crawl (10)
And you'll be, sick then and you'll probably barf (10)

And my pre-diction is you're gon' probably fall (11)

Either somewhere in the lobby or the hallway wall (13)

And everything's spinnin', you're beginnin' to think women (14)

Are swimmin' in pink linen again in the sink (12)

Then in a couple of minutes that bottle of Guinness is

finished… (17)

마크 월버그가 마키 마크였을 적

우린 이렇게 파티를 시작했지

우린 헤네시와 바카디 다크를 섞었어

그걸 마시면 말도 제대로 못 하곤 했지

여섯 번째 잔을 마시면 기어다녔어

그쯤 되면 토 쏠리는 거지

내 생각에 넌 자빠질 거야

로비나 복도의 벽 어딘가에

그때 모든 건 빙빙 돌기 시작해 넌 여자들이

분홍색 옷을 입고 싱크대에서 수영하고 있다고 생각하지

몇 분 있다 기네스도 다 들이키면……

플로를 해치지 않고 마지막 줄을 부르기 위해서 에미넴은 랩을 전달하는 템포를 올리고 운율 체계(음정, 길이, 음색 등)를 바꾼다. 음절의 체계와 흐름 간의 이런 대조는 청자가 주로 리듬 차원에서 경험하게 되는 효과적이고 듣기 좋은 패턴을 만들어낸다. 이 곡을 듣고 난 뒤에 그 음절들의 본래 모습을 떠올려보라. 그때 당신이 듣게 될 리듬이 바로 에미넴이 쓴 플로의 골자다. 원래의 음절과 에미넴의 실제 랩 간의 차이는 이제 논의할 플로의 마지막

요소인 '패턴'과 '퍼포먼스'로 가장 잘 설명할 수 있다.

우리는 19세기의 예수회 사제 시인들과 힙합에 공통점이 있다고 쉽게 생각하지 못하지만 영국 시인 제라드 맨리 홉킨스는 우리에게 플로에 대해 가르쳐준다. 그의 글에서 그는 '도약률Sprung Rhythm'에 대해 묘사한다. 도약률은 기술적인 용어로, 강세 음절로 시작하는 어절 안의 다양한 강세법을 말하는데, 이는 혼자 쓰이거나 한 개에서 세 개(혹은 더 많은) 정도의 비강세 음절과 함께 쓰인다. 홉킨스는 강세 음절을 특히 더 강조하기 위해 악센트 표시로 이 음절의 경계를 정해 독자에게 알려준다. 예를 들어 「도이칠란드호의 난파The Wreck of the Deutschland」에서 그는 다음과 같이 쓰고 있다. "상한 낫은 움츠리고, 희미한 몫만이 남는다." 여기서 자연스럽게 "come"으로 읽으면 강세가 실리지 않지만 홉킨스는 그 위에 악센트 표시를 찍어 이 구절에서 예상치 못한, 강력한 리듬 패턴을 만들어냈다.

이런 형식상의 혁신 외에도 홉킨스의 특정 기술은 랩의 목적에 잘 부합한다. 1866년 7월 24일에 쓰인 글에서 그는 다음과 같이 기록했다. "오랫동안 내 귀에서 잊히지 않던 새로운 리듬을 이제야 깨달았다…[24] 완전히 새로운 것이라고는 말할 수 없지만… 아직 누구도 공개적으로 이것을 이론으로 정립한 적은 없다… 난 강세를 표시해야만 했다… 그러나 이 기묘함은 편집자를 경악

하게 했고… 결국 난 잡지에 실을 수 없었다." 그 리듬이 우리를 강력하게 잡아챘다는 사실을 부인할 수는 없다. 혹시 의심된다면 브라질 삼바나 맥스 로치Max Roach의 "Valse Hot"을 들어보면 된다. 이 노래의 리듬은 말로 설명하기보다는 시적 태도로 접근하기를 요구한다.

홉킨스가 그랬듯 리듬은 종종 엠시들이 적절한 단어를 생각해내기도 전에 태어난다. 번 비가 말한다. "처음 머릿속에 떠오른 것은 '다 다 다 다다다 다 다' 하는 박자였다. 그다음부터 빈칸이 채워지는 듯했다.[25] 나는 전형적인 단어들, 혹은 2음절 단어나 3음절 단어를 골랐다." 홉킨스처럼 엠시들은 자신이 느낀 리듬을 언어 매개체 안에서 소통해야 하는 도전에 직면한다. 엠시가 되고 싶은 사람을 위해 발간된 독립 출판물 『엠시의 미학The Art of Emceeing』에서 데드 프레즈dead prez의 스틱맨Stic.man은 래퍼들이 종종 재즈 가수처럼 스캣으로 라임을 쓰기 시작한다고 말한다. 뜻이 없는 음절과 즉흥적인 보컬 리듬을 사용해서 말이다. 이 방법은 엠시들이 라임을 쓰기 전에 비트에 맞춘 색다른 플로를 시도할 수 있도록 해준다. 이런 기술은 랩을 가장 기본적인 형태, 바로 리듬으로 분해해보는 경험을 낳는다. 비트와 잘 어울릴 플로를 만들다보면 엠시는 자연스럽게 주제가 담긴 구절을 찾아내게 되는 것이다. 마음과 귀를 열어두는 래퍼에게 플로를 위한

영감은 어디에나 있다. 스틱맨은 자신의 목소리에 잘 맞는 비트를 찾기 위해 라틴, 재즈, 아프리카 음악의 하이햇 드럼 패턴까지 연구해보라고 조언한다.

물론 엠시가 비트를 선택하는 이유에는 여러 가지가 있다. 특히 지금의 힙합 산업 속에서는 시장의 수요와 유행의 흐름도 고려할 수밖에 없다. 하지만 특정한 비트로부터 받은 엠시의 영감이야말로 가장 중요한 이유가 되어야 한다는 점은 분명하다. 한편, 비트가 엠시를 선택할 때도 있다. 더 구체적으로 말하자면, 프로듀서가 보컬의 개성과 특정 래퍼의 스타일에 맞도록 비트를 제작할 때도 있다. 르자는 자신의 비트 메이킹 원칙을 이렇게 묘사한다.

> 힙합 초창기에는 많은 비트가 엠시를 고려하지 않고 프로듀서 본위로 만들어졌다. 그렇기 때문에 음악적으로는 훌륭하게 들렸을지 모르나, 엠시에게 마이크를 잡고 비트를 찢어버리고 싶을 정도의 영감은 주지 못했다. 나는 힙합 비트를 만들 때 래퍼의 랩은 악기의 일부라는 점을 늘 염두에 둔다.[26]

비트가 할 수 있는 최선의 역할은 라임의 존재 이유가 되는 것이다. 비트는 엠시로 하여금 마이크를 잡고 자신만의 플로로 그것을 찢어버리고 싶게 만드는 존재다. 엠

시와 비트의 이런 관계를 가장 잘 이해하는 방법은 같은 비트 위에서 두 명의 엠시가 각자 어떻게 랩을 하는지 보는 것이다.

비트와 랩의 이런 관계를 가장 잘 이해하는 방법은 같은 비트에 맞춰 서로 다른 래퍼가 구사한 라임을 들어보는 일이다. 2000년에 발매된 시-로Cee-Lo의 앨범 《Cee-Lo Green… Is the Soul Machine》의 수록곡 "Childz Play"에는 루다크리스Ludacris가 참여했다. 시-로는 구디몹Goodie Mob의 멤버였고 2006년 "Crazy"를 히트시킨 날스 바클리Gnarls Barkley의 보컬이었으며 동시에 빼어난 리듬 감각을 지닌 숙련된 작사가이기도 하다. 시-로와 루다크리스는 둘 다 "Childz play"에서 뛰어난 기량을 선보인다. 이 노래의 비트는 복잡한 실로폰과 하프시코드가 어우러진 펑키한 만화 주제가처럼 들린다. 평범하지 않은 3/4박자 비트는 꾸준한 베이스 라인 및 튀어나오는 스네어 드럼과 함께 부지런히 왔다 갔다 뛴다. 시-로는 이 노래에서 단어로 잽을 날리듯 출랑대는 플로를 선보인다. 노래를 듣지 않고 가사만 보고도 2음절과 3음절로 이루어진 그의 특징적인 패턴을 알 수 있다.

Well hello, howdy do, how are you, that's good
Who me, still hot, I still got, you got me nigga
I'm here, I'm there, cause I'm wrong, cause I'm right

I can spit on anything, got plenty game, authentic

My pen's sick, forensic, defends it, he wins it

Again and a, again and a, again and a, again and a

안녕, 잘 지내지, 좋네

내가 누구냐고, 난 여전히 잘나가, 너 알지

난 여기에도 저기에도 있어, 난 맞기도 틀리기도 하지

난 어떤 비트 위에서도 뱉을 수 있어, 내 실력은 펼지

내 펜은 강해, 법정에서, 방어하고, 이기지

그리고 다시, 또다시, 다시…

위의 가사는 물론 노래 전체에서 시-로는 반복을 통해 개별적 리듬을 강조하는 패턴을 선보인다. 또 다음절 라임 안에서 같은 수의 음절을 가진 구절과 단어들을 병치하여 그들을 구분해내는 방식("authentic"과 "my pen's sick"처럼)도 활용한다. 대부분의 개별적 리듬을 2~3음절로 구성한 뒤 그는 한 쌍의 4음절 구("on anything"과 "got plenty game")를 넣고, 4음절 구를 네 번 반복하며 곡을 끝낸다. 그의 플로는 실제보다 비트가 더 빠르게 느껴지는 효과를 자아낸다.

비트의 템포가 같다는 점을 유념하고 시-로의 플로를 루다크리스의 오프닝과 비교해보자.

Who the only little nigga that you know with bout fifty flows

Do about fifty shows in a week but creep on the track with my

tippy toes

Shhh, shut the fuck up, I'm trying to work

Ah forget it, I'm going berzerk

Cause I stack my change, and I'm back to claim

My reign on top, so pack your thangs

I've wracked your brain like crack cocaine

My fame won't stop or I'll jack your chain

누가 50가지 플로를 가지고 있지?

일주일에 50개의 공연을 하지만 비트 위에선 늘 죽여주지

닥쳐, 난 일하려는 중이야, 아니다, 그냥 날뛰어볼까

돈을 쌓아두고, 다시 외치러 왔지

난 정상에 군림해, 넌 짐이나 싸

네 뇌를 고문해, 코카인을 흡입한 것처럼

내 명성은 영원해, 네 목걸이를 강탈해

시-로의 오프닝과 반대로 루다크리스는 박자를 반만 사용해 다음으로 물 흐르듯 넘어가며(빈칸을 채우고 첫 번째 줄을 두 번째로 이어가듯 만들며) 시작한다. 시-로가 일상적 구어를 평범하지 않은 음절 단위로 잘게 쪼갠 반면 루다크리스는 평범한 구어 패턴으로 음절을 다 함께 강조히고 또 가속화시킨다. 프로듀서는 음악적 연결 고리를 제거하여 목소리, 드럼, 베이스 라인만 남겨두는 루다크리스만의 접근 방식을 강조한다. 결론적으로 시-로가 빠르게 느껴지도록 만들어놓은 템포를 루다크리스는 한가롭고 느리게 느껴지도록 바꾸어놓는다. 물론 비트의

템포는 바뀌지 않았고 랩 플로의 리듬을 바꿨을 뿐이다. 다섯째 줄에서 루다크리스는 더 강한 악센트("I'm going ber-zerk")를 주기 시작한다. 그의 플로는 심지어 시-로의 억양과 닮아가기 시작한다. 리듬은 이제 자연스러운 구어 강세가 아닌 창조적인 음절 쌍에 의해 만들어진다. 아래 가사를 표시된 강세 음절과 함께 읽어보자.

Cause I **STACK** my change, and I'm **BACK** to claim
My reign on top, so **PACK** your thangs
I've **WRACKED** your brain like **CRACK** cocaine
My fame won't stop or I'll **JACK** your chain
돈을 쌓아두고, 다시 외치러 왔지
난 정상에 군림해, 넌 짐이나 싸
네 뇌를 고문해, 코카인을 흡입한 것처럼
내 명성은 영원해, 네 목걸이를 강탈해

이 부분에서 루다크리스의 패턴은 3음절 이상 사용하지 않고 한 줄당 두 개 정도의 강세 음절을 활용하고 있다. 자연스럽게 강조된 음절(이를테면 "reign" "top")에 더해 루다크리스는 더 세게 강조한 음절을 사용해 모든 라임이 동일하게 들리도록("ack") 한다. 첫 번째와 세 번째 박자에 들어가는 스네어의 강조와 함께 이 모든 것은 리듬적 균형을 만들기 위한 비트와의 관계로 귀결된다. 장난기 가득한 플로가 탄생한 것이다. 한 줌의 가사 안에

서도 루다크리스는 비트가 엠시들의 상상력을 어떻게 자극하는지 그 가능성을 알려준다.

래퍼들은 공연을 할 때마다 복잡한 시적 결정을 내린다. 그 안에 리듬이 포함된 것은 두말할 필요도 없다. 스틱맨은 다음과 같이 설명한다. "좋은 플로를 만드는 일은 퍼즐을 푸는 것과 같다.[27] 랩 가사에는 어떤 것이 '좋은' 플로인지 결정하는 음절, 멈춤, 발음, 재치, 퍼포먼스와 템포의 에너지 같은 기준이 있다." 시-로와 루다크리스는 서로 다른 개성을 지닌 만큼 모두 '좋은' 플로를 선보이고 있다. 요점은 비트가 랩의 리듬 경계선을 정하지만 래퍼들은 여전히 그 그루브 안에서 자신들을 위한 자리를 찾을 엄청난 자유를 누린다는 것이다. 그 자리를 찾는 것이 결코 끝은 아니다. 그들은 힙합 시학의 언어적 목적을 찾아내야 한다. 그것은 바로 라임이다.

2장 | 라임

라임이란 엠시들이 입으로 만드는 음악이다. 비즈 마키
Biz Markie의 노래 "Make the Music with Your Mouth,
Biz"에는 티제이 스완T. J. Swan이 참여했다. 이 노래에서
티제이 스완은 제목과 똑같은 내용의 가사를 뱉어내는
데, 이 부분에서 그는 비단 비즈 마키에게 비트박스만을
요청하는 것이 아니다. 대신에 라임으로 음악을 하라고
요청하는 것이다. 모스 데프와 로린 힐Lauryn Hill처럼 멜로
디와 화음을 잘 활용하는 엠시들이 있긴 하지만 대부분
의 래퍼는 노래를 하지 않는다. 대신 그들은 억양을 이용
해 라임을 만들어낸다. 단어들로 라임을 만들어낸다는
것은 랩에 노래나움을 불어넣어주는 것으로, 미미하시만
놀라운 언어의 음악성 그 자체를 강조하는 것이다.

누구든 라임을 듣는 순간 알아차릴 수는 있지만 그 이
상 깊이 있게 들여다보는 사람은 많지 않다. 라임은 소리
의 유사성이다. 라임은 다음과 같이 작용한다. 먼저 듣는

이의 머릿속에 예상하는 습관을 심어놓은 후, 소리의 양식을 인식하도록 훈련하여, 본능적으로 '연관은 있으나 별개인 것으로' 인식하게 되는 말을 연결하도록 한다. 모든 라임은 양식을 인식하고 다음을 예측하고자 하는 인간의 선천적인 충동 기질에 기대고 있다. 솜씨 좋게 만들어진 라임은 기대감과 참신함 사이에서 오묘한 조화를 이뤄낸다.

라임은 듣는 사람의 기대 정도에 따라 그 종류가 다양하다. 라임이 완전히 규칙적으로 등장하는 경우를 한쪽으로 본다면, 그와 반대로 라임이 전혀 없는 경우를 다른 쪽에 둘 수 있다. 어느 쪽이든 지나치면 실패한다. 라임이 전혀 없는 랩은 매우 드물고, 끊임없이 완벽한 라임이 나오는 랩은 금방 지겨워진다. 하지만 그 사이에서, 듣는 이를 만족시킬 가능성은 무궁무진하다.

가장 흔한 라임은 각운end rhyme인데, 이는 음악적 단위의 마지막 박자에 위치한다. 각운이 붙은 이어진 두 행은 하나의 대구를 만드는데, 올드스쿨 랩에서 가장 많이 쓰이는 스타일의 라임이다. 라임은 행을 드러내는 역할 외에도, 소리를 인식 가능한 단위로 나누어 리듬을 조직하는 역할도 한다. 프랜시스 메이스Frances Mayes는 "단어 선택과 소리 패턴 외에도 라임과 반복을 통한 음향 효과가 시의 리듬을 만드는 데 도움을 준다"고 말했다.[1] "소리의 반복 자체가 음악이다. 반복구 혹은 라임 양식이 한번 만

들어지면 마치 노래에서의 후렴구처럼 청자의 기대감에 보답한다."

우리가 50센트^{50Cent}의 2007년 히트곡 "I Get Money" 에서 다음 가사를 읽기만 해도 리듬을 느낄 수 있는 이유 가 바로 라임에 있다. "Get a tan? I'm already Black, Rich? I'm already that/Gangsta, get a gat, hit a head in a hat/Call that a riddle rap" 첫 행에서는 앞 뒤 구절에서 악센트가 있는 음절을 통한 패턴을 만들었 다("already black, already that"). 그리고 이 패턴을 다음 두 행으로 가져가고 있다("선탠했냐고? 원래 까매/부자냐 고? 이미 부자야/갱스터, 총으로 모자 속 머릴 날려버리지/이 랩은 '벌집 랩'이지"). 또 "gat"와 "hat"는 완전 각운^{perfect rhyme}이고, 이어지는 "rap"은 불완전운^{slant rhyme}이다. 이 노래는 예상 가능한 라임과 뜻밖의 라임을 조화롭게 배 치해 우리의 기대감을 충족시킨다.

라임은 익숙한 단어를 새롭게 만든다. 행의 뒷부분에 놓이든 중간에 불쑥 튀어나오든 라임은 일상의 언어를 낯설게 한다. 라임은 텍스트로만 존재할 때는 이상해 보 일 수 있지만 무대 위의 공연에서는 그 위력을 발휘한다. 예를 들어 여러 행에 걸쳐 같은 라임을 반복하는 연쇄 라 임^{chain rhyme}은 최근 몇 년간 엠시들 사이에서 급속도로 유행을 탔다. 래퍼들은 라임을 듣는 이의 기대를 만족시 키기 위해 다양한 전략을 쓰게 되었다. 멜로디 없이 리듬

만으로. 언뜻 랩은 이상한 형태로 단어를 배치하는 것처럼 보이지만 실제로 들어보면 그렇지 않다. 라임에 의존하는 랩의 성질 때문에 랩은 거의 모든 형태의 현대 음악 및 시와도 뚜렷이 구별 가능하다. 수많은 장르의 대중 서정시는 라임을 활용할 수도, 하지 않을 수도 있다. 게다가 최근 몇 년간 시에서는 라임을 등한시하거나, 겉보기에는 뚜렷이 드러내지 않는 방법을 사용해왔다. 하지만 랩은 그 어떤 장르보다도 라임을 찬양한다. 이제 랩은 다양한 라임을 가장 많이 보유한 현대적 보고다. 최근의 역사를 통틀어 그 어떤 예술도 랩만큼 라임의 형식적 범위와 표현 가능성을 넓히지는 못했다.

라임의 방식 중 하나로, 강세의 마지막에 오는 모음과 그 뒤를 따르는 모든 소리를 반복하는 경우를 들 수 있다. 예를 들어 'demonstrate'와 'exonerate'다. 라임은 한 단어가 다른 단어에게 주는 소리의 메아리로서 같은 점과 다른 점을 동시에 알린다. 다른 방법으로 설명하자면, 라임을 이루는 단어들은 다르게 시작하지만 끝은 같다. 이러한 익숙함과 낯섦의 균형이 바로 라임의 근본정신이다. 앨프리드 콘Alfred Corn의 설명처럼 말이다. "유사성이 없다면 라임이 없다.[2] 유사성이 넘치면, 지루함이 자리 잡는다. 라임을 잘 만든다는 것은 동질감과 이질감 사이의 균형을 찾아내는 것이다."

라임이란 동질감(혹은 복제) 그리고 이질감 사이의 균

형이다. '별개이지만 연관 있는' 소리[3]들을 듣고 얼마나 잘 연결할 수 있는지가 관건이다. 만약 완전히 같은 소리를 지닌 단어들로 라임을 만든다면, 보통 이 방법은 너무 초보적이라고 인식되지만 그럼에도 몇몇 엠시는 이를 효과적으로 활용한다. 반면 단어 사이에 이질감이 너무 크게 느껴진다면 라임으로 인식조차 되지 않는다. 그리고 꼭 맞아 떨어지진 않더라도 비슷한 소리의 결을 가지고 있다면 랩의 세계에서는 이 역시 라임으로 인정하는 편이다. 두운alliteration, 한때는 head rhyme이라고도 불렸던 방식이 대표적인 예다. 이것은 라임보다 더 오래된 방식으로서 "Peter Piper picked a peck of pickeled peppers"처럼 첫 자음을 반복하는 것이다. 이와 비슷한 것으로는 모음의 소리만으로 라임을 만드는 방식이 있다 ("How now, brown cow?"). 또 단어 안에서 첫머리가 아님에도 자음을 중복시키는 방식의 라임도 있다.

가장 간단한 라임은 'cat' 'bat'와 같은 단음절어이다. 'jelly'와 'belly' 같은 2음절 라임은 다른 효과를 얻을 수 있다. 다음절 라임은 'vacation'과 'relation' 같은 단어에서도 찾을 수 있지만 'stayed with us'와 'played with us'와 같은 두 가지 동일한 형태의 어구, 혹은 'basketball'과 'took a fall' 같은 구절의 조합(분절 라임 broken rhyme이라고 한다)을 통해서도 얻을 수 있다. 시인들은 품사가 다른 단어와 같은 단어, 의미론적으로 가까운

관계에 있는 단어들, 혹은 어느 정도 거리가 있는 단어들을 사용해 다양한 라임을 만들 수 있다. 라임은 완벽하거나 혹은 그렇지 않을 수도 있다(이럴 경우 불완전운—비스듬한/기울어진slant 혹은 거의/가까운near 라임이라 불린다). 'port'와 'chart', 혹은 'justice'와 'hostess'가 이러한 경우다. 라임은 다른 지점에 배치될 수도 있고, 서로 다른 관계 속에 나타날 수도 있다. 각운과 중간 운, 그리고 수많은 특별한 라임 패턴 모두 말이다.

우리는 보통 어릴 적에 동요nursery rhyme 등 소리의 패턴을 강조하는 노래들을 통해 라임을 만난다. 어린이들이 라임에 흥미를 갖는 이유와 마찬가지로 어른들 역시 라임에 매력을 느낀다. 라임이란 '의도가 있는 즐거움'이기 때문이다. 우리가 의식적으로 라임의 의도를 알아야만 라임을 인식하는 것은 아니지만 잠시 멈춰 서서 라임의 이치에 대해 생각해보는 것은 상당히 가치 있는 일이다. 랩에서 라임은 그저 장식품이 아니다. 단순한 기억술도 아니고 단조롭고 하찮은 것도 아니다. 라임은 언어를 새롭게 만드는 가장 확실한 방법이다. 소리뿐 아니라 의미조차도 새롭게 개조된다. 라임은 귀뿐만 아니라 뇌에서도 작용한다. 새로운 라임은, 다른 의미를 가졌지만 음향적으로 연관이 있는 단어들을 잇는 정신적인 길을 구축한다. 라임을 듣는 것은 단어들의 소리로 짜인 직물에 수놓인 의미론적인 자수 모양을 알아내려고 애쓰는 것과

같다. 이로부터 간단하지만 엄청난 진실이 드러난다: 래퍼들은 소리만을 라이밍하는 것이 아니다. 그들은 아이디어를 라이밍한다.

1989년의 고전 "Fight the Power"에서 퍼블릭 에너미Public Enemy의 척 디는 라임의 이치에 대한 실질적인 징의를 내뱉는다: "As the rhythm designed to bounce / What counts is that the rhymes / Designed to fill your mind(리듬은 활기를 주도록 고안되었고/중요한 것은, 라임은/당신의 머릿속을 채우도록 고안되었다는 거지)." 여기서 그가 말하는 "라임"이란 당연히 소리의 패턴을 만드는 행위이기도 하고, 동시에 가사 자체를 뜻하기도 한다. 비록 '우리 머릿속을 채우는 라임'이 여자와 차, 혹은 감옥에 관한 얘기뿐이라고 불평하는 사람들도 있다. 그러나 여기서 핵심은 라임의 '시적 형식'이다. 라임은 소리를 활용해 의미를 구성한다. 라임을 만들어 말하는 것은 같은 내용을 라임 없이 말하는 것과 비교했을 때 소리만 다른 것이 아니다. 본질적으로 그 표현의 의미를 변화시킨다. 비평가 앨프리드 콘이 설명했듯 "라임 한 쌍에서 소리의 동시 발생을 느낀 독자는, 이 단어들을 나란히 놓았을 때 어떤 의미가 새롭게 발생할지 생각해보게 된다. 그것은 친밀하기도 하고 낯설기도 하다." 유사성과 차이점 사이의 긴장감 속에서, 라임은 새로움을 탄생시킨다.

라임은 랩의 수준을 결정짓는다. '형식의 제한'을 안고 있음에도 예상치 못한 이야기를 풀어내는 엠시의 솜씨가 중요하다. 제한 없는 창의력은 고삐가 풀린 것과 같다. 형태를 잡지 못하고 떠도는 것이다. 시인 스티브 코윗은 이렇게 말한다. "라임을 이루는 단어들을 찾는 행위는 우리 정신을 익숙한 길에서 벗어나 모험적이고 낯선 길로 가도록 떠미는 것이다. (…) 이때 아주 잘 쓰인 각운은 독자의 귀에 주는 즐거움뿐만 아니라 작가의 상상력에 박차를 가한다."[4]

박자와 마찬가지로 라임은 자칫 무한할 수 있는 시적 자유에 형식의 제한을 안긴다. 당신이 원하는 어떤 방식으로 뭐든 말할 수 있다면, 아마 아무것도 말하지 않을 것이다. 아니, 저어도 기억할 만한 가치가 있는 말을 하지는 못할 것이다. 노벨상 수상자 데릭 월코트는 말한다. "상상력은 한계를 원하고 그 한계 안에서 즐거움을 준다. 상상력은 그 한계를 정의하는 데서 자유를 찾는다."[5]

한 행이 그 전, 혹은 그다음, 혹은 앞뒤 행 모두와 라임 관계를 맺고 있을 때, 이 행을 열고 닫는 사이에서 무엇을 할 것인가. 또 듣는 이가 기대하는 '소리'와 연관성을 유지하면서 어떻게 하고 싶은 말을 할 것인가. 훌륭한 엠시는 솜씨 좋은 시인처럼 라임 안에서 소리와 의미의 균형을 유지한다. 반면 평범한 래퍼들은 소리와 의미라는 두 가지 도전 과제 앞에서 압도된다. 둘 모두를 통제

하는 것을 포기하고 하나에만 집중하는 것이다. 결과물은 끔찍할 수 있다. 특정 의미를 특정한 용어로 표현하기만을 주장하는 래퍼는 라임을 맞추는 것이 불가능하다고 생각할 가능성이 높다. 하지만 이보다 더 잦은 일은 라임의 소리에 지나치게 집착한 나머지 무얼 말하고 있는지 스스로도 모르는 것이다. 이들은 한 줄이 그다음 줄과 라임을 맞추는 데 시간을 너무 많이 써서 다른 많은 것을 놓쳐버린다. 결과적으로 이런 라임은 듣기에도 식상하고 하는 말도 똑같을 뿐이다.

최근 몇 년간 평론가와 팬들은 주류 랩이 다루는 주제가 지나치게 좁다고 한탄해왔다. 이들이 가장 공통되게 탓하는 것은 바로 대기업이다. 음반사, 라디오 복합 기업, 그리고 랩을 시보다는 제품으로 대하는 상업적인 권력들 말이다. 물론 랩의 상품 가치가 점점 높아짐에 따라 우리가 듣는 가사의 다양성이 줄어든다는 것은 분명하다. 그러나 한편으로 이것은 라임의 문제이기도 하다. 엠시들이 익숙한 라임에 안주할 때, 주제와 사고방식 역시 진부해진다. 50센트처럼 음악을 하고 싶은 이는 그가 활용하는 라임을 많이 사용하게 될 것이고, 결과적으로 같은 화제에 대해 랩을 하게 되고 마는 것이다.

랩의 진정한 가사 혁신가들은 의외로 쉽게 찾을 수 있다. 다른 주제에 대해 이야기하고, 다른 라임을 활용하기 때문이다. 예를 들어 에미넴은 디트로이트의 이동주

택 밀집 지역에서 자라 특급 연예인이 된 한 노동자 계급 백인 소년의 경험을 그리기 위해 많은 새로운 라임을 만들어내야 했다. 대체 어떤 사람이 '공공주거 체제public housing systems'와 '허언증 환자victim of Munchausen syndrome'라는 표현으로 라임을 만들 생각을 할 수 있을까. 비슷한 예로 안드레 3000Andre 3000은 그의 음악 인생 동안 성장을 거듭했다. 그의 라임 역시 마찬가지다. "pimpin' hos and slammin' Cadillac do's(여자를 팔고 캐딜락 문 쾅 닫고)"부터 "Whole Foods(자연식품)"와 "those fools(저바보들)"를 라이밍하는 수준에 이르렀으니 말이다.

끝이 아니다. 10세기 독일에서 생겨난 히브리어와 녹색 잎채소, 그리고 동화에 나오는 가상의 운동 경기를 연관 지을 수 있는 엠시가 존재할 거라고 누가 상상이나 할 수 있을까. 하지만 애셔 로스Asher Roth는 그걸 해낸다. 그는 "Yiddish(이디시)" "spinach(시금치)" 그리고 "Quidditch(퀴디치)"를 라임으로 만들어 자신의 2008년 믹스 테이프 앨범《The Greenhouse Effect》에 실었다. 중요한 사실은, 라임이 단순하게 두어 개 단어와 소리의 관계에 관한 것만이 아니라는 점이다. 라임이란 리듬과 이미지, 스토리텔링, 그리고 무엇보다 의미에 관한 것이다. 새로운 라임을 통해 새로운 표현과 생각, 스타일에 대한 가능성이 열리고 랩의 시적 아름다움이 나아갈 방향 또한 열리는 것이다. 미숙한 시인과 엠시에게 라임이

란 그저 부자연스러운 소리와 의도하지 않은 의미의 합일 수도 있다. 그러나 좋은 라임은 강력한 표현을 만들어 낸다. 인간 뇌의 가장 근본적인 쾌락 중추인 소리 패턴을 인식하는 곳으로 다가가, 일상 대화와는 달리 한 단계 높은, 의식적인 거리를 두면서 말이다.

라임은 단순하지 않다. 엠시들이 창조하는 라임의 범위와 다양성은 그동안 엄청난 변화를 겪어왔다. 라임은 무수하게 다양하고, 각자 소리와 뜻에 있어 개별적인 기능을 지닌다. 완전 각운이란 똑같은 모음(보통 강세가 오는 모음) 뒤에 동일한 자음 소리가 오는("all"과 "ball" 같은) 경우를 뜻한다. 반면 불완전운이란 마지막 자음 소리는 같으나 모음 소리가 다른 것이다. 랩은 이 둘 모두를 활용한다. 커럽트[Kurupt]는 라이밍 기술에 대한 흥미로운 내부자의 시선을 작가 제임스 스페이디[James G. Spady]에게 다음과 같이 전하고 있다.

완전 각운이란…[6]
Perfection, Selection, Interjection, Election, Dedication, Creation, Domination, Devastation, World domination, Totally, No Hesitation… 이런 게 완전 각운이야… Really, Silly, Philly 같은 것 말이야. 또 'We will' 같은 두 단어를 'rebuild' 같은 한 단어랑

연결지어도 되지. We will은 단어가 두 개잖아. rebuild
는 한 단어이고. 하지만 완전 각운을 이룰 수 있지. 라임
을 이루면서 동시에 말이 되게 해야 해. 그러면서 너의
스타일을 만드는 거지.

완전 각운이 우리의 라임 지각을 만족시키는 것이라
면 불완전운은 우리를 약간 놀리면서 완전한 맺음이 주
는 만족감을 빼앗아간다. 이는 창조적인 긴장감을 주곤
한다. 19세기의 문학적 운문부터 오늘날까지, 불완전운
은 가끔 튀어나오는 형식의 변종이었다가 이제는 그 자
체로 형식이 되었다. 이러한 라임을 가장 즐겨 사용한 시
인이 에밀리 디킨슨인데 그녀뿐만이 아니다. 제라드 홉
킨스, 예이츠, 딜런 토머스, 윌프레드 오언 등이 불완전
운을 현대시의 한 부분으로 만드는 데 일조했다. 시에서
대화체의 영향력이 느는 것도 아마 이 때문일 텐데, 이는
시와 랩이 비슷한 점이기도 하다.

『래퍼의 핸드북The Rapper's Handbook』의 저자 엠시 에셔
Emcee Escher와 알렉스 래파포트Alex Rappaport는 이렇게 말한
다. "어떤 엠시들은 불완전운을 이어서 쓰는데, 그 유려
한 흐름과 발음하는 방식 때문에 사람들은 불완전운임을
인식하지 못하고 넘어가버린다."[7] 천재적인 미시건 출신
의 MC 원비로One Be Lo의 가사에서 불완전운은 명확하게
드러나 있다.

I rock their minds like the slingshot of David do
Liver than Pay-Per-View
You couch potatoes don't believe me, call the cable crew
Everytime I bust kids think they on their way to school
This grown man ain't got no time to play with you
Theresa didn't raise a fool
난 다윗의 새총처럼 그들의 머릿속을 헤집지
유료 케이블 TV보다 더 생생하게
TV만 쳐다보고 있는 너희, 내 말 못 믿겠다고? 그럼 방송사에 전화해
학교에 간다던 애들 혼낼 때마다
나같이 다 큰 어른이 너네랑 놀아줄 시간 따윈 없어
테레사가 바보를 기르진 않았지

원비로는 완전 각운("do" "crew" "you"와 "school" "fool")에 불완전운("view"와 "fool")을 더해 증가시켰고 전부 만족스럽다. 실제로는 서로 다른 단어라도 발음의 기술에 따라 어떤 때는 라임을 이루기도 한다. 즉 랩은 완전 각운과 불완전운을 모두 활용할 수 있다. 그러나 몇몇 순수주의자는 부분 라임 혹은 불완전운의 활용을 폄하하곤 한다. 그들은 불완전운을 활용하는 엠시가 그만큼 안일하며 독창성이 없다고 주장한다. 그러나 이러한 비판은 구비시가가 글로 쓰인 운문보다 라임을 구성할 때 항상 더 자유로웠다는 사실을 무시하고 있다. 구비시가처럼 랩은 눈이 아닌 귀를 통해 판단해야 한다.

다음절 라임이 대중화되면서 랩의 라임은 형식적으로

한 단계 더 나아갔다. 그리고 아무도 빅 대디 케인처럼 다음절 라임을 자신의 스타일로 승화시키지 못했다. 케인에게 다음절 라임이란 다목적 도구로서 단어들을 활용하는 하나의 방법이다. 그는 하나의 다음절 단어와 그것과 균형을 이루는 다음절 어구를 연결한다. 그리고 시구를 둘씩 묶거나 같은 라임을 격렬하게 늘어뜨리곤 한다. 전통적인 단음절 라임에 비해 다음절 라임은 상응하는 말을 찾는 폭을 넓힐 뿐만 아니라 속도감 있고 기교 있게 들리는 효과도 얻을 수 있다.

다음절 라임은 복잡하다는 이유로 보통 상업성이 떨어진다고 여겨진다. 만약 라임이 그 자체로 지나치게 튀면 박자나 후렴구 등 대중적인 매력을 보장하는 다른 요소들을 흐리게 할 수 있기 때문이다. 이는 루페 피아스코Lupe Fiaso가 2007년에 내놓은 앨범 《The Cool》의 수록곡 "Dumb It Down"에서도 다뤄진다. "너무 어려워(단순하게 해)/별 느낌이 안 온대(단순하게 해)/무슨 학교 졸업시험도 아니고(단순하게 해)/어렵게 말해봤자 멋있지도 않아(단순하게 해)." 이 노래에서 루페 피아스코는 일부러 매우 복잡한 라임으로 랩을 한다.

I'm **FEARLESS**, now **HEAR THIS**, I'm **EARLESS**
And I'm **PEERLESS**, that means I'm **EYELESS**
Which means I'm **TEARLESS**, which means **MY IRIS**

Resides where my **EARS IS,** which means I'm blinded
난 겁이 없어, 자 이제 들어봐 난 귀가 없어(없어),
그리고 나랑 견줄 만한 사람은 없어(없어), 그건 내가 뵈는 게 없다는 거고,
그건 내가 눈물이 없다는 거지, 그건 내 홍채가
내 귀가 있는 곳에 있다는 거고 그건 바로 내가 눈이 멀었다는 거지.

루페는 이 다음절 라임을 통해 같은 노래 안에서 후렴구가 경고하고 있는 내용을 완전히 무시한다. 네 개의 행 안에서 그는 여덟 개의 다음절 라임을 사용한다. 몇 가지는 완전 각운이고 몇 가지는 불완전운이다. 몇 가지는 하나의 단어이고, 어떤 것들은 두 개의 단어로 만든 구다. 다음절 라임의 범위와 질에 대해 논하려니 또 다른 엠시가 떠오른다. 바로 파로아 먼치Pharoahe Monch다. "Simon Says"에서 그는 이런 다음절 라임을 뱉어낸다.

You all up in the Range and shit, **INEBRIATED**
Strayed from your original plan, you **DEVIATED**
I **ALLEVIATED** the pain with long-term **GOALS**
Took my underground loot, without the **GOLD**
여기 있는 사람들은 전부 술에 취하게 되어 있지
원래 계획으로부터 어긋나서 빗나가버렸지
난 고통을 덜어줬지, 장기적인 목표를 가지고
숨겨놓은 전리품을 챙겼지, 금을 제외하고

그는 랩의 역사에서 한 번도 라임으로 묶인 적이 없을

"inebriated"와 "deviated", 그리고 "alleviated"로 시작해 한술 더 떠서 "goal"과 "gold"라는 불완전운으로 마무리하고 있다. 의미를 희생시키지 않으면서 정확히 의도한 표현으로 라임을 완성했다.

형식적으로 가장 세련된 라임은 알아채지도 못한 사이에 지나가버린다. 아주 자연스럽게 짜여 있기 때문이다. 엠시들은 잘난 척하기 위해 정성 들여 라임을 만드는 것이 아니다. 대신에 그들은 단어를 독특하게 조합해서 듣는 사람의 귀에 무언가가 울리길 바란다. 그렇기 때문에 시적으로 혁신적인 가사를 발견하는 가장 믿을 만한 방법은 그냥 귀에 와닿아서 기억에 남는 표현에 주목하는 것이다. 다른 랩 팬들과 마찬가지로 나 역시 머릿속 색인에 그런 표현들이 저장되어 있다. 그 표현들은 운동을 하거나 저녁을 먹으러 갔을 때, 가끔은 수업 중에도 떠오른다. 랩의 시적 성질을 공부하는 학생으로서 우리는 이런 직관에 귀 기울이려고 노력해야 한다. 이것이야말로 우리의 합리적 사고과정보다 더 진실한 안내자인 경우가 대부분이기 때문이다. 그 직관 덕에 나는 방금 파로아 먼치의 또 다른 명가사가 떠올랐다.

The **LAST BATTER** to **HIT, BLAST, SHATTER**ed your **HIT**
Smash any **SPLITTER** or **FAST**ball, that'll be **IT**
마지막 타자는 휘두르겠지 폭발적으로 네 엉치뼈를 부술 듯이
변화구든 직구든 다 끝장날걸

소리로 가득 채워진 이 가사에서 먼치는 매우 풍부한 소리의 질감을 드러낸다. 완전 각운부터 음의 유사와 어울림음까지 먼치는 이 노래의 후렴구에서 보여준다고 약속하는 "새천년의 랩"을 말 그대로 보여주고 있다. 위 가사에서 먼치는 어미를 없앤 라임apocopated rhyme을 활용하고 있는데, 이는 한 음절짜리 단어 라임이 '다음절 단어 중 강세가 위치한 음절'과 라임을 이루는 것을 말한다(예를 들어 "dance"와 "romancing"). 위의 예에서 그는 첫 행의 단음절 중간 운인 "last"와 "blast"를 그다음 행에 등장하는 어미를 없앤 라임 "fastball"과 짝을 이뤄놓았다. 그리고 이번에는 다른 라임 소리를 가지고 같은 것을 거꾸로 활용해서 "hit"와 어미를 없앤 라임 "splitter", 그리고 "it"과 완전 각운을 만들고 있다. 이것은 두 행씩 묶인 라임 구조를 만든다. 거기에 불완전운인 "hip"와 긴 a 소리가 나는 음의 유사를 활용하고("last" "batter," "blast," "shattered," "smash," "fast," "that") t 어울림음까지 해서 거의 모든 단어가 같은 라임으로 작용하는 두 행을 만나게 되었다.

당연히 이 가사는 리듬 역시 생성하고 있다. 절에서 절로 넘어가는 강세의 패턴 말이다("batter to hit"와 "shattered your hip" 그리고 "that'll be it").

Duh Da DA-DA DUH DA, Da DA-DA DUH DA
Da Duh-duh da da duh da-da, DA-DA DUH DA

이 가사에서 라임은 장식일 뿐 아니라 파로아가 만든 흐름의 안내자이기도 하다. 이렇듯 리듬을 만들기 위해 라임을 사용하는 음절적 패턴은 해가 지날수록 랩의 세계에서 보편화되어왔다. 캠론Cam'ron이나 에미넴처럼 극과 극으로 다른 아티스트들이 모두 이런 효과를 활용했다.

파로아 먼치의 가사는 분명 시적 기술자의 작품이다. 하지만 이것이 달인의 작품이라고 불리는 데에는 가사가 이 복잡한 구조의 무게감에 전혀 짓눌리지 않았기 때문이다. 글로 써놓았을 때나 공연할 때나 그의 가사는 빛난다. 라임을 깊이 살펴본다고 해서 기쁨을 박탈당하는 것은 아니다. 라임을 분석하는 것은, 박자에 라임을 맞춰 넣는 솜씨를 더 존경하게 되는 것이다.

두 단어를 라임으로 만드는 과정에서 엠시들은 표현의 한계와 맞닥뜨린다. 그들은 쉽게 상상할 수 없는 라임을 기어코 만들어내고야 만다. 노터리어스 비아이지 Notorious B.I.G.는 "Who Shot Ya"라는 곡에서 이런 기술을 쓰고 있다: "차를 타고 있는 날 봤다고 말하겠지／학살, 네 딸을 감싸는 전기 테이프."

그는 각운과 중간 운을 혼합해서 가사의 주요 단어를 강조하는 청각적 자극을 만들어낸 것이다. 이와 대비되

는 게 분절 라임^{broken rhyme or split rhyme}인데, 하나의 다음절 단어와 여러 개의 단음절 단어를 라임으로 만드는 것이다. 서구의 시 전통에서 이러한 기술은 희극적인 효과를 얻기 위해 자주 사용되었는데, 바이런 경의 돈 주앙 가운데 Canto XXII(칸토-장편시의 한 부분)의 구절 몇 개를 살펴보자: "But—Oh! ye lords of ladies intellectual, Inform us truly, have they not hen-peckd you all?" (하지만—아! 이지적인 숙녀들의 남편 분들, 진실을 얘기해 주세요. 여러분은 다 바가지를 긁히지 않았습니까?) 칸토의 핵심 구절로서, 바이런의 장난스러운 라임은 유머를 강조하고 있다. 그 전에 등장한 좀더 전통적인 완전 각운("wed" "bred"와 "head")과 대비되며 신선함을 안겨준다. 분절 라임은 시문학에서 거의 항상 희극성을 띠기 위한 목적으로 사용되었지만 랩에서는 더 보편적인 요소로 사용되고 있다. 랩은 분절 라임에게 훨씬 더 새롭고 방대한 생명력을 주었다. 다음절 라임처럼, 랩의 발전과 함께 분절 라임은 더 다양하고 더 많은 곳에서 활용되고 있다.

예를 들어 멜리 멜의 "White Lines"에는 "코카인은 신세계로 가는 티켓/친구에게 전해, 누구라도 살 수 있다고"라는 구절이 있고, 노터리어스 비아이지의 "Hypnotize"에는 "에스카르고를 먹고, 잘 나가는 차를 타고"라는 구절이 있다. 멜리 멜의 가사가 좀더 직관적이고 뻔하다면, 비기의 라임은 예측 불가능하고 신선하

다. 다음 절 라임의 대가인 빅 대디 케인 역시 분절 라임을 매우 좋아했다. "Wrath of Kane"에서 그는 이렇게 풀어낸다.

'Cause I never let 'em ON TOP OF ME
I play 'em out like a game of MONOPOLY
Let us beat around the board like an ASTRO
Then send 'em to jail for trying to PASS GO
Shaking' 'em up, breaking' 'em up, taking' no stuff
But it still ain't loud enough...
왜냐하면 난 그들을 결코 내 위에 두지 않으니까
난 그들을 갖고 놀지 마치 보드게임 모노폴리처럼
아니면 아스트로처럼 공을 갖고 놀까
그리고 감옥으로 보내버려 그냥 지나치려고 했기 때문에
흔들어 부러뜨려 무시해
하지만 여전히 안 들리지…

비기와 케인의 의도는 희극적인 것과는 거리가 멀다. 비싼 달팽이 요리와 빠르고 멋진 자동차를 대비시키는 비기의 방식은 확실히 장난스럽긴 하지만 분절 라임의 목적이 그를 위한 것은 아니다. 대신에 분절 라임은 자신의 라임 기교를 진지하게 보여주는 데 목적이 있다. 이것은 케인에게도 똑같이 적용된다. 자신의 뛰어난 가사를 극찬하는 가사에서, 분절 라임은 바로 그 뛰어난 재능의 청각적인 증거가 되어주고 있는 것이다.

라임은 수많은 효과로 이루어져 있다. 두운^{alliteration}이란 한 가지 자음을 계속 반복하는 것을 뜻한다. 두운은 라임보다 역사가 오래되었다. 14세기에 쓰인 피어스 플라우맨^{Piers Plowman}의 다음 시행을 보면 두운이 언어 자체의 음악성을 강조하는 역할을 한다는 것을 볼 수 있다.

A feir feld ful of folk fold I ther bi-twene,
Of alle maner of men, the men and the riche...
(현대 영어: A fair field full of folk·found I in between, Of all manner of men·the rich and the poor)
나는 그 사이에서 사람들로 가득 찬 아름다운 들판을 발견했네
온갖 종류의 사람들, 부자도 가난한 이도 모두···

여기서 반복이란 거의 패러디 수준에 이르고 있다. 또 이런 반복이 단순히 단어 앞에서만 나타나지 않고 단어 속 다른 곳들에서 나타난다면 우리는 이것을 어울림음^{consonance}이라고 한다. 존 밀턴의 『실낙원』을 보면, 두운(h 소리)과 어울림음(d와 g 소리)이 한데 쓰여 공통적인 효과를 얻는 것을 볼 수 있다.

Heaven opened wide
Her ever-during gates, harmonious sound
On golden hinges moving,
하늘이 활짝 열렸다
그 영원한 문, 조화로운 소리

밀턴의 글에서 나타나는 소리의 반복은 거슬리지 않으면서도 무시할 수 없다. 사유와 표현을 통합적으로 강조하고 있다. 이와 같은 어울림음은 랩에서 자주 활용되는데, 라임을 강조하거나 라임 대용을 제시하는 용도. 푸지스^{Fugees}의 노래 "Zealots" 중 로린 힐 부분을 살펴보면 라임과 함께 어울림음이 사용되고 있는 것을 볼 수 있다.

Rap rejeCts, my tape deck, ejeCts projectile
Whether Jew or gentile, I rank top percentile
Many styles, more powerful than gamma rays
My grammar pays, like Carlos Santana plays "Black Magic Woman"
랩은 내 테이프 데크를 거부해, 탄환을 뱉어내
유대인이든 아니든 나는 상위에 속하지
많은 스타일, 감마 레이보다 더 강력하지
내 문법은 카를로스 산타나가^{Black Magic Woman}를 연주하는 것 같지

하나의 소리로 된 어울림음("eck")은 다른 소리를 가진 다음절 라임("projectile" "Gentile" "percentile")으로 바뀌고, 그다음 다른 것으로 변한다("gamma rays" "grammar pays" "Santana plays"). 결과적으로, 쉬워 보이지만 복잡하다.

이와 관련 있는 언어학적 기술은 음의 유사assonance인데, 이는 강세가 없는 모음 소리를 복제해서 효과를 얻는다. 구전에서 이 기술의 목적은 귀를 즐겁게 하는 데에도 있지만 듣는 이의 주의를 집중하게 하는 것에도 있다. 음의 유사성은 보통 일아차리기 쉽지 않지만 미묘한 감정이나 논조를 발생시키는 데에는 효과가 있다. 존 키츠의 시 「그리스 항아리에 부치는 송시Ode on a Grecian Urn」(1820)에서 음의 유사가 주는 효과를 살펴보자: "Thou still unravish'd bride of quietness, Thou foster-child of silence and slow time. 너 여전히 더럽혀지지 않은 정적의 신부여/너는 고요와 느린 시간의 양자로다." 긴 i 소리에 주목해야 한다. 이런 기술을 잘 구사하는 래퍼가 있다면 바로 에미넴이다. 에미넴은 음의 유사성과 두운을 모두 즐겨 사용했다. 제이지의 노래 "Renegade"에 참여한 에미넴의 가사를 보자. 에미넴은 소리와 의미를 다루는 데 있어 달인임이 분명하다.

Now, who's the king of these rude, ludicrous, lucrative lyrics?
Who could inherit the title, put the youth in hysterics
Using his music to steer it, sharing his views and his merits?
But there's a huge interference
They're saying you shouldn't hear it
'무례하고 터무니없고 장사 잘되는' 가사의 왕이 누구지?
그 왕관을 물려받는 녀석이 누구지?

어린애들의 히스테리를 일으키는 음악, 그 음악의 주인이 누구지?
하지만 거대한 장애물이 있어, 사람들은 내 노랠 듣지 말라고 하거든

이 가사에서 라임, 적어도 완전한 라임은 거의 없다고 볼 수 있다. 대신 그 빈자리는 어울림음으로 채워져 있다. 음의 유사, 그러니까 모음 소리의 반복이 이 구조를 지배하고 있다. 에미넴은 스무 행으로 된 전체 가사를 통틀어 최소 서른일곱 번 이상 이를 사용하고 있다(u 소리가 지배적이다). 그가 라임을 사용할 때는 보통 불완전한 형태를 사용한다. 가장 충격적인 예로, 연쇄적으로 맞물리는 불완전 라임이 있는데 앞에 인용된 가사를 걸쳐 이어지는 중간 운과 각운이다("lyrics" "inherit" "hysterics" "steer it" "merits" "interference" "hear it"). 랩의 위대한 엠시들이 의식적으로 예술성을 도모한다는 것을 부정하려는 이들은 이 가사만으로도 그의 생명력을 느낄 수 있을 것이다.

1995년, 막 석방된 투팍은 이후 그의 가장 유명한 곡이 되는 "California Love"를 발표했다. 빌보드 차트에서 1위를 했고 『롤링스톤 매거진』에서는 '최고의 노래 500' 중 하나로 이 곡을 뽑았다. 이 곡은 닥터 드레Dr. Dre가 프로듀싱했고 첫 부분에 그가 직접 가사 몇 마디를 내뱉기도 한다. 또 로저 트라우만Roger Troutman의 중독성 있

는 피아노 리프와 귀를 사로잡는 후렴구가 더해진 덕분에 이 곡은 대히트를 했다. 하지만 이 노래의 주인공은 어디까지나 투팍이다. 첫 구절을 보자.

Out on BAIL, fresh out of JAIL, California DREAMIN'
Soon as I step on the scene, I'm hearing hoochies SCREAMIN'
보석금으로 막 석방되었지, 캘리포니아를 꿈꾸며.
다시 돌아오자마자 여자들의 비명 소리가 들리네

단 두 줄 안에서 투팍은 라임(각운과 중간 운), 음의 유사, 그리고 두운을 사용해 긴장감과 에너지를 감돌게 한다. 첫 줄은 단음절 중간 운("bail"과 "jail"), 다음 절 라임의 첫 부분(다음 줄의 "screamin'"과 쌍을 이루는 "dreamin'")을 담고 있다. 그리고 이에 더해 s와 h 소리로 두운을 만들어 넣었다. 모든 단어는 다른 단어와 어떻게든 소리 면에서 연결되어 있다. 이 두 줄에는 당시 막 석방된 투팍의 심정이 그대로 투영되어 있다. 아마도 랩 역사상 가장 '배고픈' 구절일 것이다.

라임, 두운, 음의 유사, 그리고 어울림음이 한데 모여 있으면 발음하기가 상당히 어렵다. 빅 퍼니셔^{Big Punisher}의 "Twinz"라는 곡에서는 투팍의 가사에서 나름의 영감을 얻은 듯한 다음의 가사가 등장한다: "Dead in the middle of Little Italy/little did we know That we riddled two middlemen who didn't do diddily(리틀

이탈리아 한복판에서의 죽음/

우린 몰랐다 우리가 벌집으로 만든 남자가 아무것도 모르는
중간 상인이었음을)."

재즈 색소폰 속주나 스캣 리프처럼 빅 퍼니셔는 소리
와 뜻의 균형을 맞춰 가사를 전달하고 있다. 다양한 라임
기술을 갖춰 흐름의 리듬을 강조하는 것이다. 하나의 소
리에 중점을 두면서 그는 매우 놀라운 라임 변주를 읊어
내고 있다("middle" "little" "riddled" "middle" "diddly").
여기에 d의 어울림음과 i 소리로 만드는 음의 유사, d와 l
의 두운을 사용하고 있다. 자신의 라임을 통제할 줄 아는
시인의 작품이란 바로 이런 모습이다.

하지만 가끔은 라임이 통제권을 쥐는 경우가 생긴다.
시인이 의도하지 않은 표현으로 몰아가는 것이다. 라임
을 가리켜 "그저 다르게 표현하고 싶은 강박일 뿐"[8]이라
고 말한 바 있는 존 밀턴은 분명 이런 상황을 우려했던
것이리라. 그리고 당연하게도 그는 『실낙원』에서 각운을
단 한 번도 사용하지 않았다. 밀턴보다 한 세대 이전의
시인인 영국의 토머스 캠피언은 1602년에 쓴 글에서 "라
임의 인기가 오를수록 한여름의 파리 떼처럼 시인이 생
겨난다"[9]고 경고했다. 그는 라임이 좋은 시를 방해할 수
있다고 주장했다.

한때 렉서스Lexus는 힙합계에서 가장 사랑받는 차였
다. 모든 엠시가 렉서스를 텍사스Texas와 라이밍했다고

해도 과언이 아니었다. 여기에는 텍사스가 렉서스와 라임이 맞는 단어 중 하나였다는 것 말고는 별다른 이유도 없다. 렉서스의 인기가 떨어졌기 때문이든 라임이 너무 뻔해졌기 때문이든(혹은 둘 다이든) 이제 이 라임은 자주 들리지 않는다. 그리고 이런 라임을 가리켜 과잉 라임overdetermined rhymes이라고 부를 수 있다. 과잉 라임은 언어를 창의적으로 사용했다기보다는 언어 자체의 한계가 강제로 시인에게 씌운 것이라고 할 수 있다. 시적 통제력을 잃었다는 신호인 셈이다.

장르를 불문하고 라임을 활용하는 예술가들은 비슷한 문제에 직면하게 된다. 라임 작법 과정에 심사숙고했던 작사가 중 한 명은 바로 밥 딜런이다. 래퍼들과 밥 딜런이 무슨 관계가 있냐고 반문할 수도 있겠지만 실은 그렇지 않다. 최고의 엠시들처럼 밥 딜런 역시 라임의 독창성에 탐닉했다. 밥 딜런은 한 인터뷰에서 이렇게 말했다. "한 번도 라임을 이룬 적이 없었을 거라고 생각되는 말들로 라임을 만들 때면 황홀하기 그지없다. 또 사람들은 이제 라임에 대해 잘 알기 때문에 'represent'와 'ferment' 같은 단어 두 개로 라임을 짜더라도 아무도 신경 쓰지 않는다."

엠시들은 라임의 제약을 피해가는 많은 방법을 찾아냈다. 아직까지 완전 각운이 가장 중요한 역할을 하지만 우리는 이미 불완전운, 다음절, 분절 라임에 대해서도 살

퍼봤다. 그리고 이에 더해 변형 라임transformantive rhymes이 있다. 변형 라임은 부분적으로 혹은 전혀 라임을 이루지 않는 말로 시작해서 완전 각운으로 만들기 위해 발음을 의도적으로 변화시킨 것이다. 랩 이외의 것으로 예를 들어보자면 우드스탁에서 한번 공연되었던 알로 거스리Arlo Guthrie의 곡 "Coming into Los Angeles"가 있다.

Comin' into Los Angeles
Bringin' in a couple of keys
Don't touch my bags if you please mister customs man
"로스앤젤레스로 돌아오는 길/
열쇠 몇 개를 가지고/
가방 만지지 말아주세요/세관에서 일하는 아저씨"

거스리는 "로스 앤젤리즈"라고 장난스럽게 강세와 발음을 바꿔서 "keys" "please"와 완전 각운을 만들고 있다.

랩은 자주 극단적으로 발음을 변형시킨다. 투팍의 "So Many Tears"에는 다음과 같은 가사가 있다.

My life is in denial and when I die
Baptized in eternal fire, shed so many tears
"내 인생은 부정되었어, 내가 죽을 때/
영원한 불길에 세례 받으며, 눈물을 흘려"

이 구절에서 투팍은 "fire"를 "file"로 발음해서

"denial"과 라임이 되게 한다.

변형 라임은 의미를 왜곡하지 않으면서도 듣기 좋은 소리의 울림을 만들어낸다. 노터리어스 비아이지도 "Juicy"에서 비슷한 기술을 보여준 적이 있다.

We used to fuss when the landlord DISSED US
No heat, wonder why CHRISTMAS MISSED US
BIRTHDAYS was the WORST DAYS
Now we sip champagne when we THIRST-AY
집주인이 우리를 내쫓을 때마다 불평을 떨었지
난방도 안 되는 곳에서 크리스마스가 왜 우리만 피해갔느냐고
생일은 늘 최악의 날이었지
하지만 이제 우린 마음대로 샴페인을 마셔

네 줄 안에서 두 가지의 다음절 라임을 찾을 수 있다. "dissed us" "Christmas" "missed us" 그리고 "birhdays" "worst days" "thirst-ay" 이 마지막 라임에서 "thirsty"를 "thirst-ay"로 발음하며 변형 라임을 구사하고 있다.

한편 카니에 웨스트 역시 이런 방식을 잘 활용해온 래퍼다. 그는 때때로 원래는 라임이 되지 않는 말들을 가져다가 그중 하나를 구부려서, 때론 거의 부서질 때까지 변형시켜 라임이 되도록 맞춘다. 예를 들어 상업적으로 인기가 가장 높았던 그의 곡 "Gold Digger"에서 그는 다

음의 이름들로 라임을 만든다. "세리나" "트리나" "제니퍼". 이 셋 중 하나가 맞지 않는다는 게 아주 명백하지만 카니에는 '제니퍼'를 '지니파'로 발음해 라임을 만들어낸다. 왜곡된 듯하면서도 자연스럽다. 그리고 이 역시 언어를 활용하는 한 가지 방법이다. 카니에 웨스트의 또 다른 노래 "Can't Tell Me Nothing"을 보자.

Don't ever fix your lips like collagen
And say something when you're gon' end up apolagin'
입술을 그렇게 만들지 마 콜라겐처럼
끝에 가서 결국 사과할 거면

"콜라겐"이라는 단어에는 완전 각운을 이룰 만한 단어가 하나도 없다. 하지만 카니에 웨스트는 이 단어를 사용한 뒤 다른 단어를 개조한다. 또 "apolagin'"이라는 말을 듣고 무슨 뜻인지 단번에 알아차릴 수 있기에 의미를 퇴색시킨 것도 아니다. "Barry Bonds"의 가사도 보자.

I don't need writers, I might bounce ideas
나는 대필 작가가 필요 없어, 아이디어를 튕겨내거든

여기서 그는 "writers"와 "ideas"가 라임이 될 수 있도록 발음을 "wry-tears"로 변형시킨다. 이렇듯 카니에 웨스트는 스타일 때문에 소리를 변형시켰다. 그리고 이

것은 마치 지미 헨드릭스가 엠프를 활용해 기타의 소리를 변형한 것과 같다. 분명 많은 예술가는 라임을 만들기 위해 단어를 강압적으로 변형시켰다. 하지만 라임을 맞추려는 절박함 때문에 대부분이 어색하게 끼워맞춰지며, 그중 몇 명만이 훌륭한 효과를 만들어낸다.

라임의 '위치' 또한 중요하다. 랩에서는 보통 둘씩 짝지어진 라임이 많지만 이것만이 원칙은 아니다. 제대로 된 엠시들은 이런 한계에 굴복하지 않는다. 실제로 랩은 수년간 중간 운 혁명을 겪어왔다. 중간 운은 랩의 표현 범위를 넓혀서 엠시들로 하여금 복잡한 생각을 더 자유롭게 펼칠 수 있게 해준다.

시인들이 각운의 규제에서 벗어나길 바랐다면, 래퍼들은 조금 다르다. 랩은 읽는 것이 아니라 듣는 것이다. 그렇기 때문에 각 행에서 라임의 정확한 위치가 시보다는 덜 중요하다. 한 행에 두 개의 라임이 있는 것이 두 행에 각운이 있는 것과는 다를지라도 여전히 귀로 듣기로는 즐거운 법이다. 데 라 솔의 포스누오스^{Posdnuos}가 "The Bizness"에서 이 기술을 어떻게 사용하는지 살펴보자.

While others **EXPLORE** to make it **HARDCORE**
I make it **HARD FOR**, wack MCs to even step in**SIDE THE DOOR**
Cause these kids is **RHYMING, SOMETIMING**
And when we get to racing on the mic, they line up to see

The lyrical **KILLING**, with stained egos on the **CEILING**
다른 사람들이 더 철저하기 위해 탐험을 할 때
나는 형편없는 엠시들이 문턱에 발을 올려놓지도 못하게 만들었지
이 꼬맹이들은 라임을 가끔 하니까
우리가 마이크를 잡고 달리기 시작하면 얘네들은 줄을 서서
가사의 전쟁을 보는 거지, 천정에는 피처럼 자아가 튀어 묻어 있지

처음 두 행에서 네 개의 라임으로 시작해 셋째 행에서 중간 운을 사용하고, 넷째 행에는 라임이 없으며, 다섯째에서 다시 중간 운을 사용한다. 랩 초기에는 라임이 없는 행을 찾기 어려웠을 것이다. 안드레 3000은 라임이 없는 행이 존재할 수 있도록 기회를 주는 중간 운의 달인이다. 중간 운이 더 복잡한 패턴을 가질 수 있도록 자주 각운을 자제한다. 알앤비 보컬리스트 로이드Lloyd의 "I Want You(Remix)"에 피처링한 그의 가사를 살펴보자.

I said, "what time you get off?" She said, "when you get me off"
I kinda laughed but it turned into a cough
Because I swallowed down the wrong pipe
Whatever that mean, you know old people say it so it sounds right
난 물었지. "일 언제 끝나?" 그녀가 말했어. "네가 나를 놔주면"
웃으려고 했지만 기침을 해버렸지
왜냐하면 사레가 들렸거든.
그게 무슨 뜻이든, 옛날 사람이 말했으니 맞을 거야.

이 네 줄은 각운이 없다. 그러나 우리는 라임을 충분히 느낄 수 있다. 중간 운을 활용하고 있기 때문이다 ("off" "off" "cough"). 안드레 3000과 달리 많은 엠시는 하나의 라임 스타일을 여러 번 똑같이 반복한다. 고릴라 조Gorilla Zoe에서부터 플라이스Plies까지 많은 남부 래퍼가 이 스타일을 따른다. 하지만 이들의 스타일을 재미없다고 치부하는 것은 실수다. 더 복잡한 라임 스타일을 따르는 엠시들과는 다른 미학을 가졌을 뿐이다. 예를 들어 지지Jeezy가 자신의 곡 "I Luv It"의 모든 행을 노골적이고 똑같은 라임으로 끝내는 것은 그의 라임 스타일이라고 할 수 있다.

이 연장선상에서, 연쇄 라임이란 시인이 하나의 라임을 여러 행에 걸쳐 반복해 활용하는 기술을 뜻한다. 이러한 반복은 마치 주술적인 효과를 지니는데, 듣는 사람을 거의 최면 상태로 이끈다. 또 이 경우 라임은 리듬의 기능도 한다. 구체적인 소리 패턴을 강조해 원하는 효과를 얻는 방식이다. 연쇄 라임이 랩에서 흔하긴 하지만 그것을 처음 이용한 장르는 사실 랩이 아니다. 그 역사는 15세기 영국 시인 존 스켈턴John Skelton까지 거슬러갈 수 있다. 그가 쓴 다음 구절을 보자.

Tell you I chyll

If that ye Wyll

A whyle be styll

Of a comely gyll

That dwelt on a hyll:

But she is not gryll,

For she is somewhat sage

And well worne in age;

For her visage

It would aswage

A mannes courage

(현대 영어)

Tell you I will,If that ye willA-while be still,Of a comely JillThat dwelt on a hill:She is somewhat sageAnd well worn in age:For her visageIt would assuageA man's courage.

이야기해주지

네가 원한다면

잠시 가만히 있어봐

어여쁜 질에 대해

언덕에서 살던

그녀는 현명한 편이지

나이도 많이 먹었지

얼굴에 비해서는

만족시켜줄 거야

남자의 용기를

스켈턴의 시에는 두세 개 정도의 라임이 쓰였다. 이러한 스타일은 스켈토닉스^{Skeltonics}로 알려져 있다. 위의 예시에서 스켈턴은 여섯 개의 짧은 행을 "yll"로, 그리고

다섯 개를 "age"로 끝냈다. 한바탕 소리를 만들고 호흡을 빠르게 하며 패턴을 공격적으로 진행했다. 스켈턴이 희극적인 모욕을 전달할 때 이러한 스타일을 사용했다는 것이 그리 놀랍지는 않다. 마치 15세기의 전투적인 래퍼가 된 것처럼, 스켈턴은 연쇄 라임을 사용해 그의 에너지와 공격성, 그리고 스웨거swagger를 강조한다.

스켈턴의 태도를 확장시킨 힙합 아티스트는 지금도 많다. 연쇄 라임을 사용하는 대표적인 래퍼로 파볼로스 Fabolous가 있다. 2001년 데뷔한 이후 그는 라임 속에 두 개의 다른 주제, 때로는 모순되는 주제를 싣는 것으로 유명하다. 그의 2001년 히트곡 "Trade It All"을 보자.

You're the one baby girl, I've never been so **SURE**
Your skin's so **PURE**, the type men go **FOR**
The type I drive the Benz slow **FOR**
The type I be beepin the horn, rollin down the windows **FOR**
바로 너야, 자기야, 이제껏 이렇게 확신한 적 없었어
네 피부는 순수해, 남자들이 좋아할 만하지
내가 벤츠를 천천히 몰게 만들지
클랙션을 두드리고 유리창을 내리게 하지

"for"와 "for"처럼 똑같은 단어를 반복해서 사용하고, 각 행 안에서 중간 운을 활용함으로써 파볼로스는 반복을 통한 밀당으로 가사를 지배한다. 이러한 반복은 그의

고유한 스타일이고, 2007년 히트곡 "Baby Don't Go"를 봐도 알 수 있다.

Through the time I been **ALONE**, time I spent on **PHONES**
Know you ain't lettin them climb up in my **THRONE**
Now, baby that lime with that **PATRON**
Have me talkin crazy, it's time to come on **HOME**
Now, I talk with someone **ABOVE**
It's okay to lose your **PRIDE** over someone you **LOVE**
Don't lose someone you love though over your **PRIDE**
Stick wit'cha entree and get over your **SIDE**
혼자 있던 시간 동안, 전화를 만지작거리던 그 시간,
그들이 내 자리를 차지하게 두지 않을 거라는 걸 알지만
이제 자기야, 그 후원자 얘기가
나를 미치게 해, 이제 집으로 돌아와
이제 난 위에 있는 누군가와 이야기하는 중이야
사랑하는 사람을 위해 자존심을 버리는 건 괜찮지만
자존심을 위해 사랑하는 사람을 잃지는 마
네 편에 머물러, 네 편으로 돌아와

　　"Trade It All"처럼 "Baby Don't Go" 역시 그의 연속적인 라임으로 뒤덮여 있다. 그러나 그의 스타일은 훨씬 더 다양하게 발전했다. 하나의 소리로 라임을 만드는 대신, 세 가지 다른 라임을 짜넣었다. 마지막 두 개("pride"와 "love")를 교차 배열하면서. 이로써 더 방대한 시적 효과가 생겼다.

시간이 지나면서, 래퍼들이 라임을 만드는 방법은 극적인 변화를 겪었다. 올드스쿨 랩이 낡았다는 인상을 주는 이유 중 하나는 단순한 각운을 쓰기 때문이다. 올드스쿨 랩과 뉴스쿨 랩은 전달 방식과 라임에 차이가 있다. 올드스쿨 래퍼들은 수로 한 쌍으로 행 끝에 라임이 떨어지게 해서 그 행을 완결 짓는 경향이 있다. 그들의 스타일은 보통 더 과장되고 극적이며 인위적으로 들린다. 반면 요즘에는 조금 더 대화체의 흐름에 중간 운도 섞으면서 원래 말하는 방식에 가깝게 작사를 하곤 한다.

그러나 랩의 '변화'가 꼭 랩의 '발전'을 의미하는 것은 아니다. 어떻게 보면 그 어떤 래퍼도 라킴, 케이알에스-원 혹은 멜리 멜의 라임보다 더 나은 것을 보여주진 못했다. 시간의 흐름에 따라 랩은 분명 변화하고 발전해왔지만 그렇다고 초창기 엠시들의 작품이 지닌 가치가 낮아지진 않는다. 오히려 활용할 수 있는 시학적 도구가 적었던 시절에 탁월한 작품을 만든 그들을 다시금 존중해야 한다.

그랜드마스터 카즈Grandmaster Caz는 랩의 초창기 라임은 기본적이었고, 즉흥적이었으며, 대부분 우연에 의해 발생했다고 말한다. "내가 디제이로 활동하기 시작했을 때, 예술로서의 랩은 아직 만들어지지 않았다."[10] 그는 또 이렇게 말했다. "마이크는 그저 다음 파티 일정을 알

려주거나 누군가의 엄마가 누구를 찾으러 왔다는 안내 방송을 할 때 사용되는 정도였다." 엠시는 필요에 의해 태어났다. 카즈가 랩을 하게 된 동기는 마치 랩 역사의 시작처럼 느껴진다.

> 그러니까 다른 디제이들이 말을 꾸며서 하기 시작했던 거야. 그냥 "다음 주 10월에는 우리가 P.A.L.에서 어쩌 구저쩌구"라고 하는 대신 "자 다들 알지 우리 다음 주에 P.A.L.에서 공연해, 우리 아주 끝내주지, 거기서도 얼굴 좀 봅시다들(라임 맞춰서)" 이런 식으로…… 내가 이런 식으로 안내 방송을 하면 누군가가 듣고 자기네 파티에 가서 거기에 또 뭔가를 더하는 거지. 그걸 또 누가 듣고 거기에 또 더할 테고. 나는 그걸 듣고 또 더 나아가서 구절이 문장이 되고 또 문단이 가사가 되고 라임으로 될 때까지 만드는 거야.[11]

행과 라임 사이의 어느 지점에서, 랩이 태어났다. 랩의 시작을 논할 때 카즈는 빠뜨릴 수 없는 인물이다. 그의 라임 노트는 어쩌다가 헨리 잭슨이라는 한 피자집 종업원의 손에 들어가게 됐는데, 그 피자집 종업원은 이후 일명 빅 뱅크 행크Big Bank Hank로 불리게 된다. 주류 음악계에서 처음으로 상업적 성공을 거둔 노래 "Rapper's Delight"에 쓰인 행크의 가사에는 카즈가 만든 라임이

등장했다. 행크가 카즈의 라임을 훔친 것이다. 카즈는 보상을 받지 못했는데, 어쨌든 카즈를 비롯한 다른 선구자들은 랩의 시학을 일찌감치 정립했다.

랩의 초기 몇 년간은 디제이의 영향력이 컸다. 첫 라임 역시 턴테이블 뒤에서 나왔다. 하지만 1970년대 후반에 들어서면서 엠시들은 디제이의 동등한 파트너로 등장하기 시작했다. 랩의 중심은 클럽으로부터 지하실, 동네 파티에서 녹음실로 차차 옮겨갔다.

라임은 아프리카계 미국인의 표현 문화에서 늘 있어 왔다. 노예들의 링 샤우트^{ring shout}에서부터 아이들이 줄넘기 두 개를 가지고 놀며 노래하듯 부르는 라임, 이발소나 길모퉁이에서 들려오는 말싸움, 외설적인 건배 멘트(?)까지 흑인의 목소리는 라임을 강렬한 오락과 발산의 수단으로 삼았다. 무하마드 알리도 랩을 즐겼다. 『Ali Rap』이라는 책에서는 그를 "랩의 첫 헤비급 챔피언"이라고 부르기도 했다. 하지만 흑인의 구전 문화를 통틀어 라임에 이렇게 많이 의존하는 예술 형태는 이제껏 없었다. 랩은 라임이 가장 중요하게 작용하는 예술이다.

처음으로 차트에 오른 랩 곡은 펑크-디스코 집단인 팻백 밴드^{Fatback Band}의 "King Tim III(Personality Jock)"였다. 1979년, 슈거힐 갱이 "Rapper's Delight"를 통해 공식적으로 힙합의 상업적인 지평을 열기 전에 이 곡은 이미 발표되었다. 안드레 3000, 제이-지, 릴 웨인 같은 언

어의 연금술사들이 존재하는 요즘에 이런 곡을 듣다보면 이 음악이 전부 같은 이름으로 분류된다는 사실이 놀랍게 느껴진다. 올드스쿨 중에서도 가장 오래된 것들과 오늘날 뉴스쿨 가사들은 이렇듯 많이 다르다. "King Tim III"의 라임은 뭔가 순진한 단순함이 있는데, 직접적이고 예측 가능한 그 면모가 불완전 라임과 중층 패턴에 익숙해진 지금 우리의 귀에는 그저 진기하게 들린다.

Just clap your hands and you stomp your feet
'Cause you're listenin' to the sound of this jib jab beat
I'm the K-I-N-G the T-I-M
King Tim III and I am here
Just me, Fatback, and the crew
We doing it all just for you
We're strong as an ox and tall as a tree
We can rock it so viciously
손뼉 치고 발을 굴러
확실한 비트를 듣고 있으니까
K-I-N-G 에 T-I-M이지
킹 팀 3세, 그게 바로 나야
나지, 팻백 그리고 이 리듬
다 너를 위해 준비했지
소처럼 세고 나무처럼 크지
난 맹렬하게 흔들 수 있어

라임은 단순하고 단음절이며, 대부분 완전 라임이고,

박자 안에 안정적으로 들어맞는 한 쌍으로 되어 있다. 어조는 가볍고, 파티 분위기에 어울린다. 쾌락만 좇는 라임이다. 복잡한 이미지나 말장난은 없다. 그러나 이것은 동시에 라임 혁명이었다. 어떤 음악 장르도 소리뿐 아니라 의미에서까지 언어 자체의 효과를 중시하지 않기 때문이다. 랩을 제외한 어떤 음악도 말과 노래, 시와 음악으로 동시에 이해받길 요구하지 않는다.

초창기 엠시들은 랩의 규칙을 직접 만들어야 했다. 그들은 말을 함께 엮는 방식을 알아내기 위해 가능한 모든 것을 활용했다. 가장 가까운 라임은 광고 노래 놀이 할 때 부르는 노래, 동요 등이었다. 그들이 만든 언어는 혁신적이면서도 전통적이었다. 지금의 우리에게는 너무 작위적이고 단순한 "King Tim III"의 가사와 그 비슷한 것들이 당시에는 인기 있었다는 사실은, 이 새로운 형식이 당시에는 어떤 느낌으로 받아들여졌는지를 말해준다. 1970년대에 들어서며 주류 문학 시인들은 라임, 특히 각운으로부터 점점 멀어졌다.

멜리 멜은 가장 뛰어난 올드스쿨 래퍼 중 한 명이다. 1979년의 "Superrappin'"을 시작으로 "The Message" "White Lines" "Beat Street" 등의 힙합 명곡들을 지나오며 멜리 멜은 초창기 랩을 대표하는 래퍼로 우뚝 섰다. 멜리 멜의 형 키드 크레올Kid Creole의 말이다. "우리가 처음 라임을 만들기 시작했을 때,[12] 그랜드마스터 플래시

는 마이크를 내밀고 그냥 거기 올라와서 이름을 얘기하고 되는대로 내뱉게 했다. 제대로 재능을 발휘할 수 있는 상황이 아니었으니까. 그런데 내 동생이…… 어떻게 했는지는 잘 모르겠지만 머리를 굴려 자기만의 라임을 만들려고 했던 거다." 멜리 멜이 발전시킨 라임 스타일은 규칙과 변칙을 모두 활용했다. 그의 가사는 각운과 중간운의 패턴을 정립했고 소리와 의미 면에서 행을 연결해 가사를 만들었다. 이 방식은 "White Lines(Don't Do It)"의 첫 가사에서 잘 드러난다.

Ticket to ride, white line HIGHWAY
Tell all your friends, they can go MY WAY
Pay your TOLL, sell your SOUL
Pound-for-pound costs more than GOLD
The longer you STAY, the more you PAY
My white lines go a long WAY
Either up your nose or through your VEIN
With nothing to GAIN except killing your BRAIN
표가 있지, 흰 선이 그어진 고속도로
네 친구들에게 얘기해, 내 길을 갈 수 있다고
비용을 지불하려면 영혼을 팔아야 할걸
금보다 더 무겁고 비싸지
네가 더 머물수록 더 많이 내야 해
내 하얀 선은 아주 멀리까지 뻗어 있으니까
네 코를 뚫고 들어가거나 너의 혈관 사이로
아무것도 얻을 건 없지, 네 뇌를 죽이는 거 말고는.

멜리 멜은 복합-다음절-분절 라임("highway"와 "my way")으로 가사를 열고, 하나의 소리에 세 가지 라임(둘은 각운, 하나는 중간 운)을 세 쌍 배치했다. 결과적으로 라임이 풍부하고 소리에 질감이 있는 가사를 만들어냈다. 멜리 멜을 비롯한 나른 라임 혁신가들이 만들어낸 것을 후대 엠시들이 이어받았다. 그들은 랩과 시의 전통을 함께 확장시켜왔다. 랩은 소리뿐 아니라 의미의 혁명을 이뤄냈고, 인간의 다양한 경험을 표현할 수 있는 언어의 능력으로 자리 잡게 된 것이다.

3장 워드플레이
(언어유희)

1년 전 친구 한 명이 나에게 랩이 좋은 이유를 말해달라고 한 적이 있다. 우리는 농구 경기를 본 뒤 캠퍼스로 차를 몰아 돌아가는 중이었고, 나는 그녀에게 브루클린의 떠오르는 래퍼 노터리어스 비아이지의 새 앨범 《Ready to Die》를 들려주었다. 그때 깨달았다. 많은 힙합 팬이 그랬듯이 우리가 비기의 가사적 위대함을 눈앞에서 확인하고 있다는 사실을. 1994년 말에 비기는 스타였고 1995년에는 아이콘이었다. 1997년에 너무 빨리 요절했던 당시에는 전설이었다. 혹자들은 아직도 그를 모든 시대를 통틀어 가장 재능이 뛰어난 작사가로 본다. 거의 모든 이가 그를 힙합 역사상 가장 영향력 있는 래퍼들 중 한 명으로 꼽는다. 그리고 당시 나는 좀더 실질적인 무언가를 다루고 있었다. 가사의 특정 부분이 악영향을 미치는 정도에 대해 말이다.

"Machine Gun Funk"의 연타 랩 공격을 들으면서 조

명 아래서 빈둥거리고 있을 때 친구가 말했다. "애덤, 넌 이걸 왜 좋아해? 네 얘길 더 들어보고 싶어." 그녀는 대답을 원하는 눈빛을 하고 있었다. 일순간 말을 잇지 못했다. 그녀가 말하는 게 비기가 거의 미친 듯이 반복하는 "nigga"와 "bitch"는 물론이고, 무심결에 사용하는 흔한 욕설 가사인 "shit" "damn" "muthafucka"라는 걸 알기 때문이었다. 비기의 가사들은 그녀에게 이유를 설명하는 데 별로 도움이 되지 않았다. 심지어 내가 막 말을 꺼내려던 참에 상스러우면서 잊어버리기도 힘든 직유가 랩으로 나오고 있었다. "That's why I pack a nina, fuck a misdemeanor/beating muthafuckas like Ike beat Tina."

나는 그녀에게 대답을 했지만 실은 스스로 확신이 서지 않는 상태였다. "비기가 뭘 말하는지 대신 어떻게 말하는지에 주목하기 때문이야." 나는 이렇게 설명했다. "그리고 그건 그냥 가사일 뿐이라고!" 그냥 가사일 뿐이라는 것. 이것이 랩의 영원한 숙제다. 대부분의 힙합 팬은 옹호할 수 없는 것을 옹호해야 하고, 상스러운 표현은 왜 쓰는지, 가장 유명하다는 가사에 여성 혐오는 왜 들어 있는지 합당한 이유를 대야 하는 입장에 한번쯤 놓인다. 불쾌감을 유발하는 이런 사례들은 랩 가사를 시로 봐야 한다고 변론하는 이들에게는 특히 문제가 된다.

세월이 많이 지났지만 나는 여전히 그때와 똑같은 입

장에 놓여 있다. 변명을 하지 않고 어떻게 설명할 것인가? 상대방을 배척하지 않고 어떻게 반박할 것인가? 힙합을 문화적 움직임의 하나로 이해하기 위해서는 반드시 힙합이 가진 뚜렷한 본질의 근간과 이유를 찾아야만 한다. 랩은 유달리 점잖은 성향에 반기를 들려는 경향이 있다. 그러나 랩은 결국 길모퉁이에서 탄생한 예술의 한 형태이자 길거리 언어다. 힙합 역사학자인 윌리엄 젤라니 콥William Jelani Cobb의 말을 빌리자면 랩은 "쓸모없는 인간의 소외된 표현"[1]으로 진화해왔다. 이런 맥락에서 랩은 일찍이 사회 밑바닥 계층에서 사용되어온 관습적 표현들과 다를 바 없다. "모든 시인은 자신이 주변에서 관찰하는 것으로부터 자신만의 언어를 창조한다." 랠프 엘리슨 Ralph Ellison은 1958년의 어떤 인터뷰에서 미국 흑인 시인들의 독특한 언어를 언급하며 이렇게 말했다. "셰익스피어나 라신의 언어가 자신과 같은 부류에게 알맞지 않다고 판단한 그들은, 자신의 복잡한 감정을 표현할 수 있는 고유한 언어를 재창조하게 된 것이다."[2] 힙합 1세대는 정말로 이렇게 했다. 자신들만의 복잡한 감정을 담는 새로운 언어를 구축했다.

랩의 혁명 정신 이면에는 '필요에 의해 발생한 표현'이 아주 큰 부분을 차지한다. 엠시 라이트MC Lyte는 말한다. "내가 어렸을 때, 그러니까 내 나이의 흑인 여자애 말에 세상이 관심이나 있겠나?[3] 랩으로 말할 수밖에 없

었다." 래퍼 커먼 역시 비슷한 말을 한다. "힙합엔 정말 큰 힘이 있다. 그건 정부도 막을 수 없다. 악마도 막지 못한다. 음악이고, 예술이고, 사람들의 목소리니까. 그 뒤에 그 말은 온 세상에 쓰이고 세상은 그 말을 인정한다. 그러면 세상을 바꾸는 데 도움이 된다. 게토에 큰 희망을 주고 그들의 의견이 받아들여질 기회를 주는 셈이다."[4]

랩의 거친 가사는 간혹 고된 현실을 묘사하기 위해 필요하다. 그런 면에서 랠프 앨리슨이 쓴 다음의 내용은 유익하다. "흑인들에게는 자신들의 생활상을 최대한 왜곡 없이 미묘한 부분까지 정확하게 담아낼 수 있는 언어가 필요하다. 대부분의 흑인 은어가 존재하는 이유는 이 때문이다."[5] 그는 1950년대 할렘의 어린 학생들을 묘사하고 있었지만 이는 래퍼에게도 해당되는 이야기다.

'금기 표현' 역시 랩에서는 중요하다. 사람들이 실제로 쓰는 말을 거리낌 없이 갖다 쓴 형태의 말, 그래서 어떤 이에게는 그 지독함이 쉽게 믿기지 않는 언어 말이다. "언어의 법칙은 언어가 반드시 전달하려고 하는 것에 의해 달라진다."[6] 제임스 볼드윈James Baldwin은 1979년 『뉴욕타임스』에 기고한 "흑인 영어가 언어가 아니라면 무엇이란 말인가?"에서 이렇게 말했다. 랩이 대중적으로 등장할 즈음이었다. 볼드윈은 흑인 영어를 언어학적 표현상 매우 중요한 새로운 형태로 평가했다. 우탱 클랜의 멤버 래퀀Raekwon은 이렇게 말한다. "나에게 랩은 시적 은

어다. '왜 어린애들이 나쁜 짓을 하고, 불행에서 벗어나기 위해 마약에 빠지는가'에 대한 일종의 대답이다. 이게 바로 우리가 말하는 방식이다."[7] 이렇듯 랩은 구원의 힘을 가지고 있고, 이런 힘을 가진 모든 언어는 무시되어서는 안 된다. 물론 일부 랩 가사에 나오는 성차별, 동성애 혐오, 폭력을 옹호할 수는 없다. 이런 부분에는 제재를 가해야 한다.

랩은 말이 계속 변화를 거듭하여 의미와 의도, 느낌과 소리를 달라지게 만드는 복합 언어 예술이다. 낭만파 시인인 퍼시 비시 셸리Percy Bysshe Shelley는 비유적 언어의 주 기능이 익숙한 것을 익숙하지 않게 만드는 것이라고 주장했다. 직유와 은유는 우리의 세계관을 새롭게 바꿀 수 있다. 랩은 현 시대의 어느 언어적 표현 형태보다 우리로 하여금 새로운 눈을 뜨게 해준다. 그리고 이것은 랩을 시로 만들어준다.

랩이 단지 "글자 그대로의" 뜻을 담고 있을 뿐이라는 단정은 명백한 오해다. 랩을 가장 열렬히 지지하는 사람들이나 가장 심하게 폄하하는 사람들 모두 랩을 직접 화법이라고 해석한다. 먼저 팬들에게 랩은 길거리에서 온 언어이자 척 디의 말대로 흑인들의 "CNN"이다. 한편 비평가들에게는 확성기로 떠들어대는 편파적 발언이자 폭력, 성차별, 동성애 혐오를 퍼뜨리는 도구다. 이러한 양극단에는 모두 특정한 진실이 내포되어 있다. 랩은 랩이

아니면 자신의 목소리를 낼 수 없는 사람들의 의견을 드러내준다는 것, 그리고 여성과 동성애자들에 대한 노골적인 비하를 더 넓은 문화권으로 전파해왔다는 것 말이다. 이러한 대립은 랩 문화에서 해결되지 않은 채로 남아있다.

CNN이 2007년 스페셜 리포트에서 말했듯 누군가는 이렇게 묻고 싶을 수 있다. "힙합: 예술인가 독인가?" 그러나 이것은 잘못된 선택이다. 겉으로 파악되는 랩의 목적, 즉 이득인지 해악인지에만 초점을 맞추는 것은 표현 '수단'이라는 랩의 중점적 역할을 오해하는 것이다. 래퍼들의 메시지가 얼마나 심오하고 불쾌하고 웃긴지와 관계없이 랩 가사는 래퍼들이 그것을 전달하는 방식인 리듬, 라임, 형상화, 목소리 톤과 뗄 수 없는 밀접한 관계에 놓여 있다. "경험과 비슷한 무언가가 되는 것이 아니라 시를 하나의 경험이라고 생각하는 것이다. 어떤 때는 잊지 못할 통찰이고 어떤 때는 아니다."[8] 프랜시스 메이스 Frances Mayes의 설명은 특히 랩과 관련이 있어 보인다. 랩을 시라고 정의하는 행위가 랩이 우리에게 항상 좋다고 옹호하는 것이어야 할 필요는 없다. 성숙한 관객은 랩을 맥락으로 이해할 수 있으며, 랩의 가치를 그 안에 담긴 욕설의 양으로서만이 아닌, 시적 형태의 다양성과 섬세함으로 매길 것이기 때문이다.

모든 시와 마찬가지로 랩은 의사소통이다. 타악음은

물론 리드미컬하고 라임이 풍부한 가사의 반복과, 그 반복으로부터의 교묘한 벗어남을 가지고 랩은 말한다. 사운드를 고조시키고, 예상과 변화의 형태를 정하고, 드러나진 않지만 영향력은 강력한 의사소통 과정에 랩은 청자들을 참여시킨다. 미국 서부의 래퍼 라스 카스^{Ras Kass}는 이렇게 말한다. "랩은 전달 수단이다. 힙합을 가장 원초적으로 말한다면, 의사소통이라고 할 수 있다."[9]

랩이 소통하는 방식이야말로 랩을 강렬한 시적 형태가 되게 해준다. 랩은 말을 이화시키며 늘 익숙하게 쓰던 맥락에서 벗어나게 한다. 말에 마술을 거는 것이다.[10] 이 모든 것은 리듬, 라임, 그리고 워드플레이에 의해 가능해진다. 리듬은 기존 화법에서 볼 수 없는 말과 말 사이의 청각적 관계를 만들어내며, 라임은 래퍼들로 하여금 말과 생각 사이의 단절된 연결 고리를 상상하게 한다.

힙합 듀오 클립스^{Clipse}의 멤버 푸샤 티^{Pusha T}는 오늘날 힙합에서 워드플레이의 중요성이 줄어들고 있다며 개탄한다. 마약상 출신으로 유명한 이 그룹에게 워드플레이는 언뜻 거리가 멀어 보이기도 한다. 그러나 사실은 그 반대다. 워드플레이는 클립스로 하여금 소위 코카인 랩^{Cocaine Rap}이라 불리는 것을 창조할 수 있게 해주었다.[11] 특히 푸샤 티는 마약 제조 및 판매와 관련된 기발한 워드플레이로 정평이 나 있다. 워드플레이는 래퍼들이 의미의 미묘한 측면을 다듬을 수 있게 해준다. 한계를 뛰어넘

는 가능성을 열어주는 것이다.

워드플레이는 랩이 언어를 리메이크하는 가장 혁명적인 방식이다. 랩의 워드플레이는 말과 생각을 생각지 못한 방법으로 엮어낸다. 누군가가 비트에 맞춰 말을 하는 것을 들어본 사람은 거의 없겠지만 래퍼가 비트에 맞춰 랩을 하는 것을 들어본 사람은 수없이 많다. 이 차이를 이해하는 것은 시적 형태로서의 랩과 문화 현상으로서의 랩에 대한 중요한 암시를 준다. 워드플레이는 래퍼들이 말을 다루기 위해 수년 동안 발전시켜온 여러 기술을 설명하는 대표적인 용어다. 여기에는 직유와 은유 등의 일반적인 형태부터 교차 대구chiasmus와 환의antanaclasis 같은 더 모호한 형태가 있다. 하나의 언어를 다른 것으로 전환하든, 표현하든, 변형하든, 랩 워드플레이의 형태와 유형은 매우 다양하게 이루어진다.

랩의 워드플레이에는 상당히 다양한 형태가 있다. 워드플레이는 언어와 생각 간의 새로운 연관성을 빚어낸다. 앙드레 말로Andre Malraux는 이렇게 말한다. "모든 시는 시인이 만들어놓은 특정 관계에 기대어 우리가 당연하다고 여겨온 사물 간의 관계를 파괴한다."[12] 래퍼들은 익숙한 것을 익숙하지 않은 것으로 만들면서 직설이 할 수 없는 일을 해낸다. 최고의 래퍼들은 언어를 가지고 통찰을 통해 예상치 못한 순간을 만들어낸다. 커먼은 자신의 라임에서 이를 가장 잘 설명한다. "내가 쓰는 이미지는 말

을 하고, 나의 은유와 직유는 너의 뒤를 밟지."

랩은 일반 화법과는 무언가 다른 것으로 정의된다. 랩은 세계를 자신만의 방식으로 변형한다. 쿨 지 랩Kool G Rap의 랩 가사처럼 말이다. "가사는 천이고, 비트는 안감이지/라임을 향한 내 열정은 패션 디자인과 같지." 그중에서도 직유는 래퍼들이 사용하기 가장 쉬운 방식으로 알려져 있다. 직유는 서로 다른 두 가지를 직접 비유하는 것으로, 두 가지를 연결하는 데 '~처럼'이나 '~와 같은'을 사용한다. 셰익스피어의 소네트 60번은 다음과 같은 직유로 시작된다. "파도가 조약돌 깔린 해변으로 들이치듯이, 시간은 종말을 향해 달음질치도다." 이 두 줄에서 셰익스피어는 시간을 벽에 걸린 시계와는 다른 무언가로 상상해보라고 한다. 직유를 통해서 시간은 계속해서 해변에 부딪혀 부서지는 파도가 되는 것이다. 빅 보이Big Boi가 "북극곰의 발톱보다 차갑지"라고 으스대는 부분은 자신의 상태를 나타내기 위해 전혀 예상치 못한 비유를 하면서 직유를 또 하나의 목적으로 삼는 것이다. 앞선 두가지 예는 평범한 것을 비범한 것으로 재창조하는 비유적 언어의 위대함을 보여준다.

직유는 흔히 은유와 혼동되기도 하지만 랩에서 가장 많이 쓰이는 화법이다. 반면 은유는 무언가를 얘기할 때 직유와는 달리 '~처럼'이나 '~와 같은'이라는 표현을 사용하지 않는다. 셰익스피어는 희극 「뜻대로 하세요As you

^{like it}」속 대사에서 유명한 구문을 만들었다. "온 세상은 무대요, 모든 남녀는 배우라네All the world's a stage/ And all the men and women merely players." 온 세상이 무대 '같다고' 하는 대신 온 세상은 무대라고 표현하며 이질적인 것 사이의 연관성을 드러낸 것이다. 은유와 직유는 기본적으로 동일한 원리로 작용한다. 둘 다 어떤 것으로부터 다른 것으로 의미를 옮겨가게 한다. 차이점이 있다면 옮겨가게 하는 수단, 즉 보조 관념^{vehicle}이다. 은유를 지하철의 급행열차라고 생각해보자. 급행열차는 최단 거리를 이용해 우리가 직선 두 지점 사이를 빠르게 이동하게 해준다. 직유는 버스라고 생각할 수 있다. 직유는 충분한 시간을 들여서 우리를 한 곳에서 다른 곳으로 데려다주고, 창밖을 마음대로 내다보면서 우리가 가려 하는 목적지를 어떻게 가는지 알 수 있게 해준다.

직유와 은유의 차이점은 단순히 기술적인 것만이 아니다. 결국엔 랩에서 직유가 은유보다 수적으로 우월하게 쓰이는 데에는 뭔가 이유가 있다. 필자의 가설은 이렇다. 은유는 더욱 내재적 형태이므로 오해의 소지가 있으며, 주체로부터 주의를 다른 데로 돌릴 가능성도 있다. 여기서 주체는 보통 래퍼 자신이다. 나스가 "난 마치 장물과도 같지, 난 새로운 화폐와도 같지"라고 랩할 때 직유는 나스의 위대함을 강조한다. 만일 그가 직유 대신 "난 장물, 난 새로운 화폐"라고 라임을 구사했다면 우리

의 반응은 "이게 무슨 말이야?"가 될 수도 있을 것이다. 래퍼가 워드플레이에서 가장 피하고 싶어하는 점은 바로 청자에게 혼란을 일으키는 것이다. 직유는 은유에 비해 비유의 주체를 더 직접적으로 빛나게 만든다. 초반부터 자신이 쓰는 기술을 알려주어 혼란을 줄 소지를 최소화한다.

하지만 모든 직유가 똑같은 방식으로 만들어지는 것은 아니다. 다음 두 가지 예를 보자. 첫 번째는 라킴의 올드스쿨 랩이다. 두 번째는 솔즈 오브 미스치프Souls of Mischief의 타자이Tajai가 1990년대 초반에 녹음한 것이다. 이것들은 랩의 직유가 어떻게 만들어지는지와 그것들이 각각 어떻게 다른지를 보여준다. 먼저 라킴의 "I Ain't No Joke"를 보자.

I GOT A QUESTION, IT's SERIOUS AS CANCER:
Who can keep the average rap dancer
hyper as a heart attack, nobody smiling,
'Cause you're expressing the rhyme that I'm styling.
질문이 있어, 그건 암처럼 심각하지
누가 저 평범한 댄서를
심장마비 수준으로 흥분시킬 수 있을까
아무도 웃지 않아, 넌 그저 내가 디자인한 라임을 따라 할 뿐

이 가사에서 원관념tenor은 질문question이고 보조 관념

vehicle은 암cancer이다. 라킴의 직유는 우리의 마음속에서 이렇게 작용한다. "암은 심각한 질병이다―미국에서는 사망의 주요 원인이다. 그러므로 라킴의 질문 역시 심각한 것이 틀림없다―왜냐하면 질병에서 심각성을 차용해 왔기 때문이다." 특히 라킴은 "serious as heart attack" 처럼 당시 기준에서 상투적인 표현을 피했다. 그는 새로우면서도 익숙하지 않은 비유를 사용해 그만의 직유를 훨씬 더 강력한 것으로 만들었다.

한편 "Disseshowedo"에 담긴 타자이의 가사는 랩의 직유가 '무엇이 어떤지'를 비유하는 것이 아니라 '무엇이 어떻게 된 것인지'를 비유함을 보여준다.

In battles I rip it and it gets hectic after
I FLIP THE SCRIPT LIKE A DYSLEXIC ACTOR
You're no factor…
배틀할 때 난 다 찢고 격앙되게 만들지
난독증이 있는 배우처럼 가사를 뒤집지
넌 변수도 아니야…

원관념은 "I"이며 보조 관념은 "dyslexic actor"가 된다. 보조 관념은 동사로 채워져 있고, 실제로 동사구 "flip the script"로 되어 있다. 이것은 앞서 라킴이 사용한 직유보다 좀더 야심찬 직유인데, 이 직유가 중의적 의미를 지니기 때문이다. "Flipping the script"는 흔

히 "changing up the subject matter"라는 뜻으로 사용될 수 있는 표현이며, 난독증이 있는 어떤 배우ᴬ ᴰʸˢᴸᴱˣᴵᶜ ᴬᶜᵀᴼᴿ가 자신의 대사를 어떻게 뒤섞어 연기하는지는 굳이 설명할 필요가 없을 것이다. 이 가사는 직유의 효과와 워드플레이의 교묘함을 동시에 드러낸다. 일반적으로 가장 효과적인 직유는 서로 동떨어져 보이는 단어 간의 연관성을 상상하도록 하는 것이다. 이런 직유는 확실한 차이를 보장하면서도 숨겨진 유사성을 즉시 드러낸다. 이 두 가지 모두 직유가 기능하기 위해서는 필수적이다.

언어유희는 '같은 단어의 서로 다른 의미'와 '서로 다른 단어의 비슷한 의미'를 이용하는 것이다. 문학에서 언어유희는 전통적으로 조악한 부류로 여겨져왔고, 싸구려 농담보다 약간 나은 정도라는 조롱을 받아왔다. 그럼에도 세계에서 가장 위대한 문학작품에서는 이런 언어유희를 희극에서부터 비극은 물론 신성한 작품까지 여러 목적으로 사용한다. 심지어 성경에서조차도 필요에 따라 언어유희가 사용된다. 「마태복음」 16장 18절에는 다음과 같은 부분이 있다. "너는 베드로라, 내가 이 반석 위에 내 교회를 세우리니." 이것은 '베드로'와 '반석'의 그리스어 어원인 Petros와 petra라는 동음어를 대상으로 한 언어유희다. 태초부터 언어유희는 그 용도가 매우 정교해 유머의 한계를 넘어선다.

언어유희는 서구의 시적 유산에서도 중요한 위치를

차지한다. 셰익스피어는 자신의 희곡과 소네트의 곳곳에 언어유희를 사용했으며, 노골적인 성적 유머를 구사할 목적으로 언어유희를 사용하기도 했다. 셰익스피어의 유명한 희곡 제목인 '헛소동Much Ado About Nothing'은 마지막 단어 때문에 언어유희가 된다. 엘리자베스 여왕 시대에 이 단어가 여성의 질을 뜻하는 은어였기 때문이다. 셰익스피어의 동시대 시인 존 던John Donne 역시 언어유희의 표현력을 탐구했다. 「하느님 아버지를 향한 찬송가A Hymn to God the Father」에서 그는 자신의 성과 자신의 아내 앤 모어Anne More의 성을 가지고 언어유희를 구사한다. "When Thou has done, Thou hast not done,/For I have more."(당신이 용서하셨다고 해도 그것은 용서하신 것이 아닙니다. 왜냐하면 저는 더 많은 죄가 있기 때문입니다.) 이와 유사하게 「고별사: 슬픔을 금하며A Valediction: Forbidding Mourning」에서 던은 부수적 의미를 위해 섹스를 이용하는 확장된 언어유희를 구축한다.

언어유희는 랩에서도 빈번히 쓰인다. 직유와 결합될 경우 언어유희는 랩에서 강력한 표현 도구가 된다. 앞서 말했듯 직유는 주로 무언가에서 다른 것으로 의미를 옮기는 것을 표현한다. "나는 얼음처럼 차가워I'm cold as ice"라고 한다면 얼음의 차가움이라는 본질이 나에게로 옮겨온 것이다. 래퍼들이 직유 표현에 언어유희를 더하면 옮길 수 있는 의미의 수가 기하급수적으로 증가하게 된

다. 그래서 릴 웨인은 "나는 얼음처럼 차가워" 대신 이런 식으로 말했다. "And I'm So Cold Like Keyshia's Family(그리고 나는 키샤의 가족들처럼 차갑지)." 기존의 직유로 본다면 이 문장은 말이 안 된다. 하지만 직유—언어유희의 조합으로 본다면 이 문장의 의미가 살아난다. 릴 웨인은 "cold"를 "coal"처럼, 더 정확히 말하면 R&B 가수인 키샤 콜^{Keisha Cole}의 성 "Cole"처럼 발음하고 있는 것이다. 이렇듯 직유와 언어유희는 각각에 대한 이해를 서로 돕는다. 이 가사에서 직유가 제 기능을 하려면 우리는 반드시 릴 웨인의 언어유희를 이해해야 하며, 그다음에 비유의 강도(Cole은 키샤의 가족들과 동일함)가 릴 웨인 자신에게로 돌아온다는 것을 파악해야 한다. 이것은 래퍼들이 전통적으로 이어오지 않았던 시적 자유다. 래퍼들은 다양한 표현의 필요성과 언어적 창의력에 대한 열망을 통해 스스로 이것을 만들어냈다.

오늘날 언어유희적 직유^{punning similes}는 랩의 표준이 되어 웃긴 것에서 심각한 것까지 그 결과 의도를 다양하게 나타내고 있다. 주엘즈 산타나^{Juelz Santana}가 "I Am Crack"에서 "내가 랩을 할 때 난 '놀라운 은총'보다 더 놀랍지/내 이름을 말할 땐 꼭 '아멘'을 하도록 해"라고 썼을 때 그는 농담을 한 것이 아니라 가볍게 랩 스킬을 구사하고 있는 것이다. 카니에 웨스트는 "The Good Life"에서 암시와 직유를 사용해 이 언어유희적 직유를

전달한다. "좋은 삶, 멈추지 말고 술을 들이켜/그녀가 아폴로 클럽에서 쫓겨날 만큼 술에 찌들 때까지." 여기서 나온 워드플레이는 "booze/boos"에 쓰인 언어유희로 잘 알 수 있다. 각각 '마실 것의 일종'과 '무대를 떠나야 할 때가 언제인지 알려주는 것의 일종'이다. 이 이중적인 의미에 익숙해져야지만 이 직유를 이해할 수 있게 된다. 그리고 두 번째 직유에 비춰 첫 번째 직유를 재해석해야만 이 직유가 온전해진다. 또 할렘의 Apollo Theatre는 관객이 실력 없는 공연자에게 야유를 퍼부어 무대에서 내려가게 만드는 것으로 악명 높다(심지어 루서 밴드로스 Luther Vandross가 어릴 때 야유를 퍼부은 적도 있다). 이런 직유를 통해 우리는 카니에 웨스트의 여성 동료가 심한 숙취에 시달리는 중이라는 사실을 알 수 있다.

많은 래퍼가 무언가에서 다른 것으로 의미를 전달하고자 직유를 사용한다. 워드플레이의 달인들은 독창적 비유와 놀라운 표현으로 유명세를 탄다. 어떤 이들은 직유를 펀치 라인으로 만드는 코미디언들이다. 또 그중 일부는 동일한 단어의 두 가지 다른 대상을 생각하게 하는 직유를 사용해 의미를 강조함으로써 더욱 극적인 표현을 구사한다. 모든 직유는 기본적으로 동일한 틀을 가지고 있지만 래퍼들이 만들어내는 의미는 재치 있는 것부터 기발한 것, 슬픈 것부터 숭고한 것까지 다양하다.

매우 정교한 직유와 은유를 구사하는 것으로 유명한

래퍼로 이모털 테크닉이 있다. 그의 라임은 비유적 언어, 특히 언어유희적 직유로 촘촘히 채워져 있다. 이 직유 표현들은 그만의 무기이자 사람들의 귀를 번쩍 뜨이게 하는 충격을 준다. "Industrial Revolution"의 첫 여덟 마디가 가장 좋은 예다.

The bling-bling era was cute but it's about to be done.
I leave you full of clips like the moon blockin' the sun.
My metaphors are dirty like herpes but harder to catch.
Like an escape tunnel in prison, I started from scratch
And now these parasites want a piece of my ASCAP,
trying to control perspective like an acid flashback;
but here's a quotable for every single record exec;
Get your fuckin' hands out my pocket, nigga, like Malcom X.

놀고 마시는 랩이 지배하던 시대는 끝났어
난 달이 태양을 가린 것처럼 널 남겨두지
내 은유는 헤르페스처럼 더럽지만 잡기는 더 힘들지
감옥에서 탈출 땅굴을 파는 것처럼 난 빈손에서 시작했지
하지만 이 기생충들은 나의 저작권료를 원하네
환각제가 사람의 정신을 바꿔놓듯 내 관점을 조절하려 해
음반 제작자들에게 해줄 말이 있어
맬컴 엑스처럼, 내 주머니에서 손 빼 씨발!

여기에는 다섯 개의 직유가 들어 있는데, 각각은 다음 것과 다른 방식으로 구성되어 있다. 첫 번째 "I leave you full of clips like the moon blockin' the sun"은

구두 표현으로 인해 달라진다. 그가 "꽉 찬 탄창"라고 랩을 할 때 이 부분이 "개기일식"처럼 들리는 것이다. 이런 활용 가능성은 래퍼들에게는 열려 있으나 문학계의 시인들에게는 대개 허용되지 않는 부분이다. 또 다른 복잡한 직유는 "like an escape tunnel in prison, I started from scratch"에 나온다. 이 경우 "I"는 원관념이고 "escape tunnel in prison"은 보조 관념이다. 이 보조 관념이 "started from scratch"로 옮겨가며, 이 부분은 사전적 의미와 비유적 의미 모두를 지닌다. "가진 것 없이 빈손으로 시작함"으로도 들리고 "당신의 앞길에 놓인 벽을 긁는 소리를 내며 시작함"으로도 들리는 것이다.

마지막 줄 "Get your fuckin' hands out my pocket, nigga, like Malcom X"은 가장 모호한 부분이다. 레이블 관계자들에게 '나의 음악을 가지고 돈벌이 좀 그만하라'고 말하고 있는 건가? 또 이 구절에서 원관념은 무언인가? "Your hands"인가? 보조 관념은 무엇인가? 당연히 "Malcom X"이지만 이모털 테크닉은 맬컴 X라는 실존 인물 자체를 말하는 것인가, 아니면 스파이크 리의 영화를 말하는 것인가? (그다음 줄에서 "이것은 영화가 아냐"라는 것이 후자임을 나타내긴 한다.) 보조 관념이 무엇이든 여기서 전달하는 것은 "Get your hands out of my pocket"을 뜻한다. 이 구절은 맬컴 X가 암살자의 총에 맞아 죽었던 1965년 2월 21일, 암살자들이 오듀본 볼룸

Audubon Ballroom에게 말하던 중 맬컴의 주의를 산만하게 하고자 소리 지른 바로 그 말이기도 하다. 결론적으로 이 구절은 역사적 사실을 효과적으로 활용했다.

에미넴 또한 직유의 달인이다. 그는 언어의 규칙을 깨거나 재정의하는 일에 열중해왔다. 랩의 워드플레이에 진지하게 관심을 갖고 있는 사람이라면 누구든 에미넴의 랩을 필수로 살펴봐야 한다. "The Real Slim Shady"에서 그는 네 줄 전체에 걸쳐 한 개의 직유를 구사하고 있다.

Y'all act like you've never seen a white person before,
jaws all on the floor like Pam, like Tommy just burst in the door
and started whoopin' her ass worse than before
they first were divorced, throwin' her over furniture...

백인을 한 번도 못 본 것처럼 행동하는군
턱이 바닥까지 닿아 있네, 토미가 막 들어와
파멜라를 전보다 세게 때리는 것처럼
걔네가 가구를 던져댈 때 이혼할 줄 알았지

여기서 원관념과 보조 관념은 단순히 명사나 동사 형태가 아니라 상황 자체라고 볼 수 있다. 원관념은 '랩을 하는 백인을 보는 충격'이고, 보조 관념은 '토미 리Tommy Lee가 파멜라 앤더슨Pamela Anderson을 학대하는 것을 보는 충격'이다. 그리고 충격의 정도jaws on the floor가 후자로부터 전자로 전달된다. 그러나 이 의미 전환에서 무엇보다

대단한 점은 원관념이 첫째 줄에 암시되어 있을 뿐 뚜렷하게 기술된 적은 없다는 것이다. 그리고 보조 관념은 더욱 기가 막힌 것이 22단어가 쓰여 거의 3줄을 잡아먹고 있다. 나중에는 에미넴이 직유를 쓰고 있는지조차 거의 잊어버리게 된다. 하지만 이 시점에서 의미가 냉소적 유머로 전달되면서 직유는 이미 제 기능을 다한다.

이모털 테크닉이나 에미넴처럼 매우 창조적인 래퍼들의 가사는 직유를 '확장'시켜 활용하기 때문에 이 장 도입부에서 다룬 원리와 거의 닮은 구석이 없다. 또 어떤 래퍼들은 직유를 마치 은유처럼 활용하기도 한다. 이러한 예는 안드레 3000의 앨범 《The Love Below》 수록곡 "A Life in the Day of Benjamin Andre(Incomplete)"에서 찾아볼 수 있다. 안드레는 이 노래에서 5분 내내 쉬지 않고 랩을 한다. 다음 가사에서 그는 떠돌이의 성적 편력을 묘사한다.

Girls used to say "Y'all talk funny, y'all from the islands?"
And I'd laugh and they'd just keep smilin'
No, I'm from Atlanta, baby. He from Savannah, maybe
we should hook up and get tore up and then lay down—Hey, we
gotta go because the bus is pullin' out in thirty minutes.
She's playing tennis disturbing the tenants:
Fifteen-love, fit like glove.
DESCRIPTION IS LIKE... FIFTEEN DOVES IN A JACUZZI

CATCHIN' THE HOLY GHOST
MAKIN' ONE WOOZY IN THE HEAD AND COMATOSE.
Agree?

여자들은 이렇게 말하곤 했지 "억양이 특이하네요. 섬에서 왔나요?"

그럴 때마다 난 크게 웃고 걔넨 멋쩍게 미소 지었지

아니, 난 애틀랜타에서 왔고 앤 서배너에서 왔어

놀려면 빨리 놀자. 투어 버스가 30분 후에 출발하거든

그녀는 내 볼을 가지고 테니스를 시작했어

15-0. 완벽한 경기였지

그건 마치…

안드레는 직유를 완성하기 전, 그러니까 "like" 직후에 잠깐 끊는다. 그가 추구하는 원관념인 "description"은 섹스를 묘사한 것이며 매우 특이한 보조 관념인 "fifteen doves in a jacuzzi catchin' the Holy Ghost"에 비유되고 있다. 그런데 이 보조 관념은 무엇을 나타내는 것일까? 놀랍게도 그저 그 자체다. 그러나 이 경우에는 그것만으로도 충분하다. 그리고 여기에 쓰인 "like"는 단지 이 부분이 직유임을 드러내는 역할만 한다. 이때 직유는 은유와 같다. 적어도 은유처럼 작용한다.

은유는 랩의 비유적 표현 가운데 필수 요소다. 랩에서의 은유는 단순명료함과 시적 기교를 동시에 가지고 있다. '이것은 저것이다'라고 하거나 '적어도 이것은 저것과 본질적으로 상당히 동등한 것'이라고 말한다. 카니

에 웨스트가 "Swagger Like Us"에서 "my swagger is Mick Jagger"라고 잘난 척하듯 랩하는 부분에서 그는 랩에 대한 자신감을 롤링 스톤스$^{Rolling Stones}$의 극도로 건방진 프런트맨과 동일시하는 은유를 사용하고 있다. 카니에 웨스트가 이 부분을 전하는 순간 믹 재거가 무대에서 거들먹대는 광경을 얼핏 본 듯한 느낌을 받는다. 은유는 추상적인 것을 구체적인 형태로 만드는 능력이 있다.

엘엘 쿨 제이는 1993년 앨범 《Pink Cookies in a Plastic Bag》에서 좀처럼 보기 드문 은유를 구사한 적이 있다. "사랑을 나누는 행위는 빌딩에 의해 부서지는 플라스틱 백에 담긴 분홍색 과자야"라고. 앞서 든 안드레 3000의 예처럼 엘엘 쿨 제이는 사랑을 나누는 구체적인 행위를 비유저 언어의 추상적인 형태로 표현하고자 했다. 여기서 은유는 의미를 모호하게 만드는 대신 모순된 의미들(cookies, plastic bags, buildings)을 재정의함으로써 명확한 의미(the "act of making love")의 흔적을 지우는 것이다. 이것은 래퍼들이 은유를 이용해 늘 하는 것을 극단적인 예로 든 것이다. 즉, 의미를 한계점 직전까지 확장하는 것이다. 이것은 또한 직유와 은유가 형태상의 차이는 있으나 기능에서는 공통점을 갖는다는 점을 말해준다. 만약 엘엘 쿨 제이가 "사랑을 나누는 행위는 마치 빌딩에 의해 부서지는 플라스틱 백에 담긴 분홍색 과자 같아"라고 표현했으면 어땠을까? 비유의 효과는 남았겠

지만 조금은 덜 매력적이고 훨씬 더 평범한 표현이 되었을 것이다.

은유는 직유에 비해 추상적 표현에 더 적합하다. 릴 웨인은 "I Feel Like Dying"에서 은유를 마약에 중독되어 취한 상태를 묘사하는 데 사용하고 있다.

I can mingle with the stars, and throw a party on Mars;
I am a prisoner locked up behind Xanax bars.
I have just boarded a plane without a pilot
and violets are blue, roses are red
daisies are yellow, the flowers are dead.
Wish I could give you this feeling I feel like buying,
and if my dealer don't have no more, then (I feel like dying).
난 별들과 섞이고, 화성에서 파티를 열어
난 자낙스 창살에 갇힌 죄수
파일럿 없는 비행기에 탔지
바이올렛은 파랑, 장미는 빨강,
데이지는 노랑, 꽃들이 다 시들었네
이 약 기운을 너도 느껴봤으면
약을 더 살 수 없다면 난 죽고 싶겠지

릴 웨인은 중독의 은유로 "I'm a prisoner locked up behind Xanax bars"라는 표현을 사용한다. 이 구절은 강력하다고 할 수 있는데, 특히 "bars"에 쓰인 언어유희가 그렇다. bars는 자낙스Xanax 정제(불안장애에 흔히 쓰이

는 항불안약물의 일종—옮긴이)를 가리키는 동시에 감옥의 창살을 나타내는 표현이니까. 릴 웨인은 죽은 은유도 부활시키며 그에 생기를 불어넣는다. 그는 "roses are red, violets are blue"를 재정의하여 "flowers are dead"라는 삭막한 최후로 구절을 마무리한다. 릴 웨인의 은유는 중독으로 인한 천국과 지옥의 기복을 담아내면서 기존 화법으로 도달할 수 없었던 표현력을 탄생시킨다.

래퍼들은 때때로 확장된 형태의 은유를 사용하기도 한다. 의인화도 그 일종이다. 나스는 이 방면에서 가장 먼저 떠오르는 이름이다. 자전적인 "Money Is My Bitch"부터 총을 일인칭 시점으로 다룬 "I Gave You Power"까지 나스는 무생물을 의인화하는 데 많은 가사를 할애했다. "I Gave You Power"는 사실 그리스어 명칭 prosopopoeia로 알려진 의인화의 한 계통으로, 시인이 타자의 관점(여기서는 사물의 관점)으로 기술하는 수사적 장치다. 청자의 관점을 총의 관점으로 바꿈으로써 나스는 총의 폭력성을 설교하지 않고도 그에 반대하는 방법을 찾아낸다. 이 곡은 총이 작동하지 않는 것으로 끝나며 희생자에게 발포하는 것을 거부한다. "그는 방아쇠를 당겼지만 난 견뎠지, 뭔가 잘못된 기분이었어/그는 더 세게 당겼지만 난 움직이지 않았어, 피비린내는 질렸으니까." 하지만 궁극적으로 총은 자신의 운명을 제어할 수 없다. 총의 소지자가 자신이 쏘려던 사람의 총에 맞아

죽으며 총은 다른사람의 손에 넘어가게 된다.

　커먼의 1994년 클래식 "I Used to Love H.E.R."도 의인화의 좋은 예다. 이 곡은 두 차원으로 이루어져 있다. 언뜻 이 노래의 가사는 남녀 간의 사랑 노래처럼 보인다. 하지만 동시에 이 노래는 힙합 자체에 대한 이야기이기도 하다. 커먼은 청자들로 하여금 자신이 말하는 여성이 실은 힙합임을 파악하도록 한다. 설령 파악하지 못한다 해도 그는 노래 제목에 두문자어(H.E.R.)를 넣어 곡에 이중적 의미가 담겨 있음을 암시한다. 설령 우리가 이 두문자어의 의미를 모른다고 해도("Hip-Hop in its Essence and Real"로 알려져 있음) 노래 마지막에서는 결국 이중적 의미가 밝혀진다(마지막 구절 "'Cause who I'm talking 'bout, y'all, is hip hop.") "I Used to Love H.E.R."을 가능하게 하는 것은 커먼이 자신의 가사에서 서사적으로나 은유적으로나 결코 과도하게 부담을 주지 않았다는 점이다. 즉 사람들은 커먼이 심어놓은 예술적 장치를 이해하지 않고 이 노래를 단순한 사랑 노래로 받아들이는 것 역시 얼마든지 가능하다. 하지만 커먼이 만든 이중 의미는 이 곡을 그 두 가지 차원에서 모두 강력하게 만들어 힙합 역사에 이름을 남기게 했다.

　워드플레이는 래퍼들의 이름에도 존재한다. 래퍼들은 대부분 예명을 가지고 있다. 단터 테렐 스미스[Dante Terrell]

Smith는 들어본 적 없어도 모스 데프는 들어봤을 것이다. 데니스 콜즈Dennis Coles는 고스트페이스 킬라 또는 그냥 고스트페이스로 불린다. 아이언 맨이 토니 스타크인 것도 이와 마찬가지다. 하나의 정체성을 또 다른 정체성으로 표현하는 이런 작명 과정은 바로 랩의 서정적 언어에 녹아 있다. 수사학자들은 이러한 이름을 속성을 뜻하는 형용어구epithet라고 부르는데, 이것은 글자 그대로 "부여된 것imposed"이라는 뜻이다. 형용어구의 더욱 다양한 형태는 완곡 대칭kenning으로, 복합적 시구절에 부여된 단어나 적당한 이름을 대체하는 수사적 전의trope의 일종이다. 이 스타일은 고대 영시에서 처음 대중화되었던 것이 대체로 잊혔다가 오늘날 랩에서 재탄생한 것이다. 랩에서 완곡 대칭의 효과를 정확하게 파악할 수 있는데 이는 이 완곡 대칭이 화자를 드높이는 수사적 전의의 일종이기 때문이다. 그러므로 비기가 "방탄조끼는 경찰을 대비한 것/마이크를 찢고, 여자와 뒹굴고, 헤네시를 들이키는 놈"라고 라임을 구사할 때 우리는 비기가 엄청난 규모로, 1000년도 더 전에 유행의 정점을 찍은 화법의 형태를 부활시키면서 자신을 표현하고 있음을 알게 된다. 진 그레이Jean Grae의 공격적인 랩 배틀 "Hater's Anthem"에서도 같은 것을 발견할 수 있다. "암 발병자, 미친 괴짜, 랩의 재버워키" 완곡 대칭법은 랩에서 쓰이는 또 다른 비유법인 시조명eponym(그리스어로 "이름을 따서 명명한

다"는 뜻)과 관련되어 있다. 랩의 시조명은 대개 래퍼가 떠올리는 유명한 이름의 특징이나 행위(다른 말로는 형용사나 동사)를 표현할 때 나타난다. 이것은 매우 드문 비유로, 제이-지가 한 곡에서 동시에 세 개의 이름을 사용하는 것은 더욱 놀랍다. 제이-지는 《The Black Album》의 "Threats"에서 다음과 같은 시조명을 사용한다.

I'm especially Joe Pesci with it, friend
I will kill you, commit suicide, and kill you again.
난 지금 조 페시 같은 상태,
널 죽인 다음, 자살해서, 지옥에서 널 또 죽이지

We Rat Pack niggas, let Sam tap dance on you,
then I Sinatra shot ya goddamn you.
우린 제2의 랫팩 같은 놈들, 샘의 탭 댄스를 너에게 선사해
그럼 난 시나트라처럼 널 쏘지

Y'all wish I was frontin', I George Bush the button.
넌 내가 말뿐이길 바라지, 난 조지 부시처럼 버튼을 누르지

제이-지의 위협은 유명인을 언급하는 시조명의 형태를 취하고 있다. 위협적인 영화 캐릭터(영화 「좋은 친구들 Goodfellas」에서 조 페시Joe Pesci가 연기했던 무자비한 토미 드 비토), 유명인의 유명세(랫 팩the Rat Pack과 갱단과의 알려진 연관관계), 유명인이 행사하는 권력(부시Bush 전 대통령의 핵

무기 제어)이 그것이다. 제이-지는 직유 대신 시조명을 활용해 신선한 비유적 언어를 구사하고 있다.

제이-지는 2007년 작 《American Gangster》 앨범에서도 이와 똑같은 수사적 표현을 또 다른 표현인 환유 metonymy와 결합하여 다시 선보였다. 환유는 한 단어를 그것과 밀접한 연관이 있는 다른 것을 표현하는 데 사용하는 방법으로, 제이-지는 이를 "Party Life"의 기발한 다음 가사 "난 오프 더 월, 이놈들은 티토 잭슨"에 사용했다. 이 가사는 청자가 간접적이고 추상적인 의미를 이해하는 과정에서 그들의 관심을 끌어당긴다. 우리는 "off the wall"만 가지고서는 바로 마이클 잭슨을 연상해낼 수 없을지 모르지만 "Tito"까지 있다면 제이-지의 가사는 우리에게 강한 추론을 이끌어낼 수 있는 충분한 징보를 주는 셈이 된다. "Off the wall"은 마이클 잭슨 초기 명반의 제목이라는 점에서 마이클 잭슨과 강한 연관성이 있으므로 그와 환유적 관계를 지닌다. 티토Tito는 부당한 것일 수도 있지만 그 이름이 무명이나 실패의 지표로 언급되기에 시조명으로 기능한다. 청자들이 이런 의미가 기억나지 않을 때를 대비해 제이-지는 소절에 주석을 달아 가사에서 다음과 같이 표현하고 있다. "난 내가 '오프 더 월'이라고 했어, 이건 내가 젊은 마이클 잭슨 같단 이야기야. 다른 놈들은 티토 잭슨이고 랜디 잭슨에게 힘을!" 이것은 고도의 기교 표현이며 자신의 놀라운 가사

적 기교를 장난스럽게 드러내는 것이다. 이 또한 워드플레이라고 할 수 있다.

환유는 래퍼들이 익숙한 것을 새롭게 말할 수 있게 해준다. 환유를 활용하는 디스는 우리에게 이미 익숙하다. 예를 들어 나스는 "Queens Get the Money"에서 자신의 라임 실력이 별 볼일 없어졌다고 주장한 50센트를 디스하는 암호를 넣었다. 나스는 가사의 재간을 뽐내면서도 상당한 타격을 주는 라임을 구사해 50센트의 주장에 답했다. "8마일과 크로닉 뒤에 숨어서/돈은 벌었지만 라임은 죽었네, 이건 과학이지" 이 구절에서 나스는 50센트를 스타로 만든 것이나 다름없는 닥터 드레와 에미넴의 앨범명과 영화명을 활용하는 한편 50센트의 앨범 제목《Get Rich or Die Tryin'》을 패러디한다.

워드플레이가 꼭 복잡한 의미를 지녀야만 하는 것은 아니다. 어떤 때는 소리 자체로 이루어져 있기도 하다. "Woop! Woop! That's the sound of da police." 케이알에스-원은 1993년 앨범《Return of the Boombap》의 "Sound of da Police"에서 이 유명한 후렴을 반복한다. 경찰 사이렌을 나타내는 그의 소리는 의성법의 한 예다. 에미넴은 "Kill You"에서 극적인 의성법 예시를 보여준다. "폭력을 발명했지, 이 불쾌하고 앙심에 찬 변덕스러운 놈들아/헛된 자만심 (전기톱 돌아가는 소리)!" 알아차리지 못했다 해도 여기에 나오는 마지막 소리는 전기톱

이 돌아가는 소리다. 에미넴은 의성법과 두운법을 조합해 표현을 자연스럽게 전개하고 있다. v 발음에서 생기는 두운법은 에미넴이 의성법을 통해 그 소리 자체에 귀를 기울이게 하고, 그 후에는 처음의 표현 대상인 전기톱으로 다시 돌아가게 한다.

한편 동음이의어는 같은 발음과 철자로 된 두 개의 단어이며 각기 다른 뜻을 지닌다. 즉 fire(불꽃)와 fire(고용을 해지하다) 같은 것이다. 동음이철어는 같은 발음과 다른 철자로 되어 있고, 서로 다른 뜻을 가진 두 개의 단어를 말한다. 즉 led(납)와 lead(이끌다) 같은 것이다. 척 디는 "Bring the Noise"에서 다음과 같이 라임을 구사했다. "그들은 날 가뒀지 내 앨범을 그들이 판다는 이유를 내세워서" 'cell'과 'sell'은 동음이철어다.

래퍼들은 이런 종류의 단어를 활용해 교묘한 워드플레이를 만들어낸다. 예를 들어 비욘세^{Beyonce}의 "DéjàVu"에서 제이-지가 부르는 첫 소절은 다음과 같이 시작한다. "난 후안 피에르처럼 도망치곤 했지 / 이제난 베이스, 하이 햇, 스네어 위를 타." 제이-지가 마약을 밀수했던 것과 후안 피에르(다저스의 발 빠른 전 중견수)가 베이스를 찍는 것을 엮는 직유가 쓰였음을 알 수 있다. 이것은 "base"가 동음동철어이기 때문이다. 여기서 멈추지 않고 제이-지는 다음 가사에서 드럼("bass")을 사용해 앞의 동음동철어를 동음이철어로 바꾼다. 제이-지는

자신의 노래 "Blue Magic"에서 더욱 독창적인 가사를 선보인다.

Blame Reagan for making me into a monster
Blame Oliver North and **IRAN-CONTRA**
I RAN CONTRAband that they sponsored
Before this rhyming stuff we was in concert.
내가 괴물이 된 건 레이건을 비난해
올리버 노스와 이란-콘트라를 비난해
난 그들이 지원한 밀수품을 경영했지
랩을 하기 전에 우린 이미 콘서트를 열었지

동음동철어만큼이나 인상적인 것은, 꽤 복잡한 주제를 전달하면서 이것을 해낸다는 것이다. 또 이 모든 것을 네 줄의 라임으로 구현한다는 사실이다. 한편 릴 웨인은 "Lollipop (Remix)"에서 이와 유사한 효과를 보여준다.

Safe Sex is great sex, better wear a **LATEX**
'Cause you don't want that **LATE TEXT**
That "I think I'm **LATE**" **TEXT**
안전한 섹스가 최고지, 콘돔을 껴
나중에 이런 문자를 받기 싫다면 말이야
"생리가 늦는 것 같아"

비록 이 단어들이 완벽한 동음이철어는 아니지만 릴

웨인이 랩을 하기에는 충분하다. 릴 웨인 자신조차 이 부분의 랩을 마치고 빙그레 웃으면서 인정할 것 같은 명가사다. 하지만 제이-지와 릴 웨인의 라임은 모두 그들의 워드플레이가 복잡해지면 복잡해질수록 가사는 극도로 자연스러운 효과를 유지한다는 데 그 놀라움이 있다.

어떤 래퍼들은 이런 기교를 가사 전체를 아우르는 스타일로 확장하기도 한다. 또 어떤 때는 한 집단 전체를 한 가지의 수사적 기교로 설명할 수도 있다. 디플로매츠the Diplomats가 그 좋은 예다. 그들의 가사는 환의를 특징으로 한다. 환의란 한 개의 단어가 여러 번 반복되면서 반복 때마다 다른 의미를 갖는 것이다. 디플로매츠의 멤버 캠론의 믹스테이프에는 이런 가사가 있다. "난 '차이나 화이트'를 복용해/내 접시는 '화이트 차이나'/메이드 인 '차이나'지." China White는 헤로인의 일종이다. White china는 식기류의 총칭이며, 캠론은 이어서 자신의 식기류가 실제로 중국산이라고 밝힌다. 말도 안 되는 소리처럼 들릴 수 있지만 이러한 반복은 분명히 수사적 기교다.

물론 지나친 반복은 때로 문제를 일으킨다. 디플로매츠의 가장 어린 멤버이자 자신을 "작가들의 작가"로 부르는 JR 라이터JR Writer는 일각에서 뉴욕의 떠오르는 작사가 중 한 명으로 불리기도 한다. JR 라이터는 랩 팬들 사이에서 그가 공개한 수많은 믹스테이프, 특히 《Writer'

s Block》시리즈로 잘 알려져 있다. 그의 가사를 보자. "I flip the flip for the flip / Call me a flip-flipper / Then flip-flop in my flip-flops / With strip-strippers." 이것은 기교인가 과도함인가? 프린스[Prince]는 완전히 다른 무언가에 대해 노래하면 반복으로 인한 즐거움이 있다고 말한 적이 있다. 그러나 반복은 자칫 과도해질 수 있으며 그럴 경우 오히려 거슬릴 수도 있다. 자신의 라임에서 반복의 패턴을 만드는 래퍼들이 노력해야 할 점은 재미와 단조로움 사이에서 균형을 찾는 것이다.

한편 반복의 패턴화 구성 중에서는 두운법이 가장 확실한 기법이다. 모음 소리의 반복을 통한 수사법인 모음운은 특히 텍스트 상태에서 더 인기가 많다. 앞 장에서 설명했듯, 모음운은 라임과 매우 크게 관련되어 있다. 그러나 연관된 반복이 소리가 아니라 구조라면 어떻게 될까?

첫 구 반복[anaphora]과 결구 반복[epistrophe]은 서로 다르지만 둘 다 반복되는 단어들의 패턴을 형성하고 있다는 점에서는 동일하다. 첫 구 반복은 이어지는 줄의 처음 부분에서 단어를 반복하는 것이며, 결구 반복은 그 끝에서 단어를 반복하는 것이다. 호메로스가 쓴 『일리아드』『오디세이』, 혹은 성경을 읽어봤다면 이런 형태가 쓰인 것을 봤을 것이다. 두 방법 모두 사람들로 하여금 기억하기 쉽게 해주고, 균형감과 질서감 또한 만들어낸다. 캘리포니아 오클랜드 언더그라운드 출신 듀오 자이온 아이[Zion I]가

구사한 첫 구 반복의 예시를 살펴보자.

How many times have you watched the sun rise?
How many times have you looked deep into your lover's eyes?
How many times have we spit phat rhymes?
How many times?
How many times?
당신은 태양이 떠오르는 걸 몇 번이나 보았나?
당신은 사랑하는 사람의 눈을 몇 번이나 들여다보았나?
우린 죽이는 라임을 몇 번이나 뱉었나?
몇 번이나?
몇 번이나?

곡 전체는 이 첫 구의 반복으로 이루어져 있다. 물리적, 정신적 자가을 설명하는 수사적 질문들은 반복되는 각 구절의 수사적 강도를 더해준다.

결구 반복은 한층 더 어렵다. 래퍼들은 보통 매 가사의 끝 부분을 다른 단어로, 라임으로 끝내려 하기 때문이다. 당연히 이런 제약에서 벗어나는 방법도 있다. 그중 한 가지는 결구 반복과 환의를 함께 사용하는 것이다. 이 방법을 구사하는 래퍼들은 비록 라임을 만드는 데 실패하더라도 시적인 흥미를 일으켜 호평을 얻는다.

그러나 어떤 래퍼들은 결구 반복을 사용해 주문을 외우는 듯하면서도 매우 리드미컬한 사운드를 창조해 극적인 효과를 낸다. 앱 리바^{Ab Liva}는 클립스의 《We Got the

Remix》라는 믹스테이프에 있는 "Stay from Around Me"라는 곡의 한 소절에서 모든 줄을 거의 "wit it"으로 끝낸다. "난 쓴맛을 봤지 / 잘못된 사인을 보냈지 / 난 무혐의로 풀려났지 / 그녀의 허리라인은 죽여줬지 / 난 네 영혼을 신에게 보냈지 / 그래, 난 널 벌집으로 만들었지." 이렇게 반복되는 식이다. 소리만을 반복해 자체적인 의미를 창조하기에 이런 효과는 꽤 강력하다.

문제가 되는 경우는 겉보기에 아무 상관없는 반복을 자기 스타일로 삼는 래퍼들이다. 이들은 이중적 의미조차 활용하지 않는다. 패턴 없이 같은 단어를 반복하는 것을 repititio라고 한다. 이쪽으로는 주엘즈 산타나가 유명하다. "S.A.N.T.A.N.A."의 다음 가사는 적절한 예다.

OKAY, I'm reloaded, OKAY, the heat's loaded.
OKAY, now we rolling, OKAY, (Yeah.)
My .44 piece TALKING, sound oh-so sweet TALKING
Do more, more street TALKING than Stone Cold Steve Austin.
And I bang it WELL, slang it WELL, shave it WELL.
Hell, you lookin' at a preview of The Matrix 12.

좋아, 난 재장전했지, 좋아, 가열됐지
좋아, 우린 약에 취했지, 좋아
내 총이 말하지, 달콤하게 말하지
스톤 콜드 스티브 오스틴보다 더 지저분한 이야길 하지
난 잘 쏘고, 잘 발하고, 잘 피우지
넌 매트릭스 12의 프리뷰를 보고 있지

산타나의 첫 여섯 마디에는 세 종류의 반복된 단어가 들어가 있다. 놀라운 점은 마지막 두 줄에서 보이는 라임 ("well"과 "twelve")을 제외하고는 다른 라임이 없다는 사실이다. 대신 산타나는 반복을 통해 질서감을 부여하며 청자의 귀를 만족시킨다.

한편 도치반복^{epanados}은 단어의 쌍을 뒤집어 반복하는 것을 말한다. 셰익스피어의 「맥베스」를 시작하는 마녀들이 "Fair is foul, and foul is fair"라는 대사를 읊조릴 때 이들이 사용하는 것이 도치반복이다. 랩에서는 런-디엠시의 멤버 디엠시의 가사에서 찾아볼 수 있다. "I'm DMC in the place to be/and the place to be is with DMC." 그러나 랩은 시간이 흐를수록 점점 더 자유로운 형식으로 진화하기 때문에 이러한 기교는 구식으로 취급받을 가능성이 있다. 넓적한 끈으로 맨 운동화처럼 말이다.

익숙한 대상을 놀랍도록 새로운 관점으로 생각하게끔 강요하든, 복잡한 해석상의 의미를 더욱 주의 깊게 듣게끔 자극하든, 래퍼들은 우리가 내리는 가정을 뒤흔들기 위해 워드플레이를 사용한다. 이는 우리가 이해하는 대상을 변화시키는 것뿐 아니라 우리가 이해하는 방법을 변화시킨다는 뜻이다. 자기 생각대로 세상을 재구성해 세상을 보는 관점을 변화시키는 것에 랩의 참모습이 있다. 우리가 랩을 찾는 것도 이 때문이다. 랩은 우리를 자극해 우리가 발상의 무기력으로부터 깨어나 삶을 다시

보게 해줄 힘을 지니고 있다. 매일 새로운 삶을 사는 것처럼 말이다. 가사의 본질을 알아보거나 들으려고 하지 않는 사람들에게 랩은 틀림없이 터무니없고, 지루하고, 뻔하게만 보일 것이다. 하지만 랩의 실체를 알아보려는 사람들은 새로운 삶을 노래한 비트와 라임에 자신이 기울인 노력을 보상받을 것이다.

S E C T I O N **2부**

BOOK OF RHYMES: THE
POETICS OF HIP HOP

4장 | 스타일

1980년대 말에 벌어진 프리스타일 랩 배틀과 관련해 다음과 같은 전설이 전해진다. 순진한 랩 초보자가 "랩의 신" 라킴의 시그니처 스타일을 따라 하려고 하다가 턱뼈가 부러진 적이 있다는 것이다. 출처가 불분명하긴 하지만 이 전설적 이야기는 랩의 매우 중요한 진실을 증명해준다. 바로 랩에서는 스타일이 핵심이라는 것.

래퍼들은 스타일이 마치 하나의 소유물인 것처럼 이야기하곤 한다. 그들은 스타일을 가리켜 래퍼를 다른 래퍼들과 차별화해주는 '표현의 지문'이자 심지어 전능한 힘으로부터 부여된 재능이라고도 한다. 50센트는 "신은 내게 스타일을 줬지, 신은 내게 은총을 줬지, 신은 내게 미소를 지어줬지"라고 랩을 한 적도 있다. 동시에 래퍼들은 스타일이라는 단어가 독창성이라는 표현으로 불려야 한다고 말하기도 한다.

스타일이란 아티스트 개인의 특징으로 볼 수도 있고,

더 넓게 정의할 수도 있다. 예를 들어 한 집단이 공유하는 소리 또는 익숙한 지역 형태, 기간, 장르 등이다. 아티스트는 여러 특징을 한데 엮어 소리로 만들어내며 자신의 스타일을 탄생시킨다. 또 이 과정에는 아티스트의 것에 반응하는 청자들의 지분도 포함돼 있다. 큐-팁은 "숙녀들은 내 목소릴 사랑하고, 형제들은 내 가사를 연구하지"라고 자신의 인기를 뽐내는 랩을 하기도 했다. 큐 팁은 자신의 스타일이 그가 만들어낸 것만이 아니라 '다른 이들'도 같이 만들어낸 것이라는 사실을 알고 있었다.

스타일은 아티스트가 예술작품에 녹이는 것과 관객이 그로부터 얻는 것 모두를 일컫는다. 즉 스타일은 예술 창작 과정 내에서 봤을 때와 과정 밖에서 봤을 때 각각 다른 의미를 띠게 된다. 창작 과정 내에서 스타일은 아티스트가 예술작품을 만드는 방식에 관한 것으로, 예술적 완성물의 제작까지 이루어지는 선택들을 모은 것이다. 창작 과정 외의 스타일이란 예술작품을 감상하는 관람객이 예술작품에서 사용된 언어의 배치를 해석하는 방식에 관한 것이다. 이는 아티스트 개인의 스타일을 정의하고 각 개인이 속한 더 넓은 집단의 습성을 정의하기도 한다.

스타일을 파악할 수 있다는 것은 스타일을 예측할 수 있다는 말이기도 하다. 우리가 "제이-지 스타일"이라거나 "hyphy sound"라거나 또는 마이애미 랩과 애틀랜타 랩, 브루클린 스타일과 퀸스브리지 스타일 사이의 차

이에 대해 의미 있는 이야기를 나눌 수 있게 해주는 것이 바로 이러한 예측 가능성이다.[1] 레코딩 엔지니어였다가 신경과학자가 된 대니얼 레비틴Daniel J. Levitin은 자신의 저서에서 "스타일은 '반복'의 또 다른 이름"이라고 했다. 그의 말은 곧 스타일이 개인의 것이든 집단, 지역, 장르의 것이든 적어도 그중 어떤 요소가 예측 가능할 때에만, 즉 우리가 예측하는 윤곽이나 패턴을 떠올릴 수 있을 때에만 그 형태를 갖춘다는 뜻이다. 고故 올 더티 바스타드의 플로는 예측하기가 곧잘 불가능하다. 하지만 그의 플로가 예측 불가능하다는 사실은 그의 랩을 지켜봐왔다면 예측 가능한 사실이다. 이처럼 스타일은 지속성으로 정의된다. 우리는 종종 "저 신인 래퍼는 릴 웨인처럼 랩을 하려고 해"라거나 "릴 웨인이 예전 스타일과 다르게 랩을 하네"와 같은 말을 한다. 이럴 때 우리는 의식적으로 알아차리지 못할 뿐 스타일에 대한 지식 기반을 가지고 이야기하는 것이다.

반복으로서의 스타일은 랩의 세계에서도 유효하다. 그렇다면 랩 음악을 처음 들은 사람은 어땠을까? 1979년에 라디오를 켜서 익숙한 디스코 후크, 내려치는 비트, 말하는 것 같지도 노래하는 것 같지도 않은 여러 명의 남자 목소리가 들어간 15분짜리 노래를 들은 느낌은 어땠을까? 오늘날 랩을 듣는 대부분의 사람은 그런 깨달음을 경험한 적이 없다. 우리는 대부분 태어날 때부

터 랩이 뭔지 알고 있다.

연구자들은 사람들의 음악적 지식이 모체의 자궁에 있을 때부터 개발되기 시작한다는 것을 밝혀냈다. 다섯 살이나 여섯 살 때쯤에는 이미 자신이 속한 문화에 걸맞은 다양한 음악적 윤곽을 느끼는 감각이 정교하게 발달한 상태라는 것이다. 따라서 어릴 때부터 힙합을 접한 사람들(일부는 태어나기도 전부터 접한 사람들)에게 랩은 당연히 친근함으로 다가오게 된다. 우리 뇌에는 장르로서의 랩에 대한 예상치가 뇌신경에 새겨져 있다. 우리는 랩이 거의 4/4박자이며 1박과 3박이 강한 킥 드럼 다운비트로 되어 있고, 2박과 4박은 스네어 백비트로 되어 있다는 사실을 이미 알고 있었는지 모른다.

다른 아티스트들과 마찬가지로 래퍼들에게 스타일이란 규칙과 창의성의 합이다. 이것을 정의하는 데에는 천재라는 개념, 즉 고유한 형태 안에서 새로운 가능성을 창조하는 아티스트의 역량이 중요하다. 스타일은 래퍼 개인의 특정한 성질을 나타낼 수 있으며 특정 기간 내에 나타나는 주된 방식은 물론 어떤 집단이나 지역 전체에서 공유되는 미학 또한 드러낼 수 있다. 이것은 래퍼들이 랩의 시적 형태를 가지고 만들어놓은 수많은 것을 일컫는 포괄적 용어다. 애덤 크림스Adam Krims가 관찰한 바에 따르면 스타일은 "특이함을 위한 꾸준한 개인적, 상업적

탐구와 더불어 역사, 지리, 장르를 한꺼번에"[2] 포괄하는 것이다.

스타일과 관련해 래퍼들은 참신함, 소유권, 자유에 집착한다. 1986년에 비스티 보이즈Beastie Boys가 "이게 새로운 스타일이야!"라고 소리 질렀던 건 가사의 독립성 선언이었다. 아이러니하게도 런 디엠시가 비스티 보이즈의 가사를 일부 써주던 때였다. "내 스타일은 네 스타일과는 달라, 내 스타일이 네 스타일보다 나아." 이것은 랩에서 가장 흔한 비유 중 하나다. 흔히 하는 또 다른 잘난 척에는 '수도 없이 많은 스타일을 가지고 있다고 자랑하는 것'이 있다. 커먼은 자신의 두 번째 앨범《Resurrection》에서 "나는 600만 가지의 라임이 있어: 골라봐"라고 으스대는 랩을 했다. 그는 또 이렇게 말하기도 했다. "My style is too developed to be arrested/It's the free style, so now it's out on parole." ("내 스타일은 너무 잘 개발되어 있어서 구속시킬 수가 없어/그건 프리 스타일이지, 그러니 이제 가석방으로 나와 있지.")

스타일과 관련해, 랩은 재즈 및 블루스와 연결시킬 수도 있다. 즉석 연주에 의존하는 또 다른 아프리카계 미국인의 음악 말이다. 모든 것은 토착어vernacular로 표현하는 과정의 산물이고, 발명한 것과 빌려온 것을 조합하려고 하는 예술적 충동이다. vernacular라는 단어는 그리스어인 verna에서 왔다. 옥스퍼드 영어사전에는 verna

가 "주인집에서 태어난 노예"라고 쓰여 있다. 이것은 단순히 어원에 대한 각주가 아니라 아프리카계 미국인의 표현 문화에 대한 심오한 고찰, 즉 노예 문화에서 피어난 유일한 예술적 전통을 나타낸다.

랩의 가장 큰 성과는 '아무것도 없는 상태'로부터 '무언가 아름다운 것'을 창조했다는 점이다.[3] 턴테이블 두 대, 마이크 한 대, 한 가지 가사 스타일이 합쳐져 문화가 되었다. 모스 데프는 2004년 『로스앤젤레스 타임스』와의 인터뷰에서 "힙합은 아름다운 문화다. 힙합은 고군분투하는 사람들의 문화다. 아무것도 없는 상태에서 무언가를 창조해낸 것이기 때문이다"[4]라고 한 바 있다. 그러나 랩이 아무것도 없는 상태로부터 탄생했다는 말은 랩이 갑자기 공중에서 등장했다는 것이 아니다. 래퍼들은 자신이 태어난 곳을 대단한 곳으로 포장하는 경향이 있다. 모스 데프의 콘서트에 가본 사람이면 누구나 "브루클린이 어디라고?"라며 그가 소리치는 것을 들은 적이 있을 것이다. 또 루츠의 공연에 가봤다면 블랙 소트가 최소 한 번은 자신이 필라델피아를 대표한다고 외치는 것을 들을 수 있다. 록 뮤지션들이 콘서트에서 관객들에게 어디 출신이냐고 물어볼 때, 래퍼들은 자신들이 어디 출신인지를 말해준다. 이것은 지리의 문제가 아니라 신념과 스타일의 문제다.

힙합이 장소에 집착하는 경향은 납득할 만한 일이다.

각자가 사는 지역 또는 구역을 대표하는 것은 오랫동안 랩의 전통이었다. 엘엘 쿨 제이는 어릴 적 "퀸스브리지를 지도에 표시하고 싶었다"고 한 적도 있다. 이렇듯 지리를 강조하는 데에는 아마 뉴욕 자치구 사이에 널리 퍼져 있는 뿌리 깊은 경쟁의식에 일부 그 원인이 있을 것이다. 외부인으로부터 공격받거나 폄하당한다고 해도 자신의 커뮤니티에 프라이드를 가지고자 하는, 일종의 염원 말이다. 즉 래퍼들은 자기현시적인 예언을 만들어냈다. 자신의 출신에 프라이드를 가짐으로써 자신의 출신 지역에 그 지역을 자랑스러워해야 할 이유를 부여하는 것이다.

이와 동시에 힙합은 초기부터 보편적인 미학도 함께 개발했다. 아프리카계 미국인, 아프리카계 카리브해인, 라틴계 및 백인 펑크 록 부류 등과 혼합된 문화유산의 산물로서 힙합은 태생적으로 민주와 평등을 추구하는 음악이기도 했다. 1987년에 발표된 라킴의 노래 "I Know You Got Soul"에는 이런 부분이 드러나 있다.

Now if you're from uptown, Brooklyn-bound,
The Bronx, Queens, or Long Island Sound,
Even other states come right and exact,
It ain't where you're from, it's where you're at.
네가 브루클린 출신이든
브롱스, 퀸스, 롱아일랜드 출신이든
심지어 다른 곳에서 왔든

라킴 자신은 롱아일랜드 출신이었지만 그는 "어디서 왔는지보다는, 지금 어디에 있는지가 더 중요하다"고 외쳤다. 마치 조지 클린턴George Clinton이 예전에 "one nation under a groove(그루브 아래 하나가 되자)"라고 선포한 것처럼 말이다. 하지만 그로부터 8년 후 맙 딥Mobb Deep은 영역적 우위를 재천명하며 라킴의 신조를 뒤집어놓으려 했다. 맙 딥의 멤버 해벅Havoc은 "Right Back at You"에서 "네가 지금 어디 있는지는 상관없어, 어디 출신이냐가 중요하지 / 난 남자들이 장총을 가지고 다니는 동네에서 왔거든"라고 외쳤다. 해벅에게 출신이란 힙합의 전부였다. "퀸즈브릿지, 내가 태어난 곳" 그는 이런 가사를 쓰기도 했다. "스타가 태어나고 얼간이 래퍼들은 죽는 곳 / 네가 통과하기 어려운 여섯 블록 / 내 친구들이 널 막아서면 어떻게 할래?" 원한에 찬 이 협박 뒤에는 프라이드에 대한, 지역에 대한, 그리고 스타일에 대한 주장이 있다.

"Queens rappers have a special style."**[5]** 미 서부 힙합신의 고참 래퍼인 아이스-티는 이렇게 인정한다. 아이스-티의 주장을 반박하기란 어렵다. 퀸스브리지의 임대주택 단지 6개 구역에서만 수 많은 걸출한 래퍼가 두각을 나타냈기 때문이다. 여기에 해당되는 이들이 말리 말Marley

Marl, 엠시 샨MC Shan, 록산 샨테Roxanne Shante, 엠시 버치 비 MC Butchy B, 크레이그 지Craig G, 나스, 빅 노이드Big Noyd, 코메가Cormega다. 이들은 재능과 기질 면에서 서로 다르면서도 한편으로는 공통적으로 지닌 어떤 정신이 있다.

하지만 이런 의문이 생긴다. 힙합이 전 세계적 문화 현상으로 발전한 이 마당에, 스타일의 전통적인 구분이 여전히 중요한 걸까? 동부나 서부, 중서부나 남부를 비교하는 대신 브라질이나 남아프리카공화국의 랩 스타일을 미국 전체와 비교해야 할 시기가 온 건 아닐까? 대체로 지난 몇 년 사이에 랩의 무게 중심은 미 동부(정확히는 뉴욕)에서 서부(정확히는 L.A.)로, 다시 남부로(정확히는 애틀랜타)로 옮겨갔다고 보는 것이 중론이다. 이것은 위대한 음악이 다른 곳, 예를 들어 클리블랜드나 카라치(파키스탄 남부의 도시 이름—옮긴이)에서 나온 것이 아니라고 말하려는 게 아니라 랩이 특정한 지역성을 띠는 경우가 많다는 이야기다. 아마도 이건 사람들의 출신과 사는 곳에 관한 문제일지도 모른다. 어떤 예술을 경험할 때, 우리는 대체로 일반적인 것보다는 구체적인 것을 원한다. 시를 읽고자 할 때 우리는 시라는 추상적 개념을 알고 싶어한다기보다는 로버트 프로스트나 엘리자베스 비숍, 또는 파블로 네루다가 쓴 시를 보고 싶어한다. 또 미술관에 갈 때 우리는 인상파, 추상파 등의 특정 시대나 모네, 칸딘스키와 같은 특정 화가에 주목한다. 우리는 투

팍이 바리톤 음색으로 구사하는 랩, 혹은 비기의 묘지 유머를 듣고 싶어한다. 우리는 제이-지의 절제되고 미묘한 랩을 듣고 싶어하고, 커먼의 물 흐르듯 매끄러운 랩, 또는 탈립 콸리의 서정적인 랩을 듣고 싶어한다. 그렇다면 어떤 음악을 다른 음악과 구별짓게 하는 것은 무엇이며, 어떤 음악은 왜 다른 음악보다 더 나은가? 이러한 음악들을 우리가 계속해서 다시 찾아듣게 되는 이유는 무엇일까?

쿨 모 디는 1987년에 발매한 자신의 두 번째 솔로 앨범 《How Ya Like Me Now》의 앨범 부클릿에 전례 없는 '랩 리포트 카드'를 넣어 랩에 대한 이런 질문들에 답하고자 했다. 쿨 모 디는 자신의 동시대 래퍼 24명을 "어휘vocabulary" "표현articulation" "독창성creativity" "목소리voice" "일관된 주제sticking to themes" "리듬의 혁신성innovating rhythms" 등 10개의 각기 다른 카테고리로 분류한 뒤 10개의 등급으로 평가했다. 결코 겸손한 사람이 아닌 그는 자기 자신을 A+로 매겼고 멜리 멜과 그랜드마스터 카즈에게 동일한 점수를 줬다. 그러나 그는 퍼블릭 에너미에게 겨우 B를 주었고 비스티 보이즈에게는 무려 C를 주었다. 게다가 라킴과 비즈 마키의 이름 철자를 틀리기도 했다. 신뢰성이 떨어질 만한 요소를 꽤나 갖추고 있었던 셈이다. 하지만 쿨 모 디는 힙합 팬들이 생각은 하나 잘 표현하지 않는 것을 명확히 밝히고 있었다. 래퍼들의 스타일

은 구분할 수 있는 몇몇 요소로 구성되어 있으며, 우리는 래퍼들의 위대함을 이런 요소들로 판단할 수 있다는 사실 말이다.

투팍과 노터리어스 비아이지 중 누가 더 뛰어난 래퍼인가는 힙합 팬들 사이에서 가장 오래된 논쟁이다. MTV는 '역대 최고 래퍼' 순위에서 투팍을 3위에, 비기를 2위에 올렸다(1위는 제이-지다). 물론 둘 다 좋아하는 사람도 있지만 대체로 한쪽을 더 좋아하고 다른 한쪽을 덜 좋아하는 이유가 있다. 나는 『소스The Source』(미국 최고의 권위를 지닌 힙합 전문 잡지—옮긴이)의 에디터였던 한 친구와 평소 랩에 대한 많은 토론을 했다. 그리고 그중에서 비기-투팍 논쟁보다 더 격한 논쟁은 없었다.

내 친구는 투팍 지지자였고 비기는 자신이 꼽는 상위 50위 래퍼에도 들지 못한다고 했다. 투팍의 목소리에는 열정적인 전달력이 있으며, 그는 다양한 주제를 더 강렬하게 전달한다는 것이다. 반면 나는 비기를 상위 5위권에 넣었고, 투팍은 상위 15위권 정도에 꼽았다. 나는 비기의 플로가 더 낫고, 명확한 이야기 전달력을 지니고 있으며, 워드플레이가 더 교묘하고, 유미 감각도 비기가 더 높다고 보았다. 물론 투팍의 라임도 존중할 수 있지만 나는 비기의 라임을 더 좋아했다. 이동 중인 트럭 안에서 나와 친구는 잘 울리지도 않는 스피커에서 나오는 곡끼리 비교하면서 서로를 한참 설득하다가, 그냥 헛된 시도

를 그만두었다. 우리의 논쟁은 흥미진진했지만 그와 동시에 우리가 뭔가 포인트를 놓치고 있을지도 모른다는 생각이 들었다. 우리는 우리의 논리가 각자 완벽하다고 생각했지만 실은 아니었다. 친구와 나는 보통은 잘 다뤄지지 않는 미학적 가치에 특별히 무게를 두면서, 각자의 방식대로 랩을 듣고 있었던 것이다. 하지만 이것이 결국 음악을 듣는 사람들이 하는 일이기도 하다. 개인의 '주관'과 '취향' 말이다.

아티스트는 자신의 스타일을 자신이 의도한 대로 청자들이 이해해주길 바란다. 투팍의 열정적인 자기 성찰을 비기의 가사에서 찾을 수 없다거나, 비기의 언어유희적 워드플레이가 투팍의 랩에서 부족하다고 지적하는 것은 두 래퍼의 요구가 전혀 아니다. "엄밀히 말하면 투팍은 대단한 래퍼가 아니었다."[6] 롤링스톤스의 음악평론가 앤서니 디커티스는 이렇게 말한다. "그러나 그는 곡 안에서 강렬하고 음울한 자아와 이미지를 만들어냈고 이는 그 단점과는 완전히 무관하다. 투팍은 음악 자체가 되었고, 가사 자체가 됐다." 비슷한 맥락에서 사람들은 비기의 스타일을 논할 때 워드플레이에 많은 비중을 둔다. 비기의 가사가 언어유희를 엄청나게 강조하기 때문이다. 한편 투팍을 평가할 때에는 워드플레이의 역할이 작아진다. 투팍이 의식적으로 워드플레이를 경시하는 것처럼 보이기 때문이다. 아마도 투팍은 직설적 표현의 힘을 바

래게 하고 싶지 않았던 듯하다. 그리고 이것이야말로 디 커티스가 찬양한 투팍의 면모다.

비기와 투팍의 비교에 관해 디지털 언더그라운드^{Digital} Underground의 쇼크-지^{Shock-G}는 이렇게 말한다.

> 플로에 대해 이야기한다면 비기가 손쉽게 이길 것이다. 비기는 리듬을 자유자재로 가지고 논다. 비기의 랩은 마치 재즈의 호른 연주자 같다. 그러나 사람들이 '투팍이 역대 최고의 래퍼다'라고 말한다면, 그것은 기교만을 의미하지는 않는다. 대신 그것은 투팍의 메시지가 가장 위력적이고 가장 적절한 것이라는 뜻이다.[7]

비기가 자신의 이름 철자를 사용해 멋진 가사("B-I-G-P-O-P-P-A/No info for the DEA")를 만들 수 있었던 반면, 투팍의 가사가 주는 힘은 투팍의 퍼포먼스상의 열정으로부터 나온다. 설교단 소속으로 활동하는 세상 물정에 밝은 설교자처럼 말이다. 스타일을 이해하려면 두 가지를 동시에 명심해야 한다. 래퍼가 누구든 그의 스타일을 형성하는 전체를 인식하는 것, 그리고 그중 일부의 조합이 무엇인지 인식하는 것이다.

랩 스타일은 많은 요소로 구성되어 있다. 이 중 가장 중요한 것은 목소리, 테크닉, 그리고 가사다. 우리는 이세 가지를 통해 비기가 투팍과 왜 그렇게 다른지, 왜 어

떤 아티스트는 뜨고 어떤 아티스트는 언더에 남는지, 왜 올드스쿨이 뉴스쿨과 다른지 등에 대해 알 수 있다.

목소리는 아마도 복제하기 가장 힘든 요소일 것이다. 비기의 목소리처럼 내고 싶다고 해서 낼 수 있는 것은 아니기 때문이다. 하지만 많은 이가 시도는 한 적이 있다. 샤인Shyne과 게릴라 블랙Guerilla Black이 대표적이다. 그러나 그들이 비기의 목소리처럼 소리 내기 시작하자 사람들은 그것이 단순한 따라 하기 이상이 될 수 없다고 여겼다. 한편 어떤 래퍼들은 목소리에 자신의 커리어 전부를 걸기도 했다. 50센트는 턱에 박힌 총알로 인해 목소리가 어눌한 발음을 포함하기 전까지는 그저 언더그라운드 래퍼에 불과했다. DMX는 개가 으르렁거리는 듯한 스타일을 자신의 확실한 정체성으로 만들었다. 투팍에 관해 논할 때도 우리는 목소리에 관해 이야기해야 한다. 그의 깊고 공명 있는 바리톤 목소리 말이다. "독특한 목소리 톤은 래퍼의 정체성이 되어 그의 메시지를 더 맛깔나게 만든다."[8] 케이알에스-원의 설명이다. "독특한 목소리를 가지고 있지 않은 래퍼들은 금방 잊힌다. 반면 독특한 목소리를 가진 래퍼들은 청중에게 언제나 기억되고 눈에 띈다."

테크닉은 모방의 여지가 가장 큰 요소다. 위대한 래퍼는 자신의 스타일을 동시대 전부의 기준으로 확장시킨다. 멜리 멜의 2, 4음절 강조, 라킴의 다중음절 라임, 빅

대디 케인의 빠르고 느린 플로가 대표적이다. 이들은 자신의 스타일을 개인 차원을 넘어 동시대의 기준으로 키워냈다. 테크닉에 대해 소유권을 주장하기는 어렵다. 누군가의 목소리와는 달리 무언가를 말하는 방식은 금방 창작자의 손을 떠난다. 사실상 창작자가 관여하지 말 것이 요구되는 수준이다. 랩은 독창적인 개인이, 기존의 것에서 무언가를 차용하고, 자신만의 것을 확실히 더해 자기만의 말로 바꾸는 과정에서 나온 것이다. 그렇기 때문에 라킴의 라임과 케인의 플로를 차용하는 래퍼들에게 향하는 질문은 이것이다. "그 위에, 당신만의 어떤 것을 더했는가?"

랩을 비난하는 사람들은 랩의 주제가 다양하지 못하다고, 또 래퍼들의 랩은 다 똑같다고 말하는 경향이 있다. 래퍼들이 항상 하는 얘기라고는 자신에게 여자가 얼마나 많은지, 돈을 얼마나 쌓아놨는지, 무슨 차를 모는지, 자기가 주변 모든 사람에 비해 모든 면에서 얼마나 더 나은지뿐이라는 것이다. 하지만 랩 리스너들은 이것이 사실이 아님을 잘 안다. 랩은 광범위한 주제와 다양한 표현을 가지고 있다. 그러나 극히 제한된 주류 상업 랩만을 접해본 이들이 그런 결론을 내리는 것을 과연 누가 탓할 수 있을까.

사람들의 가정과는 달리 랩의 내용은 스타일을 따를 때가 많다. 만약 어떤 래퍼 지망생이 기존 래퍼의 랩을

흉내 냈다고 해보자. 이때 그는 라임의 형식만을 빌려오려고 해도, 라임의 내용까지 빌려오게 되는 경우가 많다. 50센트의 랩 스타일로 로린 힐의 가사 내용을 퍼포먼스하는 것이 자연스러울까? 50센트의 랩 스타일에는 여자, 자동차, 폭력배로 살던 과거, 자신의 위대함을 선언하는 것 등이 주제로 자연스럽다.

한편 랩의 스타일은 페르소나의 반영인 경우가 많다. 예를 들어 데뷔 앨범을 발표했을 당시 카니에 웨스트의 경우, 그 페르소나는 평범한 사람이었을 것이다. 평범한 사람이라는 페르소나는 문학적인 전통 안에서 가장 흔한 정체성이지만 호들갑스럽고 과장된 이미지의 투영을 이용하는 힙합의 전통 안에서는 놀랍게도 신선한 것이 된다. 카니에의 내닳하기로 악명 높은 자아로 미루어볼 때 이 말에 모순이 있는 것은 당연하고, 실제로 자신은 평범한 사람과 거리가 멀면서도 그는 자신의 가사에 평범한 이의 페르소나를 투영했다. 《The College Dropout》 앨범 전체적으로도 그렇고 그의 다음 앨범 발매 전에도 그는 이러한 전략을 이어갔다. "All Falls Down"에서 그는 "We all self-conscious, I'm just the first to admit it(우린 모두 자의식이 강해, 내가 그걸 처음 인정했을 뿐이야)"라고 말한다. 상처받기 쉬움을 나타내는 이 주제는 불완전하고 어색한 스타일, 우스꽝스럽게 과장하는 목소리, 특이하고 신선한 라임으로 가득 차 있다.

나는 랩을 좋아하는 한 학생을 가르친 적이 있다. 그는 내가 이 책을 쓰는 중임을 알았으며, 자신의 노래가 몇 곡 담긴 CD를 내게 주었다. 나는 집으로 돌아오는 길에 그 CD를 들어봤다. 내가 들은 것은 50센트의 랩이었다. 그 녀석은 50센트가 구사하는 플로와 익숙한 총 얘기를 하고 있었다. 의도했든 아니든 그 녀석은 50센트의 스타일과 매우 흡사한 랩을 구사했고, 중간마다 등장하는 애드리브는 마치 50센트의 노래 "Candy Shop"이나 "I Get Money"에서 막 튀어나온 것만 같았다. 50센트처럼 그 녀석 역시 퉁명스러운 투의 스웨그를 노래에서 보여주고 있었다.

하지만 그 노래는 아이러니를 안겨주기도 했다. 날씨 좋은 남부 캘리포니아의 백인 우세 교외지역의 리버럴 아트 칼리지에 다니는 착실한 학생이 남부 퀸스브리지의 가난한 동네에서 튀어나온 듯한 4비트 랩을 툭툭 해대는 것을 편하게 생각한다는 점이 말이다. 다음 날 아침 차를 몰면서 나는 그 녀석의 노래를 다시 들었다. 그런데 이번에는 50센트를 흉내 내는 요소들 말고 다른 것이 들렸다. 젊은 아티스트의 스타일이 새롭게 탄생하는 순간이었다.

스타일은 질투로부터 비롯되기도 한다. 누군가는 당신이 하고 싶지만 할 줄 모르는 것을 하고 있으며, 그 사실은 당신이 행동하게끔 하다. 스타일은 융합이다. 그 어떤 스타일도 완전히 독창적이지는 않다. 완전히 베껴온

것부터 완전히 독창적인 것까지 독창성의 차등 범위라는 게 존재한다면, 대부분의 아티스트는 이 사이 어딘가에 위치한다. 그리고 커리어의 진행에 따라 위치를 바꾸기도 한다. 아직 자신의 목소리를 찾아가고 있는 젊은 아티스트라면, 변동이 가장 심하다.

스타일을 만들 때 모방은 필수다. 모방에서 혁신이 생겨날 때가 많다. 래퍼 지망생들은 당대 가장 성공적인 래퍼를 본보기로 삼고 모방하는 것이 어쩌면 당연하다. 50센트가 역사상 가장 많은 음반을 판매한 래퍼임을 감안할 때, 앞서 말한 그 녀석은 직감적으로 알아챘던 것이다. 실제로 키츠는 셰익스피어를 본보기로 삼고 시작했고, 랭스턴 휴즈는 칼 샌드버그와 월트 휘트먼을 본보기로 삼아 출발했다. 전통이라면 전통이다.

50센트 자신도 처음에는 누군가에게 라임을 어떻게 구사하는지 배워야 했다. 그의 주장과는 달리 그의 스타일을 만들어준 주역은 하늘에 있는 신이 아니라 런 디엠시의 고故 잼 마스터 제이Jam Master Jay였다. 그의 회고록 From Pieces to Weight에서 50센트는 이렇게 말한다.

나는 내가 무엇을 하고 있는지도 몰랐다. 라임을 써본 적이 없었다. 하지만 내가 마약 거래에서 벗어날 수 있는 길은 랩에 있다고 생각했다. 비트가 시작될 때부터 비트가 끝나는 지점까지 랩을 해서 그걸 (잼 마스터 제이가

주었던) CD로 구웠다. 며칠 후 나는 제이의 작업실로 돌아가서 내가 만든 것을 그에게 들려주었다. 그는 내 랩을 듣고 웃음을 터뜨렸다. 그는 내 라임을 좋아했지만 나에게 노래 형식을 가르쳐줘야겠다고 말했다. 마디를 세는 법, 소절을 만드는 법 등 모든 것을 말이다. 그에게 줬던 CD에서 나는 그냥 횡설수설하면서 온갖 잡다한 것에 대해 떠들고 있었던 것이다. 얼개도 없고 콘셉트도 없고 아무것도 없었다. 그러나 재능이 있었다.[9]

재능은 중요한 것이다. 그러나 재능만으로 예술을 창조하기란 역부족이다. 스타일은 장르의 규칙과 기본으로부터 시작된다. 50센트의 이야기는 래퍼 지망생들의 공감을 불러일으킬 만한 이야기다. 스눕 독 역시 자신의 이야기를 들려준 적이 있다. "나는 작사를 잘하는 사람이 아니었지만 작사 대결을 한다면 누구든 이길 자신이 있었다. 하지만 반대로 작곡은 어떻게 해야 하는 건지 몰랐다. 그때 닥터 드레가 등장했다. 닥터 드레는 52마디짜리 랩을 어떻게 16마디 랩으로 바꾸는지 알려주었다."[10] 이 두 경우에서, 두 래퍼가 래퍼가 아닌 프로듀서로부터 랩을 배웠다는 점은 흥미롭다. 그리고 이것은 가사의 완성이 노래의 형태로부터 영향받는다는 사실을 암시한다.

에미넴이 1996년에 데뷔 앨범 《Infinite》를 발표했을 때 일부 평론가는 에미넴이 다른 아티스트의 스타일, 특

히 나스의 스타일을 베꼈다고 비난했다. 이에 대해 에미넴은 이렇게 회고했다. "그때 난 분명히 어렸다. 그리고 다른 아티스트들의 영향을 받았다.[11] 내가 나스와 에이지Az처럼 랩을 한다는 반응이 많았다. 《Infinite》 앨범은 내 랩의 스타일로 어떤 것이 좋은지, 내 랩의 사운드와 표현 방식은 어떻게 해야 할지 실험해본 작품이었다. 성장 단계의 결과물이라고 할 수 있다." 에미넴의 말은 랩이 지녀야 할 스타일의 필수 요소와 맞닿아 있다. 목소리의 톤, 즉 '랩의 사운드', 그리고 페르소나의 형성, 즉 '표현 방식' 말이다.

50센트, 스눕 독, 내 예전 제자처럼 에미넴은 자기 스타일을 정립하기 위해 노력했다. 랩이 정교하지 못하고 형태가 없다고 보는 일부 평론가, 심지어 음악이 어떻게 만들어지는지 거의 생각해보지 않는 힙합 팬들에게, 래퍼들이 랩의 형태를 의식하면서 가사를 쓴다는 사실을 알게 되는 건 틀림없이 놀라운 경험이리라. 많은 래퍼는 정규 음악 교육을 받지 않았지만 필요한 어법을 이미 깨우친 상태이거나, 혹은 자신만의 언어를 창조해 랩을 발전시켜왔다.

라킴은 재즈가 색소폰을 구현하는 방식을 자신의 라임 스타일로 가져왔다. 그것은 그의 표현법이나 리듬에서의 섬세함에 확실히 영향을 미쳤다. 그는 언어 및 언어와 음악 요소와의 관계를 날카롭게 인식했다. "나는

마디마다 많은 말을 넣는 걸 좋아한다. 실제로 난 그렇게 음악을 만든다."[12] 그는 2006년 『빌리지 보이스Village Voice』와의 인터뷰에서 이렇게 설명했다. "남들이 내 랩을 읽어내는 걸 즐긴다. 그래서 많은 단어, 많은 음절, 서로 다른 유형의 말을 넣어놓는다." 이것은 보기에 따라 놀랄 만한 발언이다: "남들이 내 랩을 읽어내는 걸 즐긴다." 라킴은 이렇게 주장하면서 랩을 음악 장르로, 시로, 또 특정한 언어 스타일로 확장시키려 하고 있다.

스타일을 언어임과 동시에 음악적 정체성으로 인식하면서, 목소리를 악기처럼 쓰는 또 다른 래퍼로는 루다크리스가 있다. 루다크리스는 자신의 랩 스타일을 독특하게 만드는 것에 대해 이렇게 주장했다.

> 랩을 할 때 난 늘 다른 래퍼들이 도달하지 못하는 다음 단계로 가려고 노력한다. 다른 아티스트 누구도 하지 않을 걸 하는 거다. 나는 가장 다재다능한 래퍼로 알려지고 싶다. 은유, 깊이, 완급 조절 등등 모든 면에서. 그게 바로 나다.[13]

어떤 래퍼들은 자신의 스타일을 극적으로 발전시킨다. 지난 몇 년에 걸쳐 존경받는 작사가로 올라선 릴 웨인이 그렇고, 게스트 랩에서 주로 빛을 발하다가 앨범 전체를 책임질 수 있게 된 버스타 라임즈 역시 그렇다. 그

러나 어떤 래퍼는 등장 때부터 이미 완전체의 모습을 보여준다. 제이-지가 그 대표적인 예다. 그는 데뷔 앨범 《Reasonable Doubt》에서 이미 완성되어 있었다. 초창기부터 전설이었던 것이다. 『뉴욕 타임스』와의 인터뷰에서 제이-지는 이렇게 말했다. "내 랩은 빨랐다. 나는 1분에 100단어를 말한다. 내 노래엔 캐치프레이즈도 없었고, 후렴도 없었다. 나는 음악 안에서 말이 많았다."[14]

한편 랩 스타일은 단순히 마디 수를 세거나 소절을 만드는 것이 아니다. 멋진 은유나 끝내주는 가사에 대한 것도 아니다. 그것들을 모두 합한 것 이상의 의미다. 텍사스 동남부의 전설적인 그룹 UGK의 멤버 번 비는 이렇게 말한다. "'이것만이 내 스타일이야'라고 한 적은 없다. 왜냐하면 내가 추구해온 깃은 다른 래퍼들의 스타일을 파악하는 것이었기 때문이다. 내가 썼던 모든 곡은 내가 들어본 적 있는 것들의 일부를 담고 있다. 내 말에 동의하지 않는 래퍼가 있다면 거짓말쟁이다. 책을 한 권도 읽어보지 않았는데 책을 쓸 수는 없다. 랩을 더 많이 알면 알게 될수록 내가 새롭게 알게 된 걸 내 랩에 활용했다. 그리고 이 모든 것은 잠재의식 속에서 진행되어왔다."[15]

모든 시인과 작곡가는 창작 과정에서 그들이 닿는 어떤 영역, 즉 무아지경과도 비슷한 정신 상태에 대해 말하곤 한다. 이것에 대해 윌리엄 버틀러 예이츠는 앞서 다룬 번 비와 같은 말을 75년간 반복하며 이와 같이 설명

했다. "스타일은 거의 무의식적인 것이다. 나는 내가 하고자 했던 것이 무엇인지는 알지만 실제로 이룬 것이 무엇인지는 거의 모른다."[16] 예이츠는 예술의 목표("하고자 했던 것")와 예술의 성과("실제로 이룬 것") 사이의 차이가 창작과 소비 사이의 관계, 예술가와 관객의 관계를 반영한다고 주장한다.

프란시스 메이스는 더 확실한 정의를 제시한다. 그는 시적 스타일에 대해 이렇게 말한다. "시적 스타일은 특징적 말과 이미지, 우선적인 관심사, 목소리 톤, 구문의 패턴, 형식으로 구성되어 있다. 우리가 어떤 작가의 책을 충분히 읽게 되면 그의 언어 능력과 그가 자유롭게 쓰는 어휘를 깨닫기 시작한다. 이름을 보지 않고도 누구의 시인지 알 수 있게 해주는 것, 그것이 바로 스타일이다."[17]

멜리 멜이나 빅 대디 케인, 에미넴, 안드레 3000처럼 어떤 래퍼가 정말 독특한 스타일을 보여준다면 반드시 모방하는 이들이 생겨난다. 냉소주의자들은 이런 이들이 다른 래퍼의 스타일을 빌려 한몫 챙기려 한다고 주장할 수도 있지만 달리 보면 그들은 단지 랩의 다른 형태를 마스터하려는 것일 수도 있다. 장르와 무관하게 모든 아티스트는 모방의 초기 단계를 거친다. 미술가나 재즈 피아니스트라면 대중의 관심으로부터 벗어나 기술을 연마하고 스타일을 개발할 가능성이 큰 반면, 래퍼들은 예술가로서 성숙하기도 전에 특종감이 되고 묶음으로 팔릴 소

지가 더 크다. 이렇게 되는 이유 중 하나는 랩을 하는 사람들이 대개 10대에서 20대로 넘어가는 어린 나이에 데뷔하는 남자들이고, 30대 이상은 거의 없기 때문이다.

랩의 상업화는 스타일의 다양성을 해치는 경향이 있다. 케이알에스-원은 이렇게 말한다. "내 앨범《Criminal Mind》에서 사람들이 들었던 라임 스타일은 '진짜'였다. 이전에는 듣지 못한 독창적인 것 말이다. 하지만 오늘날의 랩에는 독창성이 부족하다.[18] 어떤 래퍼가 하나의 스타일을 가지고 나오면 20명 이상은 그 래퍼를 따라 한다. 힙합 초창기 때 우리가 이루고자 했던 것은 이런 게 아니다. 빅 대디 케인은 자신만의 스타일이 있었고, 라킴도 자신만의 스타일을 지녔으며, 쿨 지 랩도, 비즈 마키도 그랬다. 하지만 이제 문화로서의 힙합은 사라지고, 상품화된 힙합만이 남아 있다. 우리는 문화적 연속성을 잃어버렸다." 케이알에스-원이 말했듯이 힙합을 상품으로 보는 접근 방식은 비슷한 랩을 하는 다수의 래퍼를 양산했다. 랩이 가진 많은 역설 중 하나는 이것이다. 기본적으로 많은 것을 '빌려와서' 이룩한 예술이자 문화임에도, 베끼거나 흉내 내는 래퍼를 누구보다 심하게 응징한다는 것.

랩은 융합적인 예술이다. 원작들에 빚을 졌다고 알려지면서, 동시에 독립적인 독창성 역시 주장하는 방식으로 완성된 예술이라고 할 수 있다. 미시 엘리엇Missy Elliott이 프랭키 스미스Frankie Smith의 "Double Dutch Bus" 후렴

을 빌려와 "Gossip Folks"의 펑키한 후렴으로 재창조한 것, DJ 프리미어가 척 디의 '숫자 세기'를 노터리어스 비아이지의 클래식 "Ten Crack Commandments"에서 샘플링한 것이 좋은 예다. 랩은 궁극적으로 포스트모던 형태의 음악이다. 힙합 프로듀서들은 종종 다른 노래들에서 버려진 부분으로부터 새로운 것을 결합해내고, 혼돈으로부터 질서를 빚어낸다.

반복과 재창조의 과정은 래퍼들의 가사에도 적용된다. 라킴풍의 수많은 래퍼가 가사를 어떻게 시작했는지 생각해보자. "It's been a long time……" 랩은 공유된 지식, 즉 모두가 이용할 수 있는 흔한 음악적·시적 언어를 따른다. 하지만 동시에 다른 사람의 스타일이나 심지어 특정 라인을 자기 맘대로 쓰는 것을 가리키는 바이팅 biting(베끼기)은 힙합의 윤리 및 미적 규범에서 중범죄에 해당된다. 랩은 늘 차용과 절도 사이를 넘나든다.

2005년 초, 믹스 음원이 하나 돌기 시작했다. "I'm Not a Writer, I'm a Biter(난 작가가 아냐, 난 따라쟁이지)"라는 제목의 이 음원에는 제이-지의 가사에 대한 장황한 얘기와 함께 제이-지가 베꼈다고 주장하는 다른 래퍼들의 가사가 담겨 있었다. "I'm Not a Writer, I'm a Biter"는 관점에 따라 다음 두 가지를 말해준다. 제이-지가 실은 전혀 독창적이지 않은 가짜 래퍼였다거나, 아니면 그가 다른 훌륭한 랩 가사들을 참조하고 있긴 하지

만 그 위에 자신의 독창성을 얹어 재창조해낸 여전히 위대한 래퍼라거나. 실제로 제이-지는 자신의 영감을 거의 노터리어스 비아이지로부터 받았으며, 비록 자신만의 것을 덧칠하긴 했어도 가끔은 노터리어스 비아이지의 원래 가사를 그대로 반복했다. 역대 최고의 래퍼까지는 아니더라도 가장 위대한 래퍼 중 하나로 인정받는 제이-지의 이러한 면모는 랩에 관한 진실 하나를 증명한다. 어떤 면에서 랩은, 모방을 통해 태어난 예술이다.

하지만 모방이 '베끼기'와 동의어는 아니다. 기준이 때때로 불분명하긴 하지만 말이다. 베끼기는 다른 이의 예술적 완전성에 대한 노골적 무시를 뜻한다. 즉 다른 사람의 독창성을 자신의 것인 양 행세하는 게으른 습관이다. 반면 예술적 맥락에서의 모빙이란 다른 사람의 말을 자신의 독창성으로 돌린다는 뜻이며, 그 과정에서 '원래의 것과 닮았지만 엄연히 다른 새로운 무언가를 창조'하는 것이다. 실제로 셰익스피어는 명작『맥베스』를 포함해 많은 플롯을 홀린셰드Holinshed의 'Chronicles'에서 가져왔다. 또 T. S. 엘리엇의 'Waste Land'는 래그타임 가사에서 모든 것을 가져와 산스크리트어 문서로 반복한다.

하지만 이런 예술적 자유가 랩의 상업 문화와 만나면 무슨 일이 벌어질까? 래퍼와 그의 팬들은 자기들만이 알아들을 수 있는 말로 대화하는 경향이 있다. 이런 보호 행위는 아마도 많은 래퍼가 가난한 동네에서 자란 것을

"reality of lack(결핍에서 비롯된 현실)"이라고 한 데서 나온 버릇일 것이다. 이들은 자신들만의 것을 고수해 세상에 알렸다. 그리고 이러한 그들만의 스타일이 오늘날 힙합의 성공 요인 중 하나임은 틀림없다.

문화는 상품이며 자본주의 체제 안에서만이 아니라 인간사회 어디서든 그렇다. 아티스트는 다른 아티스트에게 배운다. 또한 다른 아티스트에게서 "도용하기"도 한다. 열등한 아티스트만 그렇게 하는 것은 아니다. 파블로 피카소는 "도용할 것이 있다면 도용한다!"라고 말한 적도 있다. 예술에서 도용이란 개념은 복잡하다. 문화의 역사를 잘못 해석하려는 움직임에 반발해야 하듯 문화의 자유로운 교환을 제한하려는 시도에도 반발해야 한다.

랠프 엘리슨은 우리가 외부 영향으로부터 문화를 보호하려는 본능을 지니고 있다고 말한다. 그러나 동시에 그는 문화적 발명품이란 대중에게 제시했을 때 비로소 사회의 공유 자산이 된다고도 말한다. 엘리슨은 1973년의 어떤 인터뷰에서 이렇게 말했다.[19] "저는 분리주의자가 아닙니다.[20] 상상력은 통합적이죠. 그것이 새로운 것을 만드는 방법입니다. 가지고 있던 것에 뭔가 다른 것을 첨가하는 것이죠." 엘리슨은 "가지고 있던 것에 뭔가 다른 것을 첨가하는" 행위를 정의하고 있다. 랩은 이 행위 원칙에서 가장 현대적인 예시가 될지 모른다.

릴 웨인은 "Dr. Carter"에서 의식적 모방으로 시적인

혁신을 이루어낸다. "Dr. Carter"는 릴 웨인이 랩 외과 의사의 역할을 맡아 콘셉트 부족, 독창성 추구 실패, 형편없는 플로 등과 같은 각종 랩의 해악을 진단하고 치료한다는 콘셉트를 가진 곡이다. 그는 2절에서 다음과 같이 랩을 한다.

Now hey, kid-plural, I graduated
"'Cause you could get through anything if Magic made it."
And that was called recycling r.e., reciting
Something 'cause you just like it so you say it just like it.
Some say it's biting but I say it's enlightening.
Besides, Dr. Kanye West is one of the brightest.
얘들아, 난 졸업했지
"매직 존슨이 해냈다면 너도 무엇이든 해낼 수 있어"
이 구절은 재활용한 거야
맘에 드는 구절이 있다면 이렇게 할 수도 있는 거야
누군가는 '베끼기'라고 하지만 난 '다시 밝혀준 것'이라고 말하지
카니에 웨스트는 가장 밝게 빛나는 녀석이지

카니에 웨스트의 "Can't Tell Me Nothing"의 한 구절("No, I already graduated/And you can live through anything if Magic made it")을 베끼면서 릴 웨인은 자신의 시적 기교를 라임("recycling" "biting" "enlightening")과 반복("re"와 "just like it"의 이중적 의미)으로 드러내며 카니에 웨스트에게 경의를 표하고 있다. "베끼는 것

biting"과 "재창조하는 것enlightening"을 구별하는 것은 '단순 반복'과 '다른 것을 반복하는 것' 간의 차이다. 이는 결국 소유권 문제가 된다.

고스트라이터Ghostwriter, 즉 대필 작사가는 힙합에서 가장 숨겨진 존재일 것이다. 논란에서 비껴서 있으며, 래퍼에 대한 팬들의 신뢰를 지켜야 한다는 이유로 명성을 빼앗긴 존재다. 작사 대필, 즉 한 아티스트가 다른 아티스트에게 (보통 돈을 받고) 가사를 제공하는 것은 랩이 탄생했을 때부터 있었던 일이다. 극소수의 래퍼만이 대필을 활용한다고 인정하는 가운데 많은 래퍼가 자신이 대필 작사가임을 자랑해왔다. 매드 스킬즈Mad Skillz가 "Ghostwriter"에서 "난 고스트라이터, 너흰 날 볼 수 없지/난 히트송을 대신 써주고 돈을 받지"라고 랩을 한 것이나 제이-지가 "Ride or Die"에서 "크레디트를 확인해, 제이-지, 고스트라이터/가격만 맞으면 네 노래 수준도 올려줄게"라고 한 것 등이 좋은 예다.

작사가와 공연자 간의 밀접한 관계로 인해 랩은 예전부터 커버 곡 따위가 나올 여지가 거의 없었다. 자신의 콘서트에서 음악적 다양성을 보여주고자 다른 아티스트의 곡을 트리뷰트하는 루츠와 같은 그룹을 제외하면, 래퍼들이 다른 래퍼의 곡 전체를 공연하는 사례는 드물다. 물론 래퍼들은 다른 래퍼들이 과거에 뱉어놓은 가사를 암시적인 참고문헌으로 여기며 가사를 샘플링해오기는

했지만 한 소절 전체나 한 곡 전체를 따라해오진 않았다. 대신에 어떤 소절의 '구조'를 차용하거나 테마, 이미지, 표현을 재생산해왔다고는 할 수 있다.

한편 랩을 쉽게 접하게 되다보니 대필 작사가도 흔해졌다. 공연자와 대필 작사가 사이의 거래는 대부분 뒤에서 성사됐지만 가끔은 대놓고 이뤄진 적도 있었다. 1980년대에 주로 활동한 빅 대디 케인은 다수의 유명 래퍼를 대신해 작사해주었지만 이 사실은 최측근만 알아차렸던 것으로 보인다. 다른 대필 작사가들처럼 케인의 주요 과제는 '스타일'이었다. 어떻게 하면 자신의 스타일과는 다른, 확실하게 다른 사람의 목소리라는 인상을 주는 가사를 쓸 것인가? 어떻게 다른 아티스트의 스타일을 구체화할 것인가? 브라이언 콜먼과의 폭로성 인터뷰에서 케인은 록산 샨테Roxanne Shanté와 비즈 마키의 가사를 대필해준 경험에 대해 이렇게 말했다.

비즈 마키의 가사를 써줬던 건 내 가사를 쓰는 것과는 완전히 다른 스타일의 작업이었다. 일종의 모험이었다. 그런데 플라이 타이Fly Ty는 샨테가 내 스타일을 가지길 바랐고, 나는 그런 식으로 가사를 써줬다. 한편 비즈는 완전히 다른 스타일을 개발해서 그 스타일대로 랩을 하고 싶어했다. 그래서 그에게는 그런 스타일로 가사를 써줬다. 내가 그에게 써준 방식은 내 스타일과 달랐기 때문

에, 전혀 내가 발표할 것 같은 사운드로 들리지는 않았
고, 그래서 사람들에게 이야기하기 어려웠다. 샨테는 항
상 사람들에게 내가 자신의 대필 작사가라는 말을 하려
고 했다. 반면 비즈의 경우는 비밀로 했다. 아트워크에
정말로 관심이 많고 앨범 크레디트를 다 읽는 사람이라
면 혹시 알았을 수도 있겠지만.[21]

케인은 스타일과 작곡 사이에 중요한 구분을 한다. 그
의 말에 따르면 비즈는 "완전히 다른 스타일을 개발"했
었다. 이 경우 스타일은 가사를 초월하는 특성이면서, 다
른 한편으로는 가사와 뗄 수 없는 것이다. 비즈 마키는
"Picking Boogers"와 "Just a Friend" 같은 곡들로 광
대 왕자로서의 랩 페르소나를 창조했다. 그는 자신의 느
리고 웅얼대는 플로를 따라 비트박스를 구사해 독특한
보컬 스타일을 구축했는데, 이는 케인의 부드럽고 섬세
한 랩과는 확실히 구별되는 것이었다. 결과적으로 두 래
퍼는 동시대에 각각 다른 스타일을 추구한 래퍼로 역사
에 남았다.

가사 대필은 힙합에서 오래된 관행으로, 힙합이 늘
'진짜!'를 외치는 것과 꼭 상충되지는 않는다. 슈거힐 갱
이 그랜드마스터 카즈의 라임북으로부터 별도로 라임을
차용한 유명 사례가 있다. 또 어떤 래퍼는 자신의 가사를
쓰지 않는 것으로 악명 높다. 그리고 그것에 대해 미안해

하지도 않는다. 디디^{Diddy}는 자신의 가사를 써준 사람에게 수표를 써준 적이 있다. "내가 라임을 쓸까 봐 걱정은 하지 마/난 대신 수표를 쓰니까."

하지만 힙합계에 대필 작사가가 존재한다는 사실을 통해 우리가 고민해야 할 점은 무엇일까? 아니면 래퍼들에 대한 무조건적인 랩 팬들의 환상이 문제인 걸까? 그것도 아니라면 어떤 래퍼는 좋은 시인이고 어떤 래퍼는 실력 있는 작사가이지만 그중 일부는 둘 중 하나에만 해당되거나 둘 모두에 해당되지 않는다는 사실을 이제는 편하게 받아들여야 하는 걸까?

2006년, 척 디는 웨스트 코스트 래퍼 패리스^{Paris}에게 퍼블릭 에너미의 'Rebirth of a Nation'의 거의 모든 가사를 써달라고 부탁했다. 놀라웠던 점은 두 사람이 자신들의 협업을 공개적으로 논의했다는 사실이다. 이들은 스스로 가사를 쓸 능력이 없어서 돈을 주고 멋진 가사를 사는 샤킬 오닐^{Shaquille O'Neal}과는 달랐다. 이미 이들은 힙합계에서 가장 존경받는 작사가이자 가장 인상적 목소리를 가진 래퍼였다. "Yo! Bum Rush the Show"와 "Fight the Power"의 가사를 썼던 사람이 대체 왜 대필 작사가가 필요하단 말인가? 이에 대해 척 디는 이렇게 말한다. "나는 보컬리스트로서의 나 자신에 자부심을 가지고 있다. 그렇다면 왜 내가 다른 사람이 작사한 랩을 부르면 안 되는 건가?"²² 그는 랩에서 이미 비공식적으로 수긍

하는 것을 공개적으로 인정하자고 주장한다. "사람들은 래퍼가 스스로 가사도 써야 한다고 생각하는 것 같다. 그것이 힙합의 대표적인 실수다. 왜냐하면 모두가 작사가로서 타고난 것도, 보컬리스트로 타고난 것도 아니기 때문이다."

척 디가 수많은 가사를 쓴 작사가이자 랩에서 가장 기억에 남는 퍼포먼스를 보여온 걸출한 래퍼임을 명심해야 한다. 그는 확실히 이런 말을 할 자격이 있다. 하지만 힙합의 선구자로서 이런 말을 했기에 랩에 대한 그의 영향력은 제한적일 수밖에 없다. 만약 힙합계가 척의 주장을 따르면 어떻게 될까? 아마 머지않은 미래에 힙합계에는 '명곡 다수를 만들었지만 직접 공연한 적은 없는 것'으로 유명한 어빙 벌린 같은 이가 여러 명 등장하게 될 것이다.

랩 가사는 공연자의 이미지 및 정체성과 매우 밀접한 관계가 있다. 우리는 작사가가 공연자이기도 해야 하며, 작사가와 래퍼가 하나이고 같은 사람이어야 한다고 가정한다. 늘 이런 식이었다. 이것은 시와 랩의 비슷한 점일 수도 있고, 가사 이면의 진실에 대한 가정에서 비롯된 것일 수도 있으며, 어쩌면 가사의 자연스러움에 대한 사람들의 환상일 수도 있다. 하지만 분명한 것은, 랩은 본질적으로 '개인의 사적 표현'과 강력하게 연관되어 있다는 점이다. 그렇기 때문에 래퍼와 청자 간에는 무언의 약속이 몇 가지 존재한다. 래퍼 자신이 '진짜'여야 한다는 것,

그리고 래퍼가 말하는 것 역시 진짜이며, 진실해야 한다는 것.

이것은 다른 팝 아티스트와 그 청자들 간의 합의와는 상당히 다른 것이다. 머라이어 캐리가 노래를 부를 때 우리는 그녀의 노랫말이 그녀 자신의 얘기일 수도, 아닐 수도 있다고 생각한다. 어느 쪽이든 우리한테는 차이가 거의 없다. 대신 우리에겐 머라이어 캐리의 노래 실력이 더 중요하다. 또 아메리칸 아이돌American Idol은 인기 있는 가수를 발굴하는 프랜차이즈를 만들어냈고, 이 가수들은 꼭 자기가 만든 노래를 부르지 않음에도 큰 성공을 거둔다.

랩에서 독창성, 소유권, 자연스러움에 대한 강조는 매우 중요하다. 그래서 래퍼가 기존에 쓰인 가사를 콘서트에서 활용할 때에도 '이 가사는 지금, 나 자신의 진실성을 반영하고 있음'을 늘 의식해야 한다. 예를 들어 공연할 때 곡에 빈 공간을 남겨 관객이 그것을 채우도록 참여시키거나, 크루 멤버에게 마이크를 넘겨 특정 단어 및 어구를 강조하도록 하는 경우가 있다. 이런 방법은 라이브 공연을 이미 녹음된 것과 차별화하여 '새것'으로 만든다. 예전 것과는 다른 '진짜'가 되는 효과를 내는 것이다. 이럴 때 래퍼는 단순한 공연자가 아니고 그 이상의 존재다. 래퍼는 가사를 우리 코앞에서 생각해내는 아티스트인 것이다. 당연히 가끔씩 이것은 공연을 악화시키는 결과를 낳기도 한다. 무대 위에서 지나치게 많은 사람이 마이크

를 잡으면 사운드가 뭉개지고 가사는 잘 알아들을 수 없게 된다. 또 관객 참여가 과하면 래퍼가 해야 할 몫을 미루는 것처럼 보일 수 있다. 숙달되지 못한 래퍼가 프리스타일 랩을 지나치게 많이 하면 공연을 망치고 곤란한 상황을 만들 수 있다. 하지만 이런 경우가 생기더라도 래퍼들은 자신의 창작물을 현재에 맞게 일신하는 효과를 낼 수 있다.

결과적으로 스타일이란 래퍼들이 스스로, 자신과 다른 아티스트와의 관계, 자신과 특정 장소 및 시대와의 연계성, 또한 무엇보다 각자의 뛰어남에 대해 주의를 환기시키는 수단이다. 그러나 스타일은 또한 감정, 생각, 이야기로 채워지기를 기다리는 수단이면서 용기이기도 하다. 그리고 이 지점에서 랩의 '형태'는 힙합의 '시적 속성'과 만나며 목적을 달성한다. 랠프 엘리슨은 이렇게 말한다. "우리는 우리 각자의 이야기를 통해 집단을 이해할 수 있을지도 모른다." 이것이 사실이라면 우리는 스토리텔링의 예술에 유일하게 적합한 형태인 힙합을 듣는 것으로부터 많은 것을 배울 수 있다.

BOOK OF RHYMES: THE
POETICS OF HIP HOP

5장 | 스토리텔링

Here's a little story that must be told, From beginning to end⋯

이 얘기를 꼭 해줘야겠어, 시작부터 끝까지⋯

—Common, "Book of Life"

Storytelling

랩은 이야기, 즉 스토리텔링을 가지고 있다. 물론 다른 장르의 작사가들이 매혹적인 스토리텔링을 하지 못한다는 뜻은 아니다. 이글스Eagles의 "Hotel California", 돈 매클린Don McLean의 "American Pie", 혹은 찰리 대니얼스 밴드Charlie Daniels Band의 "The Devil Went Down to Georgia"를 들어본 사람들은 잘 알 것이다. 하지만 랩에는 정말 무척이나 많은 스토리텔링이 있다. 라임으로 스토리를 전하지 않는 노래를 가리켜 랩이라고 할 수 있을지 의문일 정도다.

스토리텔링은 랩 음악과 힙합 문화의 장단점을 모두 보어준다. 랩을 옹호하는 이들은 랩의 스토리텔링이 진실을 이야기하는 음악의 능력을 가장 잘 드러낸다고 말한다. 그러나 랩을 비판하는 이들은 도를 넘어선 폭력과 여성 혐오, 상업주의를 찬양하는 소위 '갱스터 랩'의 노골적인 스토리텔링을 예로 들며 각을 세운다.

랩에서 주로 다루는 이야기는 비단 날카로운 사회 비판이나 갱 조직에 대한 환상만은 아니다. 역사 속 수많은 이야기처럼, 랩의 스토리텔링을 통해 우리는 또 다른 현실을 상상할 기회를 얻는다. 랩의 이야기를 가장 잘 듣기 위해서는 리듬과 라임에 푹 빠진 채 일상의 제약에서 벗어나 자유를 경험해야 한다. 랩 최고의 이야기꾼들은 현존하는 최고의 이야기꾼 중 하나로 꼽힌다. 서술 기법에 혁신을 꾀하면서도 일상 언어의 분위기에서 멀어지지 않기 때문이다. 랩의 스토리텔링은 단순히 오락적인 면을 넘어 예술로서 조명해야 한다. 커먼이 "I Used to Love H.E.R."에서 들려준 이야기, 나스가 "Rewind"에서 시간을 거꾸로 돌리며 들려준 이야기 등에서 알 수 있듯 랩은 세련된 이야기를 전달하는 데 효과적인 형태다.

'거리의 삶'과 '좋은 삶' 사이에는, 인간의 경험이라는 평지가 넓게 펼쳐져 있다. 랩을 영화에 비유하자면, 랩의 시나리오 작가는 라임으로 특색 있는 캐릭터와 복잡한 플롯 구성을 예리하게 편집해 할리우드 블록버스터를 만든다. 랩에는 부정 폭로 전문 기자와 음모 이론가, 전기 작가와 회고록 집필가도 있다. 또 범죄 실화 소설가와 미스터리 소설가도 있고, 만화가와 스포츠 담당 기자, 동화 작가와 강신술사까지 있다. 대중에게 쉽게 다가갈 수 있는 작품도 있고 난해하거나 혹은 저속한 작품도 있다. 랩은 사실 지금까지 언급한 모든 것이자 그 이상인데, 랩은

입에서 입으로 전해지는 '구전'이며, 구전이란 무엇보다 오래되고 중요하며 인간 경험의 기본이기 때문이다. 그리고 랩은 스스로 구전의 의미를 더 확장시키고 있다.

소위 갱스터 랩에서도 단순히 경험을 기록한다기보다는, 있을 법한 이야기를 상상한다. 물론 갱스터 랩의 창시자 중 한 명인 아이스-티는 갱스터 랩보다는 '리얼리티 랩'이라는 호칭을 더 선호한다. 포주와 매춘부, 사기꾼의 실제 힘겨운 일상이 랩에 담기기 때문이다. 그러나 랩의 리얼리즘이란, 진실을 있는 그대로 말하는 것만큼이나 이야기를 전달하는 것에도 존재한다. 시카고 태생의 래퍼 루페 피아스코는 스토리텔링, 시, 그리고 랩의 밀접한 관계에 대해 다음과 같이 얘기했다.

> 나는 책을 많이 읽으며 자랐고, 이야기하기를 매우 좋아했다. 즉흥적으로 이야기를 만들어내던 기억이 난다. 라임을 맞추진 않았지만 어릴 적 버스 안에서 이런저런 이야기를 지어내곤 했다. 하지만 악기를 연주할 줄은 몰랐고, 그래서 이야기에 관한 재능을 랩으로 풀어내기로 결심했다. 연습을 엄청나게 했다. '랩의 선배' 격인 '시'에서 배운 기술을 활용하려고 정말 열심히 했다. 하이쿠를 더하거나 희한한 시적 시도를 하면 분명 뭔가 색다르고 흥미로운 것이 나올 거라고 생각했다.[1]

'익숙한 이야기를 새로운 방식으로 전달'하는 것은 랩 스토리텔링의 핵심이다. 래퍼들은 이야기꾼 정신을 발휘해 캐릭터와 배경을 창조하고 갈등, 클라이맥스, 그리고 결말에 이르는 시적 이야기를 창조해낸다. 수많은 단어로 라임을 창조하며 4분 안에 해낸다.

랩 초창기를 돌아보면, 스토리텔링으로 가득 채워져 있음을 알 수 있다. 원더 마이크가 "Rapper's Delight"의 마지막 가사에서 던지는 질문을 잊을 수 있는 힙합 팬이 얼마나 될까? "Have you ever went over a friend's house to eat/And the food just ain't no good(친구네 놀러 가서 밥을 먹는데/밥이 너무 맛이 없었던 적 있지)?" 슈거힐 갱의 반대편에는 그랜드마스터 플래시의 "The Message"라는 곡이 있다. 이 노래는 도시 빈민가의 역경을 묘사한다. "A child is born with no state of mind/Blind to the ways of mankind(마음이 없는 아이가 태어난다/어떻게 살아야 하는지에 관해 눈이 가려진 채)."

랩 역사에서 가장 영향력 있는 이야기꾼은 슬릭 릭 Slick Rick이다. 랩의 역사가 시작된 이래 10년 동안 슬릭 릭은 랩이 '이야기를 하는 장르'로 인식되는 데 공헌했다. 그는 이야기를 오락거리 이상으로 봤다. 그는 잘 만든 이야기가 지닌 힘을 잘 이해하고 있었다. "이야기로 가르칠 수도 있고, 이야기로 파괴할 수도 있다. 그리고 이야기는 긴장감을 완화시킬 수도 있다." 슬릭 릭의

유명한 스토리텔링으로는 "Mona Lisa"와 같은 사랑 이야기, "Children's Story" 같은 경고성 이야기, 그리고 "Sleazy Gynecologist" 같은 노골적인 것도 있다. 분명한 것은 이 노래 모두가 랩 스토리텔링의 진수를 보여준다는 사실이다. 고전이 된 그의 앨범 《The Great Adventures of Slick Rick》에 관해 그는 이렇게 회상한다. "마치 일기를 쓰는 것 같았다. 내가 열아홉 살 때 이러저러한 일이 있었고 나는 그 일을 통해 여러가지를 배웠다. 그저 살아가면서 경험한 일을 적어낸 것에 불과하다. 나는 랩의 형태로 그걸 담았을 뿐이다."[2]

슬릭 릭처럼 래퍼들은 자신의 실제 인생과, 자신이 상상한 삶을 랩의 형태로 담는다. 랩에서 이야기는 단 몇 마디로 끝날 수도 있고 노래 전체를 아우를 수도 있으며, 혹은 여러 곡에 이르기도 한다. 또 한 명이 이야기할 수도 있고 여러 명의 래퍼가 함께 할 수도 있다. 이들은 평범한 순서로 이야기를 전개할 수도 있지만 이야기를 거꾸로 전개하거나 조각난 형태로 내놓을 수도 있다. 한편 랩 스토리텔링은 리얼리즘을 표방할 수도 있고, 은유를 확장하거나 각종 비유를 통해 과장된 현실heightened reality의 형태로 만들어질 수도 있다.

초기의 시 이야기꾼들이 마주했던 난제를 래퍼들 역시 겪는다. "어떻게 해야 내가 전하고자 하는 이야기를

내가 바라는 대로 전하면서, 동시에 라임을 기대하는 사람들 역시 만족시킬 수 있을까?" 라임은 리듬, 재담과 어우러져 랩 스토리텔링을 의미 있게 만든다. 랩 스토리텔링의 가장 기본적인 관습은 한계 안에서 작업을 해야 한다는 것인데, 엠시는 자신의 특정 목적에 맞게 이 한계를 변형하곤 한다. "Regiments of Steel"에서 첩 록 Chubb Rock은 이렇게 말한다. "Rap has developed in the motherland by storytellers of wisdom/No wonder we're best-sellers/The art was passed on from generation to generation/Developed in the mind cause the rhyme(랩은 조국의 지혜로운 이야기꾼에 의해 발전되었지/우리가 가장 잘 나가는 걸 의심하면 안 되지/이 예술은 이전 세대로부터 전해졌지/라임은 머릿속으로부터 탄생하지)."

래퍼들이 자신의 이야기를 라임으로 풀어낸다는 것은 발전의 증거다. 라임은 랩 스토리텔링의 가장 커다란 형식적 제약이자 동시에 가장 가치가 높은 문학적 자산이다. 예를 들어 중층결정overdetermined 라임은 이야기 시 narrative poetry에서 가장 두려운 존재다. 그러나 잘 만들어진 라임은 랩의 예술성을 주장할 수 있는 가장 근본적인 이유이기도 하다. '신문에 실린 범죄 관련 기사'와 '범죄를 다룬 라임'의 차이점을 보지 못하는 사람은 예술적 창조과정을 이해하지 못한다. 랩으로 이야기를 창작하는

데에는 상상력이 필요하다는 점을 말이다.

라임을 제외한 랩 스토리텔링의 기본 관습은 시를 비롯한 다른 이야기 형태들과 비슷하다. 랩 스토리텔링은 대부분 어떤 상황 초기를 보여주고, 여러 사건으로 인해 변화 혹은 반전이 일어나서, 그것을 통해 통찰력을 얻게 되는 것으로 끝난다. 또 캐릭터들은 랩 속에서 서로 관계를 맺게 된다. 이런 관습은 누구나 수정할 수 있고, 버릴 수도 있다. 그러나 랩 스토리텔링에서 단 하나 버릴 수 없는 요소는 바로 '목소리'다.

목소리는 이야기를 지배하는 저자의 지성이다. 보통 엠시와 화자의 목소리는 하나다. 우리는 엠시들이 자신의 목소리로 자신의 실제 경험에 대해 솔직하게 말하고 있을 거라 가정한다. 하지만 엠시들이 자신의 실제 이야기만 랩으로 하는 것은 아니다. 우리가 랩을 공연예술의 한 종류, 사실과 환상, 이야기와 드라마가 스토리텔링을 통해 표현된 것으로 볼 수 있다면 랩은 시만큼 흥미로워질 것이고 래퍼들은 시인처럼 인상적일 것이다.

이야기란 기본적으로 예술가와 관객 사이의 의사소통이나. 그리고 그 표현 수단은 목소리다. 목소리란 물론 표현의 물리적인 수단으로, 엠시가 랩을 할 때 들리는 소리를 말한다. 래퍼는 다양한 목소리를 활용할 수 있는데, 심지어 한 곡 안에서 하기도 한다. T. S. 엘리엇은 시적 이야기에서 목소리 종류를 세 가지로 분류했다.

첫 번째 목소리는 시인이 혼자 말하는 목소리다. 이 경우엔 자기 자신에게 말하거나 혹은 꼭 말하고자 하는 대상이 없을 수도 있다. 두 번째 목소리는 시인이 관객을 향해 말을 거는 목소리다. 이럴 때 관객의 수는 상관없다. 세 번째 목소리는 시로써 말하는 어떤 극적 인물을 만들려고 하는 경우의 목소리다. 시인 자신이라면 실제로 이렇게 말하지는 않겠지만 가상 인물이 또 다른 가상 인물에게 말한다는 전제 위에서 말을 하는 경우라고 할 수 있다.[3]

랩은 첫 번째 목소리를 거의 사용하지 않는다. 고독 속에서 자기 자신에게 이야기하는 애정 어린 목소리 말이다. 하지만 랩에서 이런 목소리를 사용하는 경우 효과는 상당히 강렬하다. 자신의 인생을 돌이보는 나스라든지, 자신의 죽음에 대해 생각하는 비기가 그렇다. 두 번째와 세 번째 목소리, 그러니까 서술적인 목소리와 극적인 목소리는 모두 랩에서 꽤 자주 찾아볼 수 있다. 서술적인 목소리는 엠시가 관객에게 직접 이야기를 거는 목소리다. 이것은 랩에서 으스댈 때, 그리고 배틀 랩에서 사용되는 가장 일반적인 목소리다. 그와 반대로 극적인 목소리는 관객(혹은 랩 속의 또 다른 가상의 캐릭터)에게 말을 걸기 위해 만들어진 캐릭터의 페르소나를 사용한다.

보통 서술적인 목소리와 극적인 목소리는 랩 안에 스며들어 있다. 그렇기 때문에 관객은 래퍼의 시적 목소리

를 어떻게 생각해야 할지 모르는 경우가 있다. 그들에게 말을 하고 있는 "나"는 자기가 겪은 경험을 이야기하는 화자인가, 아니면 래퍼가 상상해낸 시적 드라마의 캐릭터인가. 장르로서의 랩은 이 두 가지 면 모두를 통해 굉장한 예술적 성공을 이뤘다. 래퍼들은 서술적 목소리가 주는 친밀감과 극적 목소리가 갖는 상상력을 랩에서 자주 결합시킨다. 이는 구전문학 속 허풍 넘치는 이야기에서도 비슷하게 나타난다.

랩 안에서 다뤄지는 현실은 마치 그들 사이에서만 통하는 농담 같아서 듣는 이들은 대부분 듣고도 웃지 못한다. 여기서 농담이란 엠시가 "진실"이라고 콕 집어 이야기하는 것이 바로 허구라는 데 있다. 그 극단적인 예로 그레이브디가즈Gravediggaz의 음악을 들 수 있다. 그레이브디가즈는 호러코어horrorcore의 대표 주자로서 에드거 앨런 포의 어두운 상상력에 대적하기라도 하듯 섬뜩한 이야기를 만들어낸다. 이럴 때 랩은 서술적 목소리와 극적 목소리 사이의 불확실한 지점에 존재한다.

이야기 형태로 보면 랩은 극적 독백과 비교할 수 있다. 극적 독백이란 "시인이 자신이나 정체를 알 수 없는 화자가 아닌, 페르소나(그리스어로 '가면'이라는 뜻)를 통해 말하는 시"[4]다. 랩에서는 마셜 마더스Marshall Mathers가 에미넴이나 슬림 셰이디Slim Shady로서 랩을 하는 경우, 혹은 트로이 도널드 제이머슨Troy Donald Jamerson이 파로아 먼

치가 되어 랩을 하는 경우를 들 수 있다. 파로아 먼치는 이렇게 말한다. "내가 랩을 하는 99퍼센트는 캐릭터로서 하는 것이다."[5] 이것은 랩에서 굉장히 흔한 일이다. 그렇다면 어디서부터 어디까지가 시인 자신의 목소리고, 어디서부터가 페르소나의 목소리일까? 이에 대한 답은, 우리가 랩에서 "I"를 어떻게 해석하느냐에 달려 있다.

극적 독백은 빅토리아 시대의 시인과 연관이 깊다. 로버트 브라우닝의 시 「my Last Duchess」 그리고 「Fra Lippo Lippi」 등에서는 강렬한 일인칭 시점으로 화자가 광기에 몰드는 모습을 보여준다. 이럴 때 "I"는 페르소나로서 연기를 과장하고 성대모사를 하기도 한다. 에미넴이 슬림 셰이디가 되어 랩을 할 때 보이는 현상이 바로 이것이다. 목소리에는 비음이 많이 섞이고, 흐름은 열광적이고 불규칙적으로 변하며, 가사의 내용은 폭력을 희화화해서 과장한다.

극적 독백은 엠시의 일인칭 목소리를 확장시켜 '자신'으로서는 말하지 않을 법한 말들을 할 자유를 준다. 상상의 자유가 없었다면 결코 하지 못했을 이야기를 뱉어내는 것이다. 엠시들은 노래 안에서 자신의 페르소나를 감금하거나(아이스 큐브Ice Cube의 "My Summer Vacation") 죽이기도 하는데(나스의 "Undying Love"), 이는 엠시들이 직접 경험하지 않았거나, 결코 경험하지 못할 만한 일이다.

극적 독백으로서의 랩은 아프리카계 미국인의 표현

문화에 깊은 뿌리를 두고 있다. 토스팅toast, 혹은 존 헨리나 스태거리(존 헨리와 함께 노래로 전해져 내려오는 실존 인물)가 등장하는 이야기처럼 구전적인 면을 본보기로 삼은 것이 바로 극적 독백이다. 세실 브라운은 말한다. "스태거리 이야기와 극적 독백 모두에서, 화자는 캐릭터를 만들어 자신의 특별한 세계를 관객이 엿볼 수 있게 한다. 관객은 래퍼가 창조한 캐릭터의 눈으로 보게 된다. 이 '나'는 래퍼의 '나'와 캐릭터의 '나' 사이를 이어준다."[6] 래퍼들은 가끔 '나'를 가사의 중심으로 삼길 포기하기도 한다. 청자가 가사 내용을 허구로 이해하게 하려는 의도다. 삼인칭 시점으로 랩을 하는 것은 굉장히 드물지만 동시에 이는 듣는 사람으로 하여금 잘 짜인 이야기 구조를 인식하게 만든다. 커먼은 "Testify"에서 바로 이러한 효과를 사용한다. 기만과 배반에 대한 이야기를, 삼인칭 시점에 머무르며 팽팽한 긴장감 속에 그려내는 것이다. 일인칭 시점을 포기한 채 커먼은 자신이 창조한 극 안에서 관객 역시 동등한 방관자 입장에 서도록 새로운 관계를 만든다.

랩에서 이보다 더 흔한 경우도 있다. 엠시가 일인칭 목소리를 유지하면서 다른 캐릭터의 행동에 대한 일인칭 화자가 되어 주변으로 물러나는 것이다. 이것은 이야기꾼으로서의 래퍼의 역할을 강조하면서 이야기와 화자, 화자와 관객 사이의 직접적인 연결 고리를 유지하는 것

이다. 투팍의 "Brenda's Got a Baby"와 나스의 "Sekou Story", 그리고 슬릭 릭의 "Children's Story" 등이 그 예다. 엠시의 '나'는 관객의 눈이 되어 실제와 환상 속의 경험을 드러낸다.

하지만 래퍼들은 자신이 전달하는 이야기와 자신의 관계를 어떻게 보고 있을까? 그들은 과연 이러한 맥락을 다 인지하고 있는 걸까? 랩에서의 이러한 의문은 시에서도 이미 감지돼왔다. "시가 작가의 경험, 태도, 믿음을 얼마나 정확하게 반영하고 있는지 알게 되는 것은 굉장히 흥미로운 일이다. 하지만 이는 평론이 아닌 전기를 쓸 때나 물어야 할 질문이다."[7] 2007년, 랩의 부정적인 면모에 관해 열린 의회 분과위원회에서 증언한 데이비드 배너David Banner는 극적 매개체로서의 랩에 대해 명확하고 강렬한 주장을 펼쳤다. 랩을 존중해야 한다는 것이었다. "다른 영역의 예술가들처럼 힙합 아티스트는 존중받지 못하고 있다. 스티븐 킹과 스티븐 스필버그는 호러 창작물로 이름이 났다. 이런 영화는 예술로 받아들여진다. 그런데 왜 우리의 내용은 그저 '호러 음악'으로 받아들여지지 못하는 걸까?"[8] 배너의 질문에 대한 답은 여러 가지가 될 수 있다. 이는 인종적, 세대적, 사회경제적 편견의 문제일지 모른다.

그러나 동시에 이 차이는 창작자와 창작물 사이, 화자와 청자의 관계에서 기인한 것인지도 모른다. 다른 예술

에서는 이를 확실히 구분 짓고 있지만 랩은 그렇지 않다. 이에 대한 가장 좋은 대답은 제이-지에게서 얻을 수 있다. 랩의 해악성을 지적하는 이들에게 그는 이렇게 이야기한다. 랩의 리얼리티에 대한 문제까지 건드리면서.

힙합에서 말하는 "늘 진실할 것"이라는 명제는 그 이상의 의미를 갖게 되었다. 마틴 스콜세지와 덴젤 워싱턴은 그들이 만드는 영화, 그들이 연기하는 인물과 기본적으로 동일한 존재가 아니다. 그렇기 때문에 사람들은 그들의 예술과 그들의 삶을 분리해서 바라본다. 그러나 유감스럽게도 숀 카터Shawn Carter와 제이-지의 관계를 그렇게 바라봐주는 사람은 없다. 사람들은 내가 하는 모든 말이 실제로 있는 일이라고 생각한다. 그들에게 그것은 어떤 순간에도 오락이 아니다. 물론 래퍼들은 기본적으로 자신의 이야기를 하는 사람들이 맞다. 하지만 내게 있어 진실이란 위대한 환상을 창조하기 위한 기초일 뿐이다. 내가 노래하는 모든 것이 진실은 아니다. 나는 인생의 작은 부분을 발전시켜 환상을 만들어내는 사람이다.[9]

현실적인 요소들이 "환상적인 이야기"가 되는 것이 힙합의 이야기 방식이다. 데빈 더 듀드Devin the Dude 역시 제이-지의 이야기에 동조한다. 그는 자신의 이야기 자료를 장난스럽게 백분율 단위로 나눈다. "60퍼센트 정도가

내가 직접 겪은 개인적인 잡다한 것이고, 20퍼센트는 지인의 얘기 혹은 건너 들은 것이다. 10퍼센트는 희망 사항이고, 나머지 10퍼센트는 그냥 취해서 생각해낸 것이다(웃음)."[10] 래퍼에 따라 백분율은 달라질 수 있다. 그러나 랩은 현실, 허구, 그 밖의 모든 것으로부터 가져온 자료로 빚어낸 언어작품이다. 그렇기 때문에 우리가 랩을 단순히 현실로만 이해하려든다면 문제가 생기는 것은 당연하다. 이미 많은 사람이 그렇게 하고 있지만.

다른 예술과 랩의 차이점은 본질이 아니라 수사의 문제다. 내용이 아니라 포장이 다른 것이다. 그리고 그 포장은 기업이나 미디어의 산물이기도 하고, 아티스트 자신이 만들어낸 것이기도 하다. 작가나 영화감독과는 달리 래퍼들의 랩은 늘 직접 경험에 의한 것이리라는 추측으로 읽힌다. 어떤 이들은 명예와 부를 가졌다고 랩을 하는 래퍼들이 그 곡을 통해서야 명예와 부를 얻게 되는 아이러니를 지적하기도 한다. 랩은 이러한 배신감에 기대고 있다. "다른 사람들이 말만 할 때 이미 나는 누리고 있지"라는 것은 흔한 허풍이다. 아티스트와 관객은 이 환상을 의식적으로 함께 만들고 암암리에 이 인위적인 면모를 무시하기로 합의한다.

결과적으로, 랩의 가장 허구적인 이야기들은 대중의 의식 속에 '사실'로 자리 잡았다. 관객은 래퍼들이 진실이라고 말하는 것을 무비판적으로 받아들이는 경향이 있

다. 때로는 래퍼들 자신조차 자신이 만든 허구에 속는다. 투팍은 고등학교 때 비행 청소년이 아니라 연극부 학생이었다. 그의 범죄 기록은 그가 'Thug Life' 페르소나를 만든 뒤부터 생겼다. 그와 그의 팬들은 그것을 '현실'이라고 믿게 되었고 말이다. 물론 사람들이 진실로 받아들일 만한 생생한 캐릭터를 라임으로 그려낸 재능은 박수를 칠 만하다. 그러나 투팍은 자신이 만들어낸 캐릭터와 현실의 자신을 동일시했기 때문에 비싼 대가를 치러야 했던 것이 아닐까.

거의 모든 랩 스토리텔링은 환상과 현실을 가르는 선 위에서 외줄을 타고 있다. 랩에서 성과 폭력이라는 주제가 무엇보다 많이 등장한다는 것은 의심의 여지가 없다. 언뜻 주제의 범위가 아주 좁아 보이지만 동시에 그들은 매우 정교하고 복잡한 뉘앙스를 가진 이야기들을 만들어낸다. 때때로 그들은 익숙한 경우에서 새로운 의미를 만들어내기도 한다. 1990년대 중반의 랩 스토리텔링을 지배했던 인물은 노터리어스 비아이지였다. 그는 자기 자신의 경험 보다는 「희생Scarface」「악질 경찰Bad Lieutenant」「킹 오브 뉴욕King of New York」 등의 영화에서 넘쳐흐르던 갱스터에 관한 이야기를 묶어 랩을 만들었다. 비기의 이야기가 돋보이는 이유는 천재적인 완급 조절, 그리고 폭력을 씁쓸한 희극과 엮는 능력에 있다.

그가 죽은 뒤 2주밖에 되지 않았을 때 세상에 등장

한 그의 유작 《Life After Death》에는 "I Got a Story to Tell"이라는 노래가 수록돼 있다. 이 노래를 들으면 비기의 창작력이 최고조에 올라와 있음을 알 수 있다. 장난기 넘치는 드럼에 맞춰 그는 다른 남자의 여자와 위험한 정사를 벌이는 일에 대해 랩을 한다. 성적인 모험으로 시작하는 이 이야기는 곧 기발한 내용으로 변하기 시작한다. 만족한 커플은 여자의 남편의 침대에 누워 있다("She came twice I came last/Roll the grass(그녀는 두 번 갔고 난 마지막으로 갔지/한 내 말아봐)". 여자의 남편은 뉴욕 닉스의 선수다. 그 순간 아래층 문이 열리고 여자는 공황 상태에 빠지지만 비기는 침착하게 행동한다.("She don't know I'm, cool as a fan/Gat in hand, I don't wanna blast her man/But I can and I will though(그녀는 모르지 내가 선풍기처럼 냉정하다는 걸/총을 들고 있지만 그녀의 남편을 쏘고 싶진 않아/하지만 할 수 있고, 해야 할 일이지).") 그리고 자신이 변장하고 매복할 동안 여자에게 시간을 끌라고 지시한다. 농구 선수 남편이 위층으로 올라오면 비기는 얼굴에 손수건을 두른 채 총구를 겨누고 기다리고 있는 것이다. 가진 걸 모두 내놓으라고 명령하면서.

비기는 10만 달러를 현금으로 들고 나오면서 남자가 위험한 정사를 목격한 것이 아니라 말도 안 되는 강도짓을 당했다는 착각에 빠지도록 만든다. 비기는 의기양양하게 이렇게 결론짓는다. "Grab the keys to the five,

call my niggas on the cell /Bring some weed I got a story to tell, uhh(여자의 차 키를 가지고 나오며 친구들에게 전화를 했지./대마 좀 갖고 나와봐, 재미있는 얘기 하나 해줄게)." 가사는 3분 이내로 끝나지만 트랙은 그 이후 1분 30초 동안 더 돌아간다. 그동안 비기는 같은 이야기를 친구들에게 또 하는데, 랩 대신 말로 전한다. 이렇게 이 노래는 전설이 되었다.

같은 앨범에 실린 또 다른 주목할 만한 랩 스토리텔링 "Niggas Bleed"는 "I Got a Story to Tell"과는 사뭇 다른 분위기를 띤다. 비기는 장난과 농담기 대신 범죄와 그에 따르는 결과에 대해 진지하게 말한다. 정확히 말하자면 이 노래에서 비기는 페르소나를 통해 목소리를 내고 있다. 마약 거래를 하다가 파국을 맞는 경우에 대해서 말이다. 그러나 이 우울한 노래에서조차 비기는 특유의 유머를 발휘한다. 도주 차량이 소화전 옆에 이중 주차했다는 이유로 견인됐다는 장치를 마지막 구절에 심어놓은 것이다. 이 작은 부분 때문에 곡 전체가 변한다. 진지하고 위협적이고 극적이었던 이야기가 한순간에 이 구절을 위한 준비 과정이 되어버리는 것이다. 그를 따르던 많은 래퍼와는 달리 비기 자신은 결코 '진지하기만 한' 사람이 아니었다.

가장 자연스러운 이야기란 자신의 이야기다. 랩에 있어서 가장 자연스러운 이야기란 으스댐과 서사를 한데

엮어 훌륭한 자서전을 쓰는 것이다. 누군가가 최고의 경지에 이르는 이야기는 랩에서 굉장히 흔하다. 엠시의 인생 이야기는 랩의 중심적인 내용 중 하나다. 서양 문학 권에서 자기 자신의 탄생에 대해 이야기한다는 것은 재미없고 자만심 가득한 일로 치부된다. 그러나 아프리카계 미국인의 전통은 다르다. 아프리카계 미국인의 전통 위에서 자서전의 근원은 노예 이야기이고, 예외 없이 거의 모든 이야기가 "나는 태어났다"류의 구절로 시작한다.

엠시들은 이 관습을 놀라운 방법으로 적용했다. 탄생설을 다루는 노래 목록 몇 가지를 보자면 다음과 같다. 라스 카스의 "Ordo Abchao(Order Out of Chaos, 혼돈 속의 질서)", 노터리어스 비아이지의 데뷔 앨범 《Ready to Die》 중 "Intro", 안드레 3000의 《The Love Below》 중 "She's Alive" 그리고 제이-지의 《The Black Album》 중 "December 4th" 등등. 하지만 이중 가장 강렬한 작품은 아무래도 나스의 2002년 앨범 《The Lost Tapes》의 히든 트랙인 "Fetus"가 아닐까 싶다. 수심어린 기타 코드로 시작해서 보글거리는 액체 소리가 나고, 곧이어 박자와 기타의 멜로디를 따른 피아노 리프가 들린다. 그리고 나스는 마치 책의 서문처럼, 랩이라기보다는 말하듯이 다음과 같은 구절로 시작한다. "I want all my niggas to come journey with me/My name is Nas, and the year is 1973/Beginning of me, therefore I could

see/Through my belly button window who I am(나와 함께 여행을 떠나보자/내 이름은 나스, 지금은 1973년이지/나의 시작/난 지금 볼 수 있어/내 탯줄을 창문 삼아 내가 누구인지)…" 나스는 스스로 태아가 된 것이다.

안드레 3000의 앨범 《The Love Below》의 마지막 곡 "A Life in the Day of Benjamin Andre(Incomplete)" 역시 잊을 수 없다. 5분이 약간 넘는 이 곡은 요즘 기준으로는 꽤 긴 편에 속한다. 하지만 이 곡이 두드러지는 이유는 그가 그 시간 전부를 라임으로 채우기 때문이다. 후렴구도 없고, 쉬는 부분도 없이 언어로만. 나스와 달리 안드레 3000은 자신의 실제 탄생으로부터 시작하지 않는다. 그는 누군가의 애인이자 아티스트로서의 자신을 노래의 시작에 놓는다. "I met you in a club in Atlanta Georgia/Said me and my homeboy were coming out with an album(나는 애틀랜타의 한 클럽에서 너를 만났지/나와 내 친구가 앨범을 하나 낼 거라고 말했지)." 그 후 안드레는 예술가로 명성을 얻게 되는 과정과 연애관계들을 엮어내고 있는데, 그중에서도 에리카 바두^{Erykah Badu}와의 이야기가 눈에 띈다. 다음의 가사는 이야기의 즉흥성, 연출된 면모, 의식의 흐름이 사실과 완벽한 균형을 이루고 있음을 보여준다.

Now you know her as Erykah "On and On" Badu

Call Tyrone on the phone why you

Do that girl like that boy you ought to be ashamed

The song wasn't about me and that ain't my name

We're young, in love, in short we had fun

No regrets no abortion, had a son

By the name of "7" and he's 5

By the time I do this mix, he'll probably be 6

You do the arithmetic

We do the language arts

"On & On"으로 에리카 바두는 유명해졌지

타이론*에게 전화해 "대체 그 여자에게 왜 그랬어? 부끄러운 줄 알아"라고 말하지

하지만 그 노래는 나에 대한 노래가 아니야

우린 어렸고, 사랑하는 사이였지. 말하자면 즐겼던 거야.

후회는 없어, 낙태도 안 했고, 아들을 낳았지

이름은 세븐, 다섯 살이지.

내가 이 믹싱을 끝낼 때쯤엔 여섯 살이 되겠지.

숫자 놀음은 알아서들 하시고,

나는 언어 예술을 할게.

* Tyrone: 에리카 바두의 노래 제목이자 남자 이름. 사람들은 여기 등장하는 '타이론의 친구'가 안드레를 가리킨다고 생각했다.

이 가사에서 안드레는 앞 구문을 뒤 구문으로 연달아 이어받는 기술을 보여준다. 그를 통해 잊지 못할 자신의 인생 이야기를 그려낸다. 오늘날 수많은 이야기 형태처럼, 랩 역시 이야기 구조에 많은 변화를 겪어왔다. 특히

엠시들이 비선형적 이야기 구조를 창안해내기 시작했는데, 아마 영화를 모방한 듯하다. 시와 시학에 관한 프린스턴 백과사전에서는 이야기narrative에 대해 다음과 같이 말하고 있다. "이야기란 사건이나 사실의 연속을 언어로 표현한 것이다. (…) 시간을 배열하는 순서는 인과관계와 주제를 내포하고 있다."[11] 나스의 "Rewind"는 적절한 예다.

Listen up, gangstas and honeys with your hair done
Pull up a chair, hon', and put it in the air, son
Dog, whatever they call you; God, just listen
I spit a story backwards, it starts at the ending
갱스터들은 잘 들어, 여자들도 치장 다 했으면 이리로 와.
의자 가져와서 앉고, 대마 피우려면 피워.
사람들이 뭐라고 부르든 간에 내 말 들어봐.
내가 이야기를 거꾸로 말해줄 테니까. 마지막 장면부터 시작하지.

　　나스가 묘사하는 첫 이미지는 어떤 남자의 몸에서 총알이 나오는 장면이다. 장면을 거꾸로 돌리고 있는 것이다. 나스는 "Blaze a 50"에서도 비슷한 효과를 의도했다. 단 이 노래에서는 이야기 전체를 거꾸로 돌리는 것이 아니라 일단 이야기를 끝까지 한 뒤, 결과가 만족스럽지 않자 다시 돌려서 앞으로 와 다른 결말로 이끈다.

　　나스는 랩 스토리텔링의 최고 권위자다. 그의 노래

목록에는 탄생 이전의 화자도 있고("Fetus"), 죽은 다음의 화자도 있다("Amongst Kings"). 또 전기도 있고("Unauthorized Biography of Rakim"), 자서전("Doo Rags"), 우화("Money Is My Bitch"), 편지("One Love"), 여성의 목소리로 랩을 한 경우("Sekou Story"), 총이 화자인 경우("I Gave You Power")도 있다. 이 중 가장 매혹적인 이야기는 아마도 불륜, 배신, 살인, 자살에 관한 극적인 독백 "Undying Love"일 것이다. 시적 독백의 달인인 로버트 브라우닝이 들었다면 자랑스러워했을 노래다. 이 노래는 비기의 "I Got a Story to Tell"과 비슷하지만 비기는 불륜을 저지르고 있는 남자의 목소리로 랩을 하는 반면 나스는 여자의 불륜에 속고 있는 남자의 목소리로 랩을 한다는 점에 차이가 있다. 이 노래가 대단한 이유는, 비록 허구일지라도 굉장히 진실하게 느껴지는 데 있다. 이 과정에서 나스는 랩에서는 보기 드문 감정의 질감을 건드린다. 바로 '인간의 약점'. 나스는 이 노래를 통해 "랩이 인간의 모든 감정을 망라할 수 있지 않을까"라는 질문을 던지고 있다.

랩은 항상 방대하고 다양한 감정을 표현해왔다. 그리고 그 날것의 감정은 엠시들이 스토리텔링을 하지 않을 때 드러난다. 애초에 랩이란 '동네 파티'와 '가사적 전쟁터'라는, 서로 멀게 느껴지는 공간이 만들어낸 결과물이다. 랩이 자주 보여주는 '좋았던 시절'의 흥겨움은 랩의

공격적이고 위협적이기까지 한 분위기로 인해 퇴색되었다. 결과적으로 랩은 아주 장난스럽거나, 그렇지 않으면 위협적인 것이라는 오해를 사게 되었다. 그러나 현실에서 랩이란 그 모두와 그 이상을 포함한다. 이제 랩의 복잡하고 모순적인 정신에 대해 이야기할 차례다.

6장 | 시그니파잉
(설전)

SIX.

Signifying

두 명의 경쟁자가 서로 마주보고 관객에 둘러싸여 있다. 둘 중 하나가 모욕과 언어유희로 이루어진 즉흥적 시 가사를 뱉기 시작한다. 다른 한 명이 이에 대한 화답으로 더 날카로운 랩 공격을 날려 자기 앞의 적수를 이기려고 든다. 둘 중 한 명이 가사 실수를 할 때까지, 관객이 우위에 대한 판단을 내리고, 환호나 야유를 퍼부을 때까지 몇 라운드가 반복된다. 이런 배틀은 지금 브루클린 지하나 브롱크스의 어떤 구역의 파티, 혹은 길거리 사이퍼에서 벌어지고 있을 수도 있다. 또 이것은 3000년 전 고대 그리스의 시 경연에서도 있었을 법한 일이다.

그리스인이 래퍼였다는 말은 아니다. 그러나 그들은 분명 프리스타일 배틀을 어떻게 하는지 알고 있었다. 그리스의 전통적 "구절 잇기capping"란 두 명 이상의 시인이 정해진 주제를 놓고 그 주제에 맞는 소절을 지어서 겨루는 경연을 말한다. 주제를 변형하거나, 언어유희를 활용

하거나, 교묘하게 말을 바꾸는 식으로 상대방에게 응수하는 것이다. 오늘날 래퍼 간의 프리스타일 랩 배틀처럼 고대의 시 대결은 대개 즉흥적이었다. 고전학자 데릭 콜린스의 말을 들어보자. "상대방을 하나의 구절로 이기는 능력. 즉 박자에 맞춰 주제에서 벗어나지 않으면서 언어유희, 수수께끼, 조롱을 섞어내는 일의 관건은 즉흥성이다."[1] 그러나 그리스의 시 경연은 때로 물리적인 폭력으로 번지기도 했다. 이와 관련해 콜린스는 "즉흥성과 유머가 잘못 작용할 때도 있었다. 심한 경우 죽음을 야기하기도 했다. 하지만 훌륭한 말재주는 때로 처벌 위기에서 사람을 살려내기도 했다"고 말한다. 이보다 더 적나라한 현실이 어디 있겠는가.

시 전통에서 대결적 면모는 중요한 부분 중 하나다. 예를 들어 20세기 일본 궁중에서는 후지와리노 긴토라는 이름의 시인이 고작 몇 줄의 시로 상대를 제압하며 명성을 얻었다. 아프리카 대륙에서 시 경연은 매우 흔한 것으로서 기능과 축제의 목적을 동시에 가지고 있었다. 나미비아 여성의 경우, 모욕에 대한 시 답가를 서로 열띠게 주고받던 관행이 오늘날까지 이어진다. 서로 다른 이 모든 관행을 통합하면 즉흥 공연, 모욕, 허세, 달변 등으로 모아진다.

시에 관해 생각할 때 사람들이 가장 먼저 떠올리는 단어가 '대결'이 아닐 수는 있다. 그러나 시의 뿌리는 대결

과도 이어져 있다. 당연히 랩도 마찬가지다. 제이-지 역시 랩 배틀의 중요성을 강조한 바 있다. "사람들은 랩을 다른 장르의 음악과 비교한다. 재즈나 로큰롤 같은 것 말이다. 하지만 이건 스포츠 같은 것이다. 복싱이 정확하다. 랩은 복싱과 닮아 있다. 스태미너, 한 사람만 있는 군대, 전투라는 속성, 링, 무대, 그리고 그만두어야 할 때 절대 그만두지 않는다는 사실 등이."[2]

랩의 대결적 면모는 경쟁자 사이의 것만이 아니라 래퍼들과 그들이 뱉는 가사 자체 사이에도 존재한다. 래퍼가 대결에서 이기려면 자신의 언어에 눌리지 않고 그 언어를 마스터하는 것이 첫째 관문이다. 릴 웨인은 (자신이 가장 많이 비교당하는) 제이-지와 마찬가지로 절대 자신은 사전에 가사를 써놓지 않는다고 주장한다. 또 그는 랩과 복싱의 관계에 대해서 이렇게 말한다. "나는 가사를 쓰지 않는다. 바로 녹음 부스로 들어가서 시작한다. 그건 한 판의 대결과도 같다. 가사들과 씨름을 시작하는 것이다. 노트 같은 건 필요 없다. 그런 게 있다면 내가 당하고 말 테니까."[3]

사이퍼cipher는 랩의 실험장이다. 사이퍼에서 래퍼들은 프리스타일이든 브레인스토밍이든 경쟁과 합작을 동시에 이루어낸다. 무엇보다 사이퍼는 위트와 워드플레이를 높게 치는 '말 끊기' 경연이다. 이것은 당연히 래퍼들의 라임북에서 비롯되기도 하지만 많은 경우 즉흥성에 의지

하기도 한다. 대개 어떤 래퍼가 작사에 재주가 있으면 프리스타일을 잘 못 하거나, 반대로 프리스타일을 잘하면 작사를 잘 못 하는 경우가 있다. 가장 뛰어난 프리스타일 래퍼가 제일 엉망인 스튜디오 앨범을 내놓는 경향은 랩의 불문율이다. 어떤 이는 프리스타일 랩이 래퍼에게 필요한 요소라고 주장하지만 그에 동의하지 않는 이들도 있다.

위에서 언급했듯, 릴 웨인은 작사를 랩의 장애물로 보고 있다. "가장 슬픈 순간에 있다고 해보자. 슬퍼서 할 말을 잃고 말을 못 할 수는 있어도, 랩을 할 수는 있다. 적어도 나는 그럴 수 있다. 이것이 내가 펜과 노트를 쓰지 않는 이유이기도 하다. 펜과 노트를 쓰면 그걸 보고 읽는 것 같을 거라고 생각하기 때문이다. 뭔가를 읽게 되면, 뭘 하고 있는지에 집중하는 게 아니라 읽고 있는 것에 집중해버리게 된다."[4] 그렇다면 '프리스타일 랩'과 '랩의 시적 속성' 간의 관계는 무엇일까? 우리가 지금껏 언급한 시들은 걸러지지 않은 즉흥 표현의 모음이 아니라 치밀한 구성과 수정의 결과이지 않나. 그렇다면 프리스타일 랩은 써놓은 작사로부터 비롯된 랩보다 아무래도 뭔가 덜 "시적인" 걸까?

물론 대부분의 래퍼는 프리스타일 랩과 작사를 구별하기보다는 둘을 아우르는 것을 강조한다. 구루^{Guru}는 이렇게 말한다. "라임을 쓰다보면 프리스타일의 형태에 도

달하기 마련이다. 그것을 어떻게 감지하고 포착해서 종이에 옮겨놓느냐가 관건이다."[5] 루츠의 블랙 소트 역시 가사 창작의 두 방법 사이의 내재적 연관성을 주장한다. 그는 루츠의 초기 노래 "Proceed"를 언급하며 이렇게 말한다. "이 노래의 모든 가사는 글로 적은 것이지, 프리스타일로 한 게 아니다. 하지만 내가 이것을 적어 내려갔을 때 그 라임들은 항상 내 머릿속에서 즉흥적으로 떠오른 것이었다. 둘 다 반반씩 영향을 미친 게 아닐까?"[6] 커럽트는 두 래퍼의 이야기에 동조하면서 자신의 가사 창작 과정을 글로 적은 것과 프리스타일로 한 것의 혼합물이며 공생하는 통합체라고 표현한다.

> 내 생각에 프리스타일이란, 내가 지금 라임을 당장 막 뱉는다는 것이다. 그런데 그게 좀 찝찝하게 느껴지면 나는 가만히 앉아서 내가 말한 프리스타일 라임을 적기 시작한다. 그러면 더 계산해서 쓸 수 있게 된다. 앉아서 작사를 하면 내가 말을 어떻게 할지 좀더 생각할 수 있기 때문에 머리를 훨씬 더 많이 쓰게 되는 것이다. 무슨 말인지 알지?[7]

프리스타일이든 아니든 대부분의 랩은 개인의 뛰어남을 기린다. 랩은 경쟁 정신을 상징하며 심지어 경쟁자가 시야에 있지 않을 때조차 그렇다. 랩 배틀을 이해하는 것

은 래퍼들이 왜 녹음 부스에서 혼자 랩을 할 때조차 종종 이름 없는 "구린 래퍼"를 욕하곤 하는지 그 이유를 아는 데 도움이 된다. 엘엘 쿨 제이가 다음과 같이 썼을 때 마음속에 구체적으로 누군가를 염두에 두었는지는 중요하지 않다. "엘엘 쿨 제이는 빡센 놈/누구든 상관없이 배틀을 붙지/내 재능에 모두가 패배/난 껍질을 부수고/이 비트를 씹어 먹지." 이 가사는 매우 공격적이고 스웨그가 넘친다. 여기서의 경쟁은 추상적이지만 동시에 진짜이기도 하다. 프리스타일로 하든 작사를 하든 랩은 '언어 대결의 정신'을 필요로 한다. 이것이야말로 랩에 동기를 부여하는 에너지며 랩을 유지하게 만드는 원동력이다.

랩은 일인칭으로 탄생했다. "나"에 집착하는 음악으로, 나르시시즘의 단계까지 가기도 한다. 래퍼들은 라임을 통해 과장이 심해지며 '불굴의 힘' 같은 이미지를 랩에 투영하기도 한다. 래퍼들은 랩을 통해 자축하기도 하고, 적을 디스하기도 하며, 어떤 때는 가능한 모든 방법으로 말도 안 되는 소리를 지껄이기도 한다. 그리고 이것들은 스웨거에 힘입는다. 스웨거, 또는 스웨그는 가사에 드러나는 자신감이다. 정확히 묘사하기가 조금 어렵긴 하지만 들으면 무엇인지 알 수 있는 것이기도 하다. 릴 웨인의 "Dr. Carter" 역시 마찬가지다.

And I don't rap fast, I rap slow

'Cause I mean every letter in the words in the sentence of my quotes.

Swagger just flow sweeter than honey oats.

That swagger, I got it, I wear it like a coat.

난 빠르게 랩 하지 않아, 느리게 하지

내 가사에는 음절 하나에도 의미가 있기 때문이지

스웨거는 꿀보다 달콤하게 흐르지

난 스웨거를 코트처럼 입고 다니지

마지막 줄을 통해 릴 웨인은 자신이 스웨거를 드러내고 있다는 사실을 확실히 보여준다. 스웨거는 아프리카계 미국인의 '설전signifying'이라는 언어적 관행에 그 기원이 있다. 몇 세기를 거쳐 흑인들의 표현 문화는 설전을 통해 발전해왔다. 설전은 반복과 차이, 능가하기와 잘난 척하기가 들어 있는 수사학적 관행이다. 헨리 루이스 게이츠 주니어Henry Louis Gates, Jr.는 그의 획기적인 연구 'The Signifying Monkey'에서 설전이란 "아프리카계 미국인이 자기들 말로 하는 담화에서 나타나는 수사학적 원칙"[8]이라고 하면서, 그 기원은 서아프리카까지 이어지는 노예 제도로 거슬러 올라간다고 말한다. 아프리카계 미국인 사이에서 설전이란 수년에 걸쳐 많은 형태로 표현되어 왔다. "요 마마 농담Yo Mama Joke" 놀이를 통해 많이 알려진 도즌스The dozens는 의례적 모욕을 주고받는 게임이다.

승자는 침착함을 잃지 않으면서 창의성을 발휘하는 자의 차지다. 설전의 또 다른 산물은 토스트toast다. 흑인들이 종종 이발소, 길거리, 교도소에서 재인용하는 길고 서사적인 시라고 할 수 있다. 토스트에는 길거리 협잡꾼과 무법자 영웅들의 업적이 자세하게 묘사된다. 현대의 많은 랩처럼 토스트는 가장 힘없는 이가 항상 최고의 자리에 서는 걸로 끝난다.

힙합이 탄생하기 10년 전, 지금과는 다른 형태의 "랩"이 큰 인기를 얻었다. 길 스콧 헤론Gil Scott Heron과 라스트 포에츠the Last Poets, 그리고 무하마드 알리Muhammad Ali와 H. 랩 브라운H. Rap Brown 등이 종종 랩의 시조로 언급된다. 실제로 이들은 랩의 형성에 많은 영향을 미쳤다. 특히 랩의 초기에는 직접적 영향을 준 인물들로 칭송할 만하다. H. 랩 브라운이 1960년대에 발표한 "Rap's Poem"을 보자.

I'm the bed tucker the cock plucker the motherfucker
The milkshaker the record breaker the population maker
The gun-slinger the baby bringer
The hum-dinger the pussy ringer
The man with the terrible middle finger.
The hard hitter the bullshitter the polynussy getter
The beast from the East the Judge the sludge
The women's pet the men's fret and the punks' pin-up boy.
They call me Rap the dicker the ass kicker

The cherry picker the city slicker the titty licker

난 침대 위에서 솜씨 좋은 난폭한 놈

기록을 깨고 인구 증가에 기여하는 놈

총을 쏘고 애를 불러오는 대단한 놈

위험한 가운뎃손가락으로 거기를 공략하는 놈

빡세고 더럽고 거대한 그걸 가진 놈

지저분한 동쪽에서 온 짐승 같은 놈

여자의 애완동물, 남자의 골칫거리, 머저리들의 훈남

문제아, 엉덩일 걷어차는 놈

브라운은 대상 대칭법figure kenning을 쓰고 있는데, 이는 수 세기 전 서사시 'Beowulf'에서 유행했던 것이다. 두 단어를 묶어서 시조명, 즉 그 자체를 설명하는 별칭을 만드는 것이다. 즈자Gza의 랩에서도 이 같은 기법을 발견할 수 있다. "I be the body-dropper, the heartbeat-stopper/child-educator plus head amputator." 하지만 랩 대칭법의 가장 좋은 예시는 아마도 스무스 다 허슬러Smoothe da Hustler와 트리가 다 갬블러Trigga tha Gambler가 1995년에 발표한 "Broken Language"일 것이다. 다음의 공격적인 가사를 보자.

(스무스) **The coke cooker, the hook up on your hooker hooker**
the thirty-five cents short on my two for five's overlooker
코카인 만드는 놈, 창녀와 어울리는 놈

감독관보다 35센트 부족한 놈

(트리가) The rap burner, the Ike the Tina Turner
ass whippin' learner, the hitman, the money earner
랩 죽이는 놈, 티나 터너 같은 놈
살인청부업자, 돈 버는 놈

(스무스) The –tologist without the derma
me and my little brother
얼치기 전문가 같은 놈
나와 내 동생

(트리가) The cock me back, bust me off nigga
The undercover
Glock to your head pursuer
날 다시 쫓아내
위장 비밀 요원
추적자의 머리를 날려

레드맨Redman과 메소드 맨Method Man이 이 노래를 2008년
에 리메이크했다는 사실은 이 노래의 가치를 나타낸다.
이런 식으로 스스로를 신격화하는 것은 으스댐의 흔한
수단이다. 한편 랩 브라운의 영향은 힙합의 첫 번째 상업
적 히트작인 "Rapper's Delight"에서 더욱 극명하다. 원
작에서 랩 브라운은 "난 마리화나를 피워대고 여자에게

사랑받는 놈/여자들은 나의 기쁨을 위해 서로 싸우지"
라고 한다. 몇 년 뒤 빅 뱅크 행크는 "Rapper's Delight"에
서 "난 괴짜에다 절름발이, 여자에게 사랑받는 놈/여자
들은 나의 기쁨을 위해 서로 싸우지"라고 랩을 한다.

　설전은 철 지난 것이 아니다. 설전은 여전히 랩에서
건재하다. 그러나 어떤 이들에게는 이 사실이 문제가 되
기도 한다. 2008년 여름, NBA 스타 샤킬 오닐이 랩 "프
리스타일"에서 전 팀 동료인 코비 브라이언트[Koby Bryant]
를 디스한 동영상이 가십 사이트 TMZ.com에 올라왔다.
덕분에 랩의 설전은 대중의 철저한 감시를 받아야 했다.
게다가 브라이언트의 LA 레이컨스가 NBA 결승에서 6게
임을 39점 차이로 패배한 지 일주일도 지나지 않았던 때
라 샤킬 오닐은 더 혹독한 비난을 받았다. 오닐과 브라이
언트의 상호 적대감은 사실 이들이 레이커스 팀 동료이
던 시절부터 이어져온 것이다. 샤킬 오닐은 6월 말 뉴욕
의 한 클럽에서 마이크를 잡고 그 적대감의 대부분을 랩
으로 만들었다. "Check it… You know how I be /Last
week Kobe couldn't so it without me(지난 주 코비는
나 없이 해내지 못했지)", 그는 이렇게 운을 떼고는, 자신
의 랩 실력이 (당연하게) 비기의 그것만큼 좋지 못하다는
것과 자기가 어떻게 디디의 옆집에 살게 됐는지(다시 말
해 디디가 어떻게 자신의 옆집에 살게 됐는지) 등 삼천포로
빠졌디기 코비 얘기로 되돌아온다. 그러고는 마지막 부

분에서 이런 식으로 독창적인 랩을 구사한다.

I'm a horse...... Kobe ratted me out
That's why I'm getting divorced.
He said Shaq gave a bitch a mil'
I don't do that, 'cause my name's Shaquille.
I love 'em, but don't leave 'em
I got a vasectomy, now I can't breed 'em
Kobe, how my ass taste?
Everybody: Kobe, how my ass taste?
Yeah, you couldn't do without me...

코비는 비열하게 꽁무니 뺐지
그게 내가 이혼한 이유야
코비는 내가 아내의 입을 막으려 돈을 썼다고 했지, 그건 사실이 아냐, 내
이름은 샤킬이거든
난 걔넬 사랑해, 걔넬 떠나지 않아
난 정관 수술받아서 이제 어쩔 수도 없어
코비, 내 엉덩이 맛 어때?
다 같이: 코비, 내 엉덩이 맛 어때?
그래, 넌 나 없인 우승 못 해…

넘어진 사람을 발로 차는 것과 같은 가사다. 샤킬 오
닐은 코비가 콜로라도에서 성폭행으로 구속되었을 때 경
찰과의 인터뷰에서 자신의 이름을 거론한 것에 앙갚음을
하기도 하고, 코비의 결승전 패배를 이용하기도 한다. 즉
샤킬 오닐의 라임은 랩 설전의 최고이자 최악의 예가 된

다. 캐릭터를 죽이기 위해 랩이 어떻게 효과적으로 쓰이는지를 명확히 보여준다는 점에서 최고고, 작사가로서의 역량 부족으로 인해 설전의 미묘함과 창의력을 온전히 살리지 못하고 있다는 점이 최악이다. 샤크의 랩은 수술용 나이프가 아니라 날이 무딘 도구다. 그것을 대차게 내리꽂은 시도만큼 적의 심장을 세게 찌르지 못하고 있다.

논란에 대한 질문을 받자 샤크는 랩에서 디스를 당해본 사람이 역으로 디스하는 데에는 설전에 기대는 것이 필요하다고 호소했다. 랩 배틀에서 발끈하면 곧 지는 것이라는 말이었다. ESPN의 스티븐 A. 스미스Stephen A. Smith와의 인터뷰에서 샤크는 이렇게 말했다. "나는 프리스타일을 한 것이다. 그게 다. 전부 재미로 한 거다. 어쨌든 진지한 건 없었다. 그게 래퍼들이 하는 것이다. 사람들이 원하면 프리스타일을 하는 것." "그게 래퍼들이 하는 것."이라는 설명은 분명 일반 사람들을 어리둥절하게 하는 것이었다. 랩 설전의 관행에 익숙하지 않은 대부분의 사람에게 샤크의 말은 납득할 수 없는 것이었다. NPR과 폭스 뉴스의 논평가 후안 윌리엄스Juan Williams는 이 사건에 대해 오닐이 정신과 치료를 받아야 한다고 매우 진지하게 주장하기도 했다. 랩이 등장한 후 몇십 년이 지났지만 아직도 많은 사람이 랩의 설전에 대해 이해하기 어려워한다.

디스 행위는 모욕만큼 위트도 최대한 이용한다. 파사이

드^{Pharcyde}가 1992년에 "Ya Mama"를 녹음했을 때 이들은 가사에서 장난스러운 허세와 창의성을 이용해 랩을 했다.

Ya mom is so fat (How fat is she?)
Ya mama is so big and fat that she can get busy
With twenty-two burritos, when times are rough
I seen her in the back of Taco Bell in handcuffs.
네 엄마는 너무 뚱뚱해 (얼마나 뚱뚱한데?)
네 엄마는 너무 크고 뚱뚱해서 샌드위치를 22개나 먹지
난 타코 벨에서 수갑 찬 네 엄마를 봤어

노래를 틀면 앞 구절과 뒷 구절이 서로 대응하는 것이 들리면서 감탄하고 웃게 된다. 이와 같은 정신은 시카고 출신 그룹 호스트스타일즈^{Hoststylz}의 2008년 작 "Lookin Boy"에도 살아 있다. 영 족^{Yung Joc}이 노래를 소개하는 가사로 랩을 시작한 후("We gonna have a roastin' session") 래퍼들이 돌아가면서 디스 랩을 한다. 그러나 이 노래는 특정인을 대상으로 하지 않는다. 대신 할 수 있는 가장 거칠고 위트 있는 비난을 상상하는 순수한 재미를 위한 것이다. 레이디오 지^{Raydio G}는 다음과 같은 가사로 노래의 운을 뗀다.

Weak lookin' boy, you slow lookin' boy,
Dirty white sock on your toe lookin' boy,

You rat lookin' boy,

"Will you marry me?" Splat! lookin' boy,

Whoopi Goldberg black lip lookin' boy,

midnight Train Gladys Knight lookin' boy,

You poor lookin' boy, Don Imus ol' nappy headed ho lookin' boy

약골 같은 놈, 느려터진 놈

지저분한 흰색 양말을 신은 놈

쥐새끼 같은 놈

청혼했다 매번 거절당하는 놈

우피 골드버그의 검정 입술 같은 놈

글래이디스 나이트 노래 같은 놈

없어 보이는 놈, 돈 이무스가 말한 새대가리 같은 놈

이 노래는 고정관념을 영리하게 활용해 재미를 준다. 또 사운드 효과와 특이한 레퍼런스, 직설적 모욕을 결합함으로써 랩 설전에서 디스가 지닌 의미와 범위를 전형적으로 보여준다.

디스가 타인에 대한 것이라면 브라가도시오[braggadocio]는 래퍼가 다른 이들보다 자신을 높이는 구술 표현이다. 디스와 마찬가지로 브라가도시오도 직설적인 것(DJ 칼리드[DJ Kahled]가 자신의 거의 모든 노래에서 "We the best!"라고 소리치는 것)에서부터 더 기발한 것(로스[Los]가 릴 웨인의 "A Milli" 비트 위에서 "I'm so out of this world I make telescopes squint"라고 한 것)이 있다.

브라가도시오는 랩에서 흔히 가장 잘못 이해되는 요

소다. 겉으로 보기에는 매우 직설적으로 보이기 때문이다. 음악을 잘 듣지 않는 사람이나 음악을 가볍게만 듣는 사람에게 랩을 들려줘 보자. 당신이 가장 먼저 듣는 말은 이런 것이다. "왜 이렇게 잘난 척을 하지?" 심지어 힙합을 잘 알고 있다고 생각하는 사람들도 브라가도시오와 마주하면 랩을 오해하기도 한다. 나는 이것을 2007년에 빌 마허Bill Maher의 HBO 쇼 'Real Time' 녹화에 참여했다가 겪은 적이 있다. 그날의 방송 게스트 중에는 람 이매뉴얼Rahm Emanuel이 있었다(그는 일리노이 주의 민주당 의원이었고 오바마 대통령의 비서실장이었으며 2016년 현재는 시카고의 시장이다). 또 저널리스트 피트 하밀Pete Hamill, 조지타운 대학 교수 마이클 에릭 다이슨Michael Eric Dyson도 게스트로 참여했다. 빌 마허는 이들을 대상으로 평상시처럼 그 주의 뉴스와 관련해 진행하다가 갑자기 거센 비난을 하기 시작했다. 그가 공격한 대상은 힙합이었다.

빌 마허는 허울뿐인 랩 비평가가 아니다. 그는 랩을 포함하여 종종 많은 사회적, 문화적 주제에 대해 진보적인 입장을 취하곤 한다. 빌 마허가 랩에 대해 문제 삼는 것은 랩의 브라가도시오였다. "나는 힙합의 팬이지만 다행히 자녀가 없다." 그는 이렇게 말한다. "만약 나에게 아이가 있었다면 내 아이들에게 'I'm a P-I-M-P'를 듣게할 거냐고? 아니. 그러지 않을 거다. 랩의 대부분은 자뻑과 으스댐이다. 미안하지만 겸손이야말로 미덕이다."

대부분의 랩에서 겸손함은 결코 미덕이 아니다. 그렇다면 누군가의 위대함을 극찬하는 일이 어떻게 랩에서 중요한 역할을 맡게 된 걸까? 왜 브라가도시오가 이 예술 형태에 그렇게 중요한 것일까? 그에 대한 답은 그 답이 불충분한 만큼이나 분명하다. 일부는 배틀로 탄생했고, 또 다른 일부는 개인의 천재성을 보여주려는 흑인들의 구두 관행에서 비롯되었기 때문이며, 일부는 랩의 초기 창시자와 소비자인 젊은이들의 관심과 태도로 인한 것이기도 하고, 일부는 자신을 거부하는 이들을 갈아치우려는 어떤 권력의 형태를 찾는 흑인 젊은이들이 나타나면서 생긴 것이다.

　　힙합 역사가 윌리엄 젤라니 콥[William Jelani Cobb]은 이런 주장을 한다. "힙합에는, 그리고 미국 흑인의 부서진 역사 내면에서는 리스펙트[respect]가 언쟁의 궁극적 매개체다. 래퍼들은 랩 배틀로 일종의 도박적 모험을 감수한다. 물론 랩 배틀은 패배의 위험을 동반한다. 그러나 승리한다면 리스펙트를 얻게 된다. 이것은 래퍼가 얻을 수 있는 가장 가치 있는 것이다."[9] 콥이 다른 곳에서 칭한 용어인 "흑인 남성의 무기력함이라는 흉터 조직"은 빌 마허가 말한 "자뻑과 으스댐"의 실체를 밝히는 실마리가 될 수도 있다. 방어적이고 기운을 돋우는 이 제스처의 실체 말이다. 그러나 래퍼들이 브라가도시오를 부리는 이유에 대한 답을 찾는 것 외에 그들이 이렇게 브라가도시오를

부리는지 이해하는 것도 똑같이 중요하다. 래퍼들의 브라가도시오가 많은 사람이 예상하는 것처럼 직설적이기만 한 것은 아니다.

랩은 젊은이들이 만든 음악의 형태이며 대개 젊은이들이 소비한다. 랩은 젊은이들이 일반적으로 생각하는 것들인 섹스, 차, 돈 등에 대한 음악이며 무엇보다 사회에 마련된 젊은이들만의 자리에 대한 음악이다. 하지만 랩은 이것만을 대상으로 하는 건 아니다. 초기부터 랩이 다른 과장법 형태와 달랐던 이유는 단순히 남성들의 것인 부, 물리적 힘, 성적 기량 등을 찬양하는 대신 시, 웅변, 예술적 기교 역시 칭송했기 때문이다. 지적이고 예술적 행위를 뽐내는 젊은 남자들이 있었다. 젊은 시절의 엘엘 쿨 제이가 발표한 "I'm Bad"에는 랩 설전의 정수가 담겨 있다.

Never retire or put my mic on the shelf
The baddest rapper in the history of rap itself
Not bitter or mad, just provin' I'm bad
You want a hit, give me a hour plus a pen and a pad.
은퇴는 없어, 그럴 바에 마이크를 버리지
랩 역사상 가장 멋있는 놈
그저 나의 멋을 증명할 뿐
히트곡을 원해? 펜과 노트, 그리고 한 시간만 줘

여기서 주목할 부분은 "hour plus a pen and a pad" 라는 구절이다. 이 구절은 힙합 안에서 래퍼의 예술적 재능이 돈, 권력만큼이나 중요한 것임을 알려준다.

랩의 브라가도시오를 이해하기 위해서는 갱스터 랩을 살펴봐야 한다. 1980년대 말 갱스터 랩이 N.W.A.니 아이스-티 같은 웨스트코스트 아티스트들에 의해 대중의 주목을 받게 되었을 때, 장르를 개척했다고 여겨진 사람은 이스트코스트 래퍼인 스쿨리 디Schoolly D였다. 스쿨리 디는 자신의 고향인 필라델피아의 길거리 도시 범죄를 노래의 소재로 삼았다. 랩에서 욕설이 흔한 것이 되기 훨씬 전에 스쿨리 디는 자신의 앨범에서 욕설을 일상적으로 했다. 뿐만 아니라 그가 선택한 주제는 동시대 아티스트들과 그를 차별화했다. 런-디엠시가 "My Adidas"에 대해 랩을 할 때 스쿨리 디는 포주, 매춘부, 마약상에 대한 랩을 했다. 그러나 스쿨리 디가 랩 가사에서 범죄자의 삶을 찬양한 최초의 인물이라는 얘기는 아니다. 이미 흑인들의 구술 전통에서는 포주나 마약상 같은 불법적 캐릭터를 일상적으로 드높여왔기 때문이다. 살인과 폭력은 자주 등장하는 주제였다.

스쿨리 디는 흑인 구술 전통에서 유명한 작품 "The Signifying Monkey"를 자신만의 버전으로 녹음해 선대를 향한 경의를 표하기도 했다. "The Signifying Rapper"라는 제목의 이 노래는 그의 1988년 앨범

《Smoke Some Kill》에 처음 등장했으며, 아벨 페라라Abel Ferrara 감독이 자신의 영화 'Bad Lieutenant'의 클라이막스 장면에 삽입해 더 널리 알려지기도 했다. 윌리엄 에릭 퍼킨스William Eric Perkins는 이 노래에 대해 이렇게 말한다. "signifying Rapper"는……명작이다. 소름끼치는 폭력, 동성애 혐오, 성 도착 등으로 가득한 게토의 우화 같은 것이었다. 스쿨리 디는 도시 내부의 부정적인 면모를 가사로 표현하는 데에 천재적이었다. 곧 많은 래퍼가 그를 따라 하기 시작했다."[10]

랩은 브라가도시오를 부리는 페르소나, 즉 초인적인 능력과 욕구를 가진 불법적 영웅 캐릭터의 구축에 따라 좌우되는 경우가 많다. 노토리어스 비아이지는 크리스토퍼 월러스Christopher Wallace가 아니고 투팍은 투팍 샤커Tupac Shakur가 아니다. 래퍼들의 랩네임은 자연인으로서의 자신과 다른 대체적 자아를 통해 훨씬 더 크고 대담한 목소리를 표현하게 해준다. 이것은 당연히 모든 장르의 아티스트에게 해당되는 이야기다. 그러나 랩의 경우, 그 양상은 훨씬 두드러진다고 할 수 있다.

평론가 켈레파 산Kelefa Sanneh은 래퍼들이 "사람들이 실제로 하는 것보다 섹스를 더 많이 하고, 실제 벌어지는 것보다 폭력을 더 많이 쓰고, 마약을 더 파는 대형 영웅"[11]을 창조한다고 말한다. 엘엘 쿨 제이는 사랑꾼이요, 척 디는 또 다른 맬컴 엑스이며, 케이알에스-원은 선생

이고, 투팍은 갱스터 시인, 비기는 매력 있는 갱스터라는 것이다. 그러나 넬슨 조지는 "래퍼들이 자신의 페르소나에 의해 파괴될 수도 있다"[12]고 말한다. 역사가 로빈 D. G. 켈리Robin D. G. Kelley 역시 같은 점을 꼬집는다.

> 범죄 행위를 부풀리거나 새로 만들어내 자랑하는 랩 가사들은 설전 관행의 일부로 여겨져야 한다. 오래 전부터 존재해온 이 남성우월적인 서사는 누가 '가장 나쁜 놈'인가에 관해 말로 벌이는 결투일 수밖에 없다. 그들의 가사에 드러나는 폭력이나 공격성 자체보다는, 이러한 서사가 언어의 유희적 전통을 잇고 있다는 점을 주목해야 한다.[13]

켈리의 마지막 말이 중요하다. 우리는 헤비메탈은 관용을 안고 받아들이면서 랩을 들을 때에는 놀라울 만큼 상상력을 발휘하지 않는다. "언어의 유희적 전통"은 노터리어스 비아이지 같은 아티스트가 명확하게 보여준다. 비아이지의 자기 비하적 위트는 그가 타인에게 퍼붓는 맹비난만큼이나 날카롭다. 또 50센트는 자신의 음악에서 갱스터의 미학과 허식을 드러낸다. 방탄조끼, 반자동 권총, 입과 목 주변에 두르는 반다나 등등이 가사에 담긴다. 그리고 그의 음악은 실제로 그가 완벽하게 화려한 삶을 사는 것처럼 보이게 한다. 엄청난 부, VIP 대접, 할리우드 스타와의 시상식 데이트 등 말이디. 물론 50센드는

한때 실제 마약상이었다. 그러나 그의 노래에 나오는 모든 것이 실제로 그가 현실에서 행했던 것은 아니다.

랩의 주제는 때로 '랩을 하는 것' 자체가 되기도 한다. 라임을 구사하는 행위 자체가 라임의 대상이 되면 래퍼들은 자신의 창작 과정 자체에 주목하게 된다. 나스가 자신을 "시인, 설교자, 언어의 포주"라고 설명하는 것이 대표적이다. 이러한 예술적 자각은 래퍼들이 랩의 시적 정체성을 (겉으로는) 거부하는 또 다른 전통과 대비된다. 예를 들어 클립스의 멤버 맬리스^{Malice}는 "나는 래퍼가 아니다"라고 우긴 적이 있다. 제이-지는 "나는 비즈니스맨이 아냐/나는 비즈니스 자체지"라는 가사로 자신의 사업가적 면모를 강조하기도 했다. 하지만 기본적으로 모든 래퍼는 시인이다. 그들이 좋은 시인인지, 나쁜 시인인지가 유일한 문제다.

래퍼들이 자신의 기교와 관련해 흥미 없는 척을 하거나 무관심을 드러내는 것이 유행했던 적이 있다. 제이-지가 자기는 가사를 쓴 적이 한 번도 없었으며, 15분 만에 벌스 하나를 완성할 수 있을뿐더러, 녹음은 원 테이크에 끝낸다고 잘난 척한 것은 유명하다. 그러자 다른 래퍼들도 이렇게 하거나, 적어도 똑같은 얘기를 하는 게 유행이 됐다. 그렇다면 자신의 예술적 기교를 깎아내려서 래퍼들이 얻는 것은 무엇일까? 아마도 래퍼들은 자신의 랩을 쉽게 쓴 것처럼 보이는 데에 관심이 있는 것 같다. 비

보이들이 복잡한 동작을 이것저것 하면서도 무관심한 척 쿨하게 넘겨버리는 것처럼 래퍼들은 종종 "이건 껌이야"라며 잘난 척을 한다. 힙합 문화는 종종 '쉽게 했다'는 것을 찬양하는 경향이 있다.

랩이 전 세계적 산업이 됨에 따라 랩의 예술성은 또 다른 국면을 맞이했다. 래퍼가 오로지 열정만으로 음악을 만들었던 것으로 종종 기억되는 힙합의 황금기를 기억하는 팬이라면, 이제 랩이 돈이 되거나 돈이 될 가능성에 따라 움직일 수도 있다는 사실을 깨달아야 한다. 이미 우리는 『포브스』와의 인터뷰에서 50센트가 자신에게 랩은 '사업적 결정'이라고 시인하는 광경을 지켜봤다. 이것은 랩의 시학에 관심 있는 사람들에게 중요한 질문을 던진다. 랩은 좋은 사업이면서 동시에 좋은 시가 될 수 있는가? 랩 장사꾼이 시장 상황을 감안해 반드시 해야 되는 계산속에도 시를 향한 워즈워스Wordsworth의 순정은 들어 있는 것인가?

일부 평론가들은 랩의 예술성이 랩의 수익성에 반비례한다고 주장한다. 그러나 이 주장은 너무 단정적이다. 랩 듀오 데드 프레즈Dead Prez의 스틱맨Stic.man은 "상업적 성공과 예술적 진실성은 상호 배타적이지 않다"[14]고 기고했다. "돈 못 버는 아티스트가 무조건 랩을 더 잘하는 것도 아니고, 100만장을 판 아티스트라고 해서 힙합에 대한 이해가 무조건 떨어지는 것도 아니다. 예술적 신뢰

성과 상업적 성공은 양립 가능하며 또 양립해야 함을 반드시 이해해야 한다." 그러나 랩에 침투한 상업주의가 랩의 시학을 없애지는 않았더라도, 적어도 바꿔놓은 것은 확실하다.

힙합은 전통적으로 늘 마초적인 에너지로부터 유래되어 왔다. 사울 윌리엄스^{Saul Williams}는 시인과 래퍼의 근본적인 차이를 표현의 다양성에서 찾았다. 래퍼는 늘 '장악해야 하는' 존재인 반면 시인은 '자기 성찰적'이어도 되며, '의문을 제기'해도 된다는 것이다. 그는 2004년 살롱닷컴(Salon.com)에서 이렇게 말했다. "시인은 다양성을 지녀도 된다. 반면 래퍼들에게 다양성이란 곧 나약함이다. 그래서 랩은 점차 비현실적으로 변하게 된다. 다양성을 거부하고 더 강경해질수록 부드러운 면모는 보여주지 못하게 되니까."[15]

힙합의 이런 면모는 힙합이 정말로 인간 감정의 온전하고 복잡한 다양성을 표현할 수 있는 음악인지 의문을 제기하게 만든다. 랩을 듣는 관객은 가끔 모순된 충동에 의해 움직인다. 랩은 현실 속 우리와의 확실한 차이를 통해 우리를 사로잡는다. 사람들은 단지 자신을 복제한 음악을 듣고 싶어하는 것은 아니다. 적어도 우리는 우리 앞에 있는 아티스트가 깨어 있고, 독창적이고, 어떻게든 완벽에 좀더 가깝다고 믿는다. 랩은 종종 이런 현실 도피를 조장한다. 그러나 래퍼가 현실과의 거리를 '조절'하는 것

을 넘어 현실과 '괴리'될 때 그들의 존재감은 약해질 것이다. 그동안 랩은 관객이 '우상을 필요로 하는 것'과 '우상과의 커넥션을 욕망하는 것' 사이의 균형을 꽤 잘 맞춰왔다. 랩의 다음 과제는 랩이 '사춘기 반항아의 사운드트랙'이나 '순간을 즐기고 휘발되는 음악' 이상의 존재가 되는 것이다.

살아남은 랩과 사라져버린 랩의 차이는 기교만은 아니다. 표현력 역시 척도가 된다. 투팍과 비기의 가사에는 휴머니즘이 있었다. 나 역시 오류를 범할 수도 있다는 그들의 생각이 관객의 마음을 움직였다. 투팍의 브라가도시오는 자신도 언젠가 죽을 수 있다는 것, 사회적이고 성적인 이슈, 자신의 가족사 등에 대한 자기성찰과 좋은 균형을 이루었다. 반면 비기의 페르소나는 무척 과장된 나머지 코미디의 향기도 느껴진다. 그리고 그의 이런 면모는 자살과 헌신을 다룬 그의 또 다른 비극적 페르소나와 극명하게 대조된다. 이렇듯 투팍과 비기는 다양한 모습을 드러냈다.

랩은 힙합 문화 외부에서도, 예상 밖의 사람들에 의해 활용되고 있다. 2006년 초 새터데이 나이트 라이브Saturday Night Live는 "Lazy Sunday"라는 코너를 통해 크리스 파넬Chris Parnell과 앤디 샘버그Andy Samberg의 올드스쿨 랩 패러디를 내보냈다. 이 동영상은 종종 "나니아 연대기 랩"이라고 불리며 웹에서 빠르게 유행을 탔고 유튜브

에서 붙박이 코너가 되어 수많은 모방자를 양산했다. 이 코너가 엄청난 인기를 얻은 것은 단지 파넬과 샘버그가 백인이기 때문은 아니다. 랩 초창기부터 백인 래퍼는 늘 있어왔고, 에미넴은 가장 성공하고 존경받는 래퍼 중 하나다. 또 그들이 랩 패러디를 성공적으로 해낸 것도 이유의 전부는 아니다. 팝 패러디의 제왕 위어드 알 얀코빅Weird Al Yankovic 역시 카밀리어네어Chamillionaire의 "Ridin Dirty"를 "White and Nerdy"라고 부르는 등 성공적인 패러디를 해왔다. "Lazy Sunday"가 수많은 랩 패러디 중 두드러지는 점이 있다면, 파넬과 샘버그의 랩 플로가 (뻔뻔한 올드스쿨 스타일일지라도) 꽤 훌륭했다는 점이다. 그들의 라임은 결코 억지로 만들어낸 것이 아니었다. 심지어 다음절 라임을 칠 때도 말이다.

"Lazy Sunday"나 제이미 케네디Jamie Kennedy의 "Rollin' with Saget" 같은 랩 패러디가 사람들에게 통하는 이유는 이들이 '랩은 항상 엄청나게 진지하다는 가정' 하에 공연을 하며, 래퍼들이 웃을 때조차 웃지 않기 때문이다. 백인 래퍼들의 'whiteness(라고 쓰고 위험하지 않음, 유함, 진부함이라고 읽음)'와 랩의 'blackness(라고 쓰고 위험함, 딱딱함, 멋짐이라고 읽음)' 사이의 아이러니한 간극에서 유머가 나온다. 여기에 내재되어 있는 것은 당연히 인종간의 고정관념이라는 오래된 이슈다.

랩은 흔히 공격적이라고 여겨진다. 이런 가정을 따르

면 랩은 젊은 흑인 남성이 총, 마약, 폭력에 대해 이야기하는 음악이다. 때문에 언뜻 보면 코미디는 랩에 끼어들 여지가 거의 없어 보인다. 그러나 랩은 코미디의 순간도 포함하고 있다. 플레이버 플래브Flavor Flav와 올 더티 바스타드를 위시한 광대들, 투 숏Too Short과 스눕 독의 냉소적인 위트 등이 그것이다. 랩의 진정한 창의성은 두려움과 웃음, 그 사이에 있다. "쪼갤 순 있지, 근데 웃겨서 그런 것 같냐?" 프로디지Prodigy는 이렇게 랩한 적이 있는데, 말하자면 '정말로 웃겨서 웃는 건 아니라는' 말이다. 또 노터리어스 비아이지의 위트 있는 구절이나 레드맨과 메소드 맨의 마리화나에 취한 덤앤더머 모드에서조차 랩은 폭력의 조짐을 간직하고 있는 경우가 많다. 아이스-티 역시 이렇게 말했다. "어이, 랩은 진짜 웃기다니까.[16] 하지만 그게 웃기다는 걸 깨닫지 못하면 넌 두려움을 느끼게 될 거야."

랩은 앞으로 몇 년 간 더 급진적인 변화를 겪을 소지가 많다. 랩의 가장 큰 과제는 인간의 약점은 물론 강점 안에서 경험의 복잡함을 다룰 다양한 표현을 발견하는 일이다. 그러나 랩의 시적 속성은 랩이 보존해야 할 문화적 유산임을 깨닫게 해준다. 클러버들의 세상이 가고, 모든 스타일과 비디오가 잊혀져도, 래퍼들의 가사는 남을 것이기 때문이다. "세월이 흘러도 변치 않는 음악……"[17] 제이-지는 2006년 XXL과의 인터뷰에서 혼잣말을 했다. "현

재의 힙합에는 버려질 음악이 많다. 예술적인 명작을 내지 않으면 이 장르는 더욱더 나빠질 것이다." 위대함을 추구하는, 예술적으로 다듬어진 앨범이 필요하다는 이야기다. 닥터 드레의 《The Chronic》이나 제이-지의 《The Blueprint》 같은 앨범 말이다.

힙합은 태어나자마자 사망 선고를 받은 음악이며, 종말을 맞았다는 보고가 해마다 다시 발표되는 음악 장르이다. 제이-지가 인정했듯, 많은 랩 음악은 현재 일회용이다. 래퍼들이 스튜디오에서 15분 내에 즉석 가사를 쓰는 상황에서 가치 있는 것이 나올 확률은 크지 않다. 모스 데프는 기술적인 타협을 하지 않고 상업적 성공을 거둔 래퍼다. 그는 다음과 같이 말하고 있다.

> 나는 내 안에 있는 것들로 음악을 만들었다. 나의 음악이 영원하길 바란다. 지미 헨드릭스, 마일스 데이비스, 커티스 메이필드의 음악처럼.[18]

랩은 이미 지미 헨드릭스Jimi Hendrix, 마일스 데이비스Miles Davis, 커티스 메이필드Curtis Mayfield 같은 거장들과 나란히 미국의 가요집에 속하게 되었다. 하지만 록, 재즈, 솔과 달리 랩은 위대한 예술로서 인정받기까지 오랜 시간이 걸렸다. 그리고 그 인정은 변화의 시작이었다. 오늘날의 랩은 서구의 시는 물론 아프리카계 미국인의 구두

표현법에 기원을 둔다. 사우스 브롱크스에서 랩이 탄생한지 30여 년이 지난 지금, 우리는 랩의 현재 모습뿐 아니라 랩의 역사에 대해서도 이야기할 수 있게 되었다. 랩은 언어의 역사에서 중요한 사건인 동시에 우리의 삶을 재창조하고 발전시킨다. 심지어 랩에 귀 기울이지 않는 사람에게도.

모든 랩이 동등하게 만들어지는 것은 아니다. 모든 가사가 정밀한 분석대로 이루어져 있는 것도 아니다. 많은 랩 가사는 어떤 시들과 마찬가지로 부족한 만듦새를 지니고 있다. 이런 랩 가사로 설령 좋은 음악을 완성한다 하더라도 시로서는 끔찍하다. 물론 음악을 들을 때 정교한 라임이 항상 필요한 것은 아니다. T. S. 엘리엇의 말을 다른 말로 하면 "진부하기 짝이 없는 가사도 적절한 음악으로 만들어지면 그럴 듯하게 보일 수 있다"는 뜻이 된다. 위대한 팝 뮤직이 위대한 시였던 적은 거의 없었다. 가사가 지면에 갇히면 늘 깊이가 얕아 보이기 마련이었다.

　한편 랩 가사는 실로 엄청난 양이 지면에 머물러 있다. 힙합을 비판하는 자들을 거슬리게 만드는 똑같은 음악적 특징들(비트의 예측 가능성, 음악의 반복적 속성, 멜로디 다양성의 제약)은 아이러니하게도 시의 맥락으로 보면 이상적 조건이 된다. 결핍과 반복은 말을 중요하고 돋보

이게 하기 때문이다. 실제로 비트의 규칙성은 래퍼들이 다양한 플로, 다양한 분위기를 만들어낼 수 있는 기반을 마련해준다. 시가 본질적으로 말의 정확한 선택과 배열에 관한 것이라고 가정할 경우, 힙합은 오늘날의 음악 중 시의 가치를 추구할 최적격자라고 할 수도 있다.

그러나 오늘날 가장 각광받는 힙합 음악은 힙합의 시학에 관심 있는 자들에게 정작 보여줄 게 없는 경우가 많다. 아이스-티는 힙합 초짜였던 솔자 보이를 가리켜 이십대 래퍼가 랩이 사용해야 할 재료나 규칙을 거부한 채 '쓰레기' 랩을 만들면서 '혼자 힙합을 망치는 래퍼'라고 비난한 바 있다. 예상대로 솔자 보이는 아이스-티의 나이를 언급하며 무슨 상관이냐고 대응했다. 그러나 솔자 보이는 또 다른 흐름을 만들어내기도 했다. "힙합의 전통적인 방식이 맘에 안 든다면 네가 한 번 바꿔 봐." 크렁크 음악, 스냅 뮤직, 클럽 랩이라는 다른 형태의 문화를 만든 솔자 보이와 대부분의 남부 아티스트는 어찌되었든 또 다른 흐름을 만들어냈다. 아무도 솔자 보이의 "Crank That"을 힙합 시학의 정수라고 생각하지 않았다. 이 곡은 베이스로 무장한 심플한 멜로디로 이루어져 있고 심지어 가사는 더욱 단순하다. 이게 전 세계적 히트를 치고 미국 캘리포니아 오클랜드Oakland에 사는 이들부터 뉴질랜드 오클랜드Auckland에 사는 이들까지 "슈퍼맨!"을 외치게 만든 것이다. "Crank That"는 새로운 댄

스 열풍을 널리 퍼뜨렸고, 곡의 특이한 용어 사용에 대한 많은 토론을 양산했다. 가사에서 가장 두드러지는 것은 솔자 보이가 그것을 전달하는 에너지와 그의 남부 속어라는 보컬상의 특징이다. 그러나 이 노래에 시적 독창성이 없다는 점은 결점이기보다는 일부러 계획된 것처럼 보였다. 똑똑한 워드플레이와 복잡한 플로가 사용됐다면 오히려 노래가 살지 않았을 수도 있다. 이 곡이 히트를 친 정확한 이유는 솔자 보이가 이 곡을 그냥 있는 그대로 만들었을 뿐 대단한 무엇을 시도하려고 하지 않았기 때문이다.

'시적으로 정교하게 만들어진 라임이 주는 즐거움'이 '문학성이 떨어지는 상업적 성공이 주는 즐거움'보다 꼭 클 필요는 없다. 인기 있는 비트와 달리 뛰어난 시적 가사는 쉽사리 뚜렷하게 드러나지 않는다. 앞 장에서 살펴보았듯, 랩의 시학은 의미를 만드는 과정에 우리를 참여하게 만든다. (기본적으로는 형상화를 통해서, 나아가서는 스토리텔링을 통해서) 우리의 상상력을 요청하고, (목소리 차원에서 음색 변화와 감정적 호소를 통해서) 우리의 예민한 감수성을 자극한다. 이 복잡한 시적 과정은 수 초 만에 벌어지며, 종종 그것을 알아차릴 새도 없이 벌어진다. 힙합을 사랑하는 사람들은 대개 자신도 잘 못 느끼는 사이에 이 미묘한 차이를 알고 있는 힙합 시학의 수강생이 된다.

무엇이 훌륭한 랩 가사를 만드는지 힙합 팬들이 이미

알고 있다고 해도, 우리는 서로 이야기할 수 있는 공통의 언어를 계속 만들어 가는 중이다. 랩은 예술의 한 형태로서 정반대의 특성을 동시에 가지고 있다. 예측 가능성과 즉흥성, 반복과 변경, 순서와 혼돈 말이다. 이 창조적인 긴장감이 때로 랩을 정의하기도 한다. 랩을 예술로서 더 널리 이야기할 수 있기 위해 나는 '힙합 시학의 십계명'을 지금부터 제시하고자 한다. 이것이 힙합의 복잡한 시학에 관한 논의를 계속할 수 있게 해줄 거라는 희망으로 글을 마치고자 한다.

1. 랩은 단조로움이 아니라, 리듬을 먹고 자란다.

리듬은 랩은 물론 비트에서도, 라임에서도 기초가 된다. 래퍼의 플로, 특이한 보컬 억양은 비트와 서로 관계 맺는다. 래퍼들은 랩을 박자보다 약간 빠르게도, 느리게도 할 수 있으며 비트를 타고 싶은 곳에서 탈 수 있다. 하지만 래퍼들은 퍼포먼스 전체가 혼돈과 부조화에 빠지지 않도록 반드시 리듬을 신경 써야 한다.

그렇다. 랩은 반복이다. 비트는 보통 4/4 박자이며, 샘플은 대개 짧고 반복되는 리프로 구성된다. 그러나 이미 만들어진 리듬 패턴을 변주하는 것 역시 중요하다. 예를 들어 투팍은 자신만의 리듬감각을 가지고 있으면서도 그 패턴으로부터 예기치 않은 변형을 꾀해 듣는 이들을 놀라게 할 줄 알았다. 투팍이 위대한 래퍼인 이유 중 하

나는 바로 이 때문이다.

2. 라임은 랩의 존재 이유다.

라임은 당연히 랩의 필수요소다. 래퍼는 자신만의 라임으로 관객을 만족시켜야 한다. 라임의 방식은 점점 확장되어 왔다. 대부분의 올드스쿨 랩에서 라임은 가사의 끝 부분에 위치했지만 요즘은 라임이 가사의 중간에 오거나 위치에 상관없이 계속 반복되는 것을 들을 수 있다. 또 라임의 정의 역시 과거의 좁고 정확한 라임에서 벗어나 훨씬 더 유연한 형태로 확대되어 좀 더 다양한 표현을 가능케 하고 있다.

3. 래퍼는 새로운 것을 예전의 방식으로 말하고, 오래된 것을 새로운 방식으로 말한다.

래퍼들은 직유법이나 은유법만 쓰지 않는다. 돋보이기 위해서는 신선한 재주를 선보이는 게 필수다. 래퍼는 새로운 것을 예전의 방식으로 말하고, 오래된 것을 새로운 방식으로 말한다. 제이-지가 이미 이야기한 바 있는 "돈, 현금, 매춘부Money, Cash, Hoes"에 대해 말하고 싶은 래퍼는 반드시 이 오래된 주제를 새롭게 이야기할 방법을 찾아야 한다.

4. 랩은 명확성이 중요하다.

이것은 다른 팝 가사보다 랩 가사가 더 시와 가까운 이유다. 예를 들어 믹 재거는 "Rough Justice"에서 의도적으로 불분명하게 발음하는 자신의 방식을 고수한다. 그러나 에미넴은 "Stan"에서 모든 단어를 분명하게 각각 따로 발음한다. 명확성은 랩이 자주 검열 대상이 되는 이유가 되기도 한다. 랩은 음악 뒤에 숨지 않는다. 랩은 언제나 매우 명확하게 표현된다.

5. 언어적 재능은 래퍼의 기교를 가늠하는 가장 좋은 척도다.

워드플레이는 래퍼의 스킬을 가늠하는 가장 확실한 방법이다. 기교의 가장 좋은 척도는 준언어적인 것일 수 있고 음절과 사운드의 교묘한 처리일 수도 있다. 라킴은 이렇게 말했다. "남들이 내 랩을 읽었으면 좋겠다. 그러기 위해선 많은 말, 많은 음절, 다양한 말의 형태를 갖춰야 한다." 이를 위해서는 기발한 시 작법이 필요하지만 호흡 조절이나 조음과 같은 물리적 요건을 통달하는 것 역시 필요하다.

6. 랩에서 목소리는 중요하다.

목소리는 래퍼의 악기다. 모든 악기가 동등하게 만들어져 있는 건 아니다. 랩은 척 디, 투팍, 비기, 큐팁, 로린 힐이라는 훌륭한 목소리를 가지고 있다. 물론 이상하거

나 특별하지 않은 목소리도 있다. 하지만 목소리는 음색의 질과 관계없이 중요하다. 케이알에스-원은 이렇게 설명했다. "래퍼들은 자신의 목소리가 랩 음악의 정수라는 사실을 항상 기억해야 한다. 그리고 그것이야말로 래퍼에게 생명을 부여한다는 사실을 알아야 한다." 역대 가장 위대한 래퍼들 목록에 꾸준히 이름을 올리는 래퍼들은 대개 어마어마한 악기를 타고난다. 좋은 목소리가 성공을 보장하는 건 아니지만 그만큼 랩에서 목소리는 중요하다.

7. 주제의 전개는 랩 가사 내용을 다듬는 데 필수적이다.

비연속적인 대구를 늘어놓는 래퍼는 보통 특정한 하나의 주제나 아이디어에 대해 다양한 전개를 할 줄 아는 래퍼에 비해 실력 없는 것으로 취급받는다. 그중에서 서사의 형태, 즉 랩 스토리텔링의 형태는 가장 발전한 형태다. 주제의 전개는 16마디짜리 가사 스킬을 선보이느냐, 아니면 상대방의 약점을 드러나게 하느냐가 될 수도 있다. 또한 추상적 개념을 일련의 이미지들과 비유적 구성들로 굴절시키는 경우가 될 수도 있다. 듣는 이들은 랩가사에서 구체성과 통일성을 동시에 요구한다.

8. 랩은 장난이 아니지만 재미있을 수는 있다.

흔한 상상 속에서 랩의 이미지는 공격성이 대부분을

차지한다. 젊은 흑인 남성이 총, 마약, 폭력에 대해 얘기하는 그런 것 말이다. 여기에 코미디가 낄 여지는 거의 없어 보인다. 맙 딥의 프로디지는 이렇게 웃긴데도 안 웃는 살벌한 태도를 "Eye for an Eye"에서 "쪼갤 순 있지, 근데 웃겨서 그런 것 같냐?"라고 표현했다. 하지만 대부분의 랩에는 주체할 수 없는 유머 감각이 들어 있다. 랩의 위트는 자주 랩의 공격성과 결합되어 표현되곤 한다. 때로는 그것이 패러디 수준으로 약해지기도 하고, 일종의 사악한 고요함이 되기도 한다. 노터리어스 비아이지가 가끔 죽음에 대해 랩했을 때 냉담하면서 속 편한 태도를 취한 것처럼 말이다. 플레이버 플래브와 올 더티 바스타드와 같은 광대들, 투 숏과 스눕 독이 구사하는 냉소적인 위트처럼 랩에는 틀림없이 고미디가 포함돼 있다. 힙합의 유머는 희극적이기도 하고 비극적이기도 한 정신, 즉 블루스에서부터 도즌 게임에 이르기까지 미국 흑인 문화를 다양하게 아우르고 있다.

9. 랩은 고급 콘셉트이기도, 저질 콘셉트이기도 하지만 콘셉트가 없는 것은 결코 아니다.

일부 힙합 순혈주의자에게 2006년 차트 1위를 했던 D4L의 싱글 "Laffy Taffy"의 놀라운 인기는 힙합의 종말을 고한 사건이었다. 어떻게 그토록 단순하기 짝이 없으면서 터무니없는 노래가 그만큼 인기를 얻을 수 있단 말

인가? 의미를 지닌 가사들은 다 어디로 간 건가? 그 답은 랩이란 항상 다양한 취향에 맞춰 등장한다는 데에 있다. "The Message" 같은 노래가 있다면 "Laffy Taffy" 같은 노래도 있다. "Laffy Taffy"는 클럽(나이트 클럽, 댄스 클럽, 스트립 클럽 등)용으로 녹음된 곡이었다. 그렇다. 그것은 저질 콘셉트였지만 콘셉트가 분명히 있었다. 그리고 제한된 조건 속에서 엄청난 성공을 거두었다.

반면 고급 콘셉트의 랩은 다양한 표현과 목적을 염원한다. 사회정치적인 메시지를 담기도 하고 새로운 가사 형태(이모털 테크닉의 9분 30초짜리 공포 가사 "Dance with the Devil"과 같은 것)를 실험하기도 한다. 또는 가사로 스스로에게 도전(롱비치 출신의 크루키드 아이가 들고 나온 "The Dream Tapes"처럼 아침에 일어나자마자 침대 머리맡의 녹음기에 대고 녹음한 일련의 아카펠라 프리스타일)하는 것일 수 있다. 랩은 명확한 콘셉트와 멀어질 때, 질서와 목적이라는 분명한 비전과 멀어질 때 가장 힘이 약해진다. 랩이 발전하려면 청중이 래퍼가 마이크를 든 이유를 가사에서 들을 줄 알아야 한다.

10. 랩은 독창성과 재활용, 모두의 영향을 받는다.

쿨 지 랩은 "동물들이 사냥감이 되는 것처럼 표절쟁이 래퍼도 수배 대상이다"고 경고한 적이 있다. 다른 래퍼의 스타일을 베끼는 것은 작사가가 범할 수 있는 가장

큰 범죄다. 설령 랩이 다른 예술의 형태로부터 상당 부분을 차용해오지 않았다면 존재 자체가 성립할 수 없었을 것임에도 그렇다. 그러나 두 가지 모두 사실이라는 점이 랩의 근본적인 역설이다. 다른 노래의 일부분을 빌려오는 샘플링 비트에서부터 다른 사람의 말을 직접 사용하는 가사 "베끼기"까지, 랩은 원래 다른 사람들의 것으로 이루어져 있다. 그러하면 노골적 도둑질과 창의적 적용을 구별하는 기준은 무엇인가? 그 답은 랩의 독창성에 있다.

예술의 한 형태로서 랩은 반복에 의존한다. 하지만 차이가 있는 반복이다. 이 창의적 과정은 래퍼가 기성품을 손쉽게 취하는 것과 그 기성품을 자신의 독특한 예술적 비전의 형태에 맞게 변형시키는 것으로 이루어진다. 표절가들은 누군가의 플로를 단순히 베끼거나 남의 가사를 자기 것인 것처럼 행세하려고 할 수도 있지만 진정한 래퍼들은 남들로부터 취한 것을 완전한 자신의 것으로 만들어내는 능력을 지녔다. 당신은 아마 앞선 주장들 일부에 동의하지 않을 수도 있다. 만일 그렇더라도 나는 괜찮다. 왜냐하면 우리는 앞으로도 당연히 열띤 토론을 벌일 것이기 때문이다. 그 과정에서 힙합 시학의 진가가 나오게 될 것이다. 내가 설명한 이 10가지 중 그 어떤 것도 불가침은 아니다. 이것들은 앞으로 추가될 수도 있고, 수정될 수도 있고, 삭제될 수도 있다. 그리고 이 10가지는 래

퍼의 것이기도 하지만 우리의 것이기도 하다. 우리는 열혈 리스너로서 무엇을 들을지 선택함으로써 랩의 가치에 영향을 미칠 수 있다. 더 중요한 것은 우리가 이 가치들을 직접 만들어낼 수 있다는 사실이다. 나아가 그 가치들을 통해 더 나은 리스너가 되어 힙합의 미래 자체도 만들어낼 수 있다. 깨어 있는 리스너로서 최고의 래퍼들이 계속해서 탁월한 가사의 최고조에 머물 수 있도록 독려하는 것이다. 랩이 세월의 시험대를 견딜 수 있을 것인가? 그 답은 라임 노트에 달려 있다.

랩 포에트리 101

1. Jeff Chang, *Can't Stop, Won't Stop: A History of the Hip-Hop Generation* (New York: St. Martin's Press, 2005), 82-83.

2. KRS-One, *Ruminations* (New York: Welcome Rain Publishers, 2003), 217.

3. Walter Peter, "The School of Giorgione" (1877), reprinted in *Selected Writings of Walter Peter*, ed. Harold Bloom (New York: Columbia University Press, 1974), 55.

4. Edward Hirsch, *How to Read a Poem and Fall in Love with Poetry* (New York: Harcourt Brace, 1999), 10.

1장 리듬

1. David Ma, "Bear Witness: Dilated Peoples' Evidence Testifies to Hip-Hop's Longevity," *Wax Poetics*, No. 26, December-January 2008, 55

2. Paul Fussell, *Poetic Meter and Poetic Form* (New York: McGraw-Hill, Inc., 1979), 126.

3. Cleanth Brooks and Robert Penn Warren, *Conversations on the Craft of Poetry* (New York: Holt, Rinehart & Winston, 1961).

4. William Butler Yeats, "Modern Poetry" (1936), reprinted in *Essays and Introductions* (London: Macmillan, 1961), 499-500.

5. The RZA, *The Wu-Tang Manual: Enter the 36 Chambers*, Vol. 1 (New York: Riverhead, 2005), 204.

6. Robert Frost, "Conversations on the Craft of Poetry," reprinted in *Robert Frost on Writing* (New Brunswick, NJ: Rutgers University Press, 1973), 155-156.

7. The RZA, 208.

8. Andrew Mason and Dale Coachman, "The Metamorphosis: Ever-Evolving Q-Tip Emerges with New Sounds," *Wax Poetics*, No. 28, April 2008, 93.

9. Fussell, 4.

10. Timothy Steele, *Missing Measures: Modern Poetry and the Revolt Against Meter* (Fayetteville: University of Arkansas Press, 1990), 281.

11. H. Samy Alim, *Roc the Mic Right: The Language of Hip Hop Culture* (New York: Routledge, 2006), 96.

12. Jim Fricke and Charlie Ahearn, *Yes Yes Y'all: The Experience Music Project Oral History of Hip-Hop's First Decade* (New York: Da Capo Press, 2002), 43.

13. Marcus Reeves, *Somebody Scream! Rap Music's Rise to Prominence in the Aftershock of Black Power* (New York: Faber and Faber, Inc., 2008).

14. Lonnae O'Neal Parker, "Why I Gave Up on Hip-Hop," *Washington Post*, October 15, 2006, B1.

15. Robert B. Stepto and Michael S. Harper, "Study and Experience: An Interview with Ralph Ellison," 1976, reprinted in *Conversations with Ralph Ellison*, ed. Maryemma Graham and Amritjit Singh (Oxford: University of Mississippi Press, 1995), 330.

16. Robert Frost, "The Way There" (1958), *Robert Frost: Collected Poems, Prose, and Plays* (New York: Library of America), 847.

17. Jon Caramanica, "Bun B," *The Believer*, June-July 2006.

18. Paul D. Miller, *Rhythm Science* (Cambridge, MA: MIT Press, 2004), 72.

19. Cobb, 87.

20. "Dead Cert," *The Observer*, April 25, 2004.

21. "Twista: Fast Talk, Slow Climb," MTVNews.com, 2005.

22. Simon Frith, *Performing Rites: On the Value of Popular Music* (Cambridge, MA: Harvard University Press, 1998), 175.

23. Tom Breihan, "Status Ain't Hood Interviews Rakim," *Village Voice*, June 6, 2006.

24. Gerard Manley Hopkins, July 24, 1866, journal entry, reprinted in *Gerard Manley Hopkins: Poems and Prose* (New York: Penguin, 1953), 185.

25. Caramanica, "Bun B."

26. The RZA, 108.

27. Stic. man, *The Art of Emcee-ing* (New York: Boss Up, Inc., 2005), 53.

2장 라임

1. Frances Mayes, *The Discovery of Poetry: A Field Guide to Reading and Writing* (New York: Harcourt Brace, 2001), 167.
2. Alfred Corn, *The Poem's Heartbeat: A Manual of Prosody* (New York: Story Line Press, 1997), 77.
3. Corn, 75.
4. Steve Kowit, *In the Palm of Your Hand: The Poet's Portable Workshop* (Gardiner, ME: Tilbury House Publishers, 1995), 161.
5. Derek Walcott, *Conversations with Derek Walcott* (Jackson: University of Mississippi Press, 1995), 105.
6. James G. Spady, *Street Conscious Rap* (Philadelphia: Black History Museum Press, 1999), 550.
7. Emcee Escher and Alex Rappaport, *The Rapper's Handbook: A Guide to Freestyling, Writing Rhymes, and Battling* (New York: Flocabulary LLC, 2006), 28.
8. John Milton, *Selected Prose* (Columbia: University of Missouri Press, 1985), 404.
9. Thomas Campion, "Observations in the Art of English Poesie" (1602), reprinted in *Renascence Edition* (Eugene: University of Oregon, 1998).
10. Benjamin Hedin, *Studio A: The Bob Dylan Reader* (New York: W. W. Norton & Company, 2004), 215.
11. Hedin, 215.
12. Fricke and Ahearn, 79.

3장 워드플레이

1. Cobb, 6.
2. Ralph Ellison, "Some Questions and Some Answers," *The Collected Essays of Ralph Ellison* (New York: Random House, 1994), 295.
3. *And You Don't Stop: 30 Years of Hip Hop*, VH1, 2004.
4. "Resurrection: Common Walks," PopMatters music interviews,

September 21, 2005.

5. Ellison, "What These Children Are Like," 555.

6. James Baldwin, "If Black English Isn't a Language, Then Tell Me, What Is?" *New York Times*, July 29, 1979.

7. Anthony DeCurtis, "Wu-Tang Family Values," *Rolling Stone*, July 24, 1997.

8. Mayes, 427.

9. H. Samy Alim, "Interview with Ras Kass," James G. Spady, et al, *The Global Cipha: Hip Hop Culture and Consciousness* (Philadelphia: Black History Museum Press, 2006), 241.

10. Hirsch, 12.

11. John Caramanica, "Keep on Pushin'," *Mass Appeal* 39, 72.

12. Ellison, "Society, Morality, and and the Novel," 702.

4장 스타일

1. Daniel J. Levitin, *This Is Your Brain on Music: The Science of a Human Obsession* (New York: Penguin, 2007), 117.

2. Adam Krims, *Rap Music and the Poetics of Identity* (New York: Cambridge University Press, 2000), 48.

3. Ellison, "Going to the Territory," 612.

4. Richard Cromlein, "Mos Def Wants Blacks to Take Back Rock Music," *Los Angeles Times*, December 28, 2004.

5. *And You Don't Stop.*

6. *The Vibe History of Hip-Hop* (New York: Three Rivers Press, 1999), 93.

7. *The Art of 16 Bars*, Image Entertainment, 2005.

8. "KRS-One, 247.

9. 50 Cent and Kris Ex, *From Pieces to Weight: Once Upon a Time in Southside Queens* (New York: MTV Books, 2005), 163.

10. *And You Don't Stop.*

11. Eminem biography, eminemonline.com.

12. Breihan, "Status Ain't Hood Interview: Rakim."

13. Cedric Muhammad, "Hip-Hop Fridays: Exclusive Q&A with Ludacris," blackelectorate.com, May 9, 2003.

14. Kelefa Sanneh, "Uneasy Lies the Head," *New York Times*,

November 19, 2006.

15. Caramanica, "Bun B."

16. William Butler Yeats, *Yeats' Poetry, Drama, and Prose* (New York: W. W. Norton & Company), 308.

17. Mayes, 375.

18. Brian Coleman, *Check the Technique: Liner Notes for Hip-hop Junkies* (New York: Villard, 2007), 91.

19. Ellison, "Ellison: Exploring the Life of a Not So Visible Man," Hollie I. West (1973), published in *Conversations with Ralph Ellison*, eds. Maryemma Graham and Amritjit Singh (Jackson: University of Mississippi Press, 1995), 251.

20. Ellison, *Conversations*, 235.

21. Coleman, 37.

22. Rikky Rooksby, *Lyrics: Writing Better Words for Your Songs* (San Francisco: Backbeat Books, 2006), 107.

5장 스토리텔링

1. Ken Capobianco, "Lupe Fiasco Accepts the Outsider Label as a Positive Rap," *Boston Globe*, November 13, 2006

2. Coleman, 419.

3. T. S. Eliot, "The Three Voices of Poetry" (1955), reprinted in *Lewis Turco's The Book of Forms: A Handbook of Poetics* (Hanover, NH: University Press of New England, 2000), 120.

4. John Drury, *The Poetry Dictionary* (Cincinnati, OH: Writer's Digest Books, 2006), 78-79.

5. Spady, "Interview with Pharoahe Monch," *The Global Cipha*, 141.

6. Cecil Brown, *Stagolee Shot Billy* (Cambridge, MA: Harvard University Press, 2003), 221.

7. "Persona," *The New Princeton Encyclopedia of Poetry and Poetics* (Princeton, NJ: Princeton University Press, 1993), 900

8. David Banner, "David Banner's Speech to Congress Over Hip Hop Lyrics," ballerstatus.com, September 27, 2007.

9. Jay-Z, *Stop Smiling* No. 33, 2007, 45-46.

10. Jason Newman, "Everybody Plays the Fool (Sometimes): Devin the Dude is Hip-Hop's Court Jester," *Wax Poetics*, No.28,

December-January 2008, 52.

11. "Narrative Poetry," *New Princeton Encyclopedia*, 814.

6장 시그니파잉

1. Derek Collins, *Master of the Game: Competition and Performance in Greek Poetry* (Cambridge, MA: Harvard University Press, 2005), x-xi.

2. Cobb, 79.

3. "Lil Wayne Interview," ign.com, June 5, 2004.

4. ign.com.

5. *The Art of 16 Bars.*

6. Coleman, 384.

7. Spady, "Interview with N.O.R.E a.k.a. Noreaga," 92.

8. Henry Louis Gates, Jr., *The Signifying Monkey: A Theory of African-American Literary Criticism* (New York: Oxford University Press, 1989), 44.

9. Cobb, 80.

10. William Eric Perkins, *Droppin' Science: Critical Essays on Rap Music and Hip Hop Culture* (Philadelphia: Temple University Press, 1996), 17.

11. *And You Don't Stop.*

12. *And You Don't Stop.*

13. Robin D. G. Kelley, *Yo' Mama's Disfunktional! Fighting the Culture Wars in Urban America* (Boston: Beacon Press, 1997), 37-38.

14. Stic.man, 15.

15. Scott Thill, "Eminem vs. Robert Frost," Salon.com, March 18, 2004.

16. *Vibe*, 93.

17. Jay-Z, *XXL*, 2006.

18. Jason Genegabus, "Mos Def: From Film to Fashion to Music, He's a Tough Act to Follow," *Honolulu Star-Bulletin*, February 18, 2005.

김봉현 · 힙합 저널리스트

옮긴이의 말

문득 드렁큰 타이거의 데뷔가 생각난다. 1999년이었다. 그들의 데뷔 앨범을 열심히 듣던 나는 반에서 1등을 하다가 2등으로 추락했다. 드렁큰 타이거의 등장은 여러모로 충격이었다. 하지만 충격의 정도를 계량화할 수 있다면, 그들의 막강한 영어 랩이나 호전적인 태도는 2위와 3위쯤 될 것이다. 나에게 가장 충격적이었던 것은 카세트테이프 속에서 들려오는 그들의 어떤 외침이었다. "랩은 시예요! 유남생?"

2000년대를 넘어서며 나는 더 많은 시인과 만나게 됐다. 사실 시인과 만난 적은 없었다. 시집을 읽은 적도 없다. 대신에 내가 만난 시인들은 힙합 앨범 속에 살고 있었다. 많은 래퍼가 서로 약속이나 한 듯 '나의 랩은 시고, 나는 시인이다'라는 말을 하고 있었다. 심지어 어떤 팀의 이름은 '거리의 시인들'이었다. 그렇기에 랩은 곧 시라는 말이 나에게는 꽤 오래전부터 익숙했다. 하지만 그와 동

시에 이 말은 고개를 끄덕거리게는 하면서도 정작 그 의미를 정확하게는 알아챌 수 없는 것이기도 했다.

조금 더 자세히 말해보자. 시를 전공하지도 않았고 시를 쓰지도 않기에 나는 랩이 왜 시인지에 대해 전문적으로 설명할 수는 없었다. 하지만 랩이 곧 시라는 말은 내가 랩에 대해 오래전부터 어렴풋이 지녀온 어떤 믿음과 통하고 있었다. 그렇기에 나는 나도 모르게 이 말을 지지해왔다. "랩은 장난이 아냐. 그냥 나오는 대로 지껄이는 게 아니라고. 너희 시 좋아하지? 시는 깊고 가치 있는 것이라고 생각하지? 랩도 그런 거야. 랩은 예술이고 래퍼는 예술가야. 외워둬."

그러다 몇 년 전 김경주 시인을 만나게 됐다. 이제야 시인과 실제로 만났던 것이다. 상수동 이리카페에서 그와 처음으로 이런저런 이야기를 나누던 날을 기억한다. 언뜻 보기에 나와 그는 전혀 어울리지 않을 것 같지만 사실 우리는 많은 연결 고리를 가지고 있었다. 그중 가장 거대한 것은 바로 랩과 시의 연결 고리였다. 그는 시와 랩이 '배다른 형제'라고 생각했고 나 역시 그에 동의했다. 그러고는 랩은 곧 시라는 말이 선언적 수사 이상으로 논의된 적이 없던 지난 세월을 떠올렸다. 그렇다면 우리가 한국에서 그 이상의 논의를 만들어보자고 생각했다. 힙합 저널리스트와 시인. 한 조각이 더 필요했다. 바로 래퍼였다. 누가 좋을지 결정하는 데에는 오랜 시간이 걸

리지 않았다. MC 메타^{MC Meta}. 처음 랩 가사를 쓸 때 시를 짓는다고 생각하며 쓴 사람. 그래서 자신의 랩 네임도 '메타포^{metaphor}'의 약자로 정한 사람. 바로 그 사람이었다.

그리하여 이 책은 포에틱 저스티스^{Poetic Justice}의 중요한 움직임 중 하나가 되어 세상에 나왔다. 아, 포에틱 저스티스는 나와 김경주 시인, 그리고 MC 메타가 결성한 프로젝트 팀의 이름이다. 각자의 분야에서 서로 할 일을 하다가 시와 랩을 연결해야 할 일이 생기면 경보음이 울리고, 경보음이 울리면 10분 내에 유니폼을 갈아입고 셋이 홍대입구 3번 출구에서 만난다. 이 책을 사거나 훔친 사람이라면 추천사를 누가 썼는지 이미 알고 있을 것이다. MC 메타는 추천사를 나에게 보내오면서 이런 말을 덧붙였다. "와, 너무 재밌게 읽었네요. 무엇보다 책에서 예제로 사용된 것 대부분이 저 역시 시도했던 작사 방식이라는 점에서 개인적으로 감동이 있어요! '난 틀리지 않았어' 같은 느낌이랄까." 그렇다, MC 메타는 틀리지 않았다.

이 책은 랩과 시를 아우르며 다채로운 이야기를 늘어놓고 있다. 랩과 시는 어떻게 연결되어 있는지, 랩과 시는 무엇이 같은지에 대해 이야기하던 저자는 돌연 둘이 어떤 점에서 다른지에 대해서도 말한다. 그러나 결국 이 책의 논지는 랩과 시를 왜 함께 말할 수밖에 없는지로 모아진다. 특히 힙합과 문학, 양 방면으로 방대하게 뻗어

있는 저자의 지식이 놀랍다. 그 지식을 매 순간 적절하게 활용하는 모습은 더 놀랍다. 아마 독자들은 이 책 한 권만으로도 평범한 책 열 권 정도는 읽은 효과를 누릴 수 있을 것이다.

저자가 힙합에 대한 부당한 공격이나 폄하에 맞서고 있다는 사실 역시 반갑다. 무조건 힙합의 편을 들고 있다는 말은 아니다. 저자는 힙합이 부당하게 공격받거나 폄하당하는 부분에 대해서는 누구보다 앞장서서 변호의 목소리를 높이지만 힙합이 받아들이고 개선해나가야 할 지적에 대해서는 누구보다 더 빠르고 아프게 수용한다. 실은 이 '균형 감각'이야말로 내가 생각하는 이 책의 최대 미덕이다. 책의 모든 부분에서 저자는 좀처럼 이분법을 동원하지 않는다. 대신에 망원경과 현미경을 두루 활용하며 가장 섬세하고 설득력 있는 결론을 도출해낸다. 예를 들어 저자는 래퍼들이 다루는 주제가 다양하지 못하다는 비판은 부당하다고 말하면서도, 극히 제한된 주류 상업 랩만을 접해본 이들이 그런 결론을 내리는 것에 대해 과연 누가 탓할 수 있느냐고 반문한다. '힙합은 오직 진실만을 이야기한다'거나 '래퍼는 반드시 직접 가사를 써야 한다'는 명제에 대해서도 마찬가지다. 저자는 힙합의 고유한 가치를 무례하게 대하지 않으면서도 독자들에게 다양한 생각의 여지를 제공한다.

쉬운 책은 아니다. 책과 능동적으로 상호 작용할 마음

의 준비가 돼 있어야 이 책을 온전히 흡수할 수 있다. 또 이 책은 인문서이지만 동시에 꽤 효과적인 실용서이기도 하다. 래퍼가 되겠다고 하는 독자들은 이 책이 곧바로 랩을 하는 법에 대해 알려주지 않는다고 해서 그냥 지나치는 실수를 범하지 않길 바란다. 이 책은 창작에 보탬과 영감이 될 만한 철학과 노하우로 가득 차 있으니까.

마지막으로, 당신은 이 책을 다 읽고도 여전히 힙합을 싫어하거나 최소한 좋아하지 않을 수도 있다. 아마 래퍼들은 앞으로도 당신이 싫어하는 거친 표현을 계속 쓸 테고, 윤리적이지 않은 이야기 역시 랩에 담아 뱉어낼 것이다. 그러나 그것이, 랩이 시가 아니라는 근거가 되지는 못한다. 사실 둘은 아무런 상관관계가 없다. "성숙한 관중은 랩을 맥락으로 이해할 수 있다. 랩의 가치는 그 안에 담긴 거친 표현이 아니라 시적 형태의 다양성과 섬세함으로 평가해야 한다." 힙합의 시학이 이제 한국에서도 빛날 차례다.

김경주 시인 · 극작가 · poetry slam 운동가

이 책은 시와 랩의 연결 고리 어디쯤에선가 서성거리는 말들의 웅성거림이다. 좀더 거창하게 말하면 문학 텍스트가 소리된 발화로서 대중을 만날 때 가장 임팩트 있는 지점에 이제는 랩이 자리한다. 낭독이란 고대부터 인간의 목소리를 통해 전달되어온 공명이었으며, 그 흐름이 현재는 비트 위에서 전개되고 있다는 점을 랩은 정확히 겨냥하고 있다. 랩은 가장 현대화된 고백 양식이며 현대의 시 낭독이 비트 위에서 출렁거릴 때 그것은 랩이기도 하고 이미 시poetry slam이기도 하다. 물론 시와 랩의 본질적인 차이 역시 분명하게 존재한다. 이 책의 부분 번역을 맡은 역자로서 나는 그 둘의 차이를 통해 둘의 고유성을 드러내는 방식에 관심이 있는 것 또한 사실이다. 시와 랩은 라임이라는 공통분모로 울림을 만들어간다는 점에서는 친연성을 갖지만, 시가 언어로 설명할 수 없는 것을 쓰려 하며, 언어로는 불가능한 인간의 미지를 열어간다

는 점에서 이미지와 침묵의 질을 드러내는 반면, 랩은 침묵보다는 속도(비트)를 가져야 하며(때로 침묵은 래퍼들에게 얼마나 후줄근한 것이 되어버리는지) 말로써 공중 발화되어야만 메시지에 더 강렬한 힘을 갖는다는 점에서 둘은 다르다. 텍스트적으로만 놓고 보자면 '언어와 말' 차이의 어디쯤에선가 둘은 갈라서는 지점이 있다. 글을 쓴다는 것은 언어의 행위이고 랩을 한다는 것은 말을 행동한다고 볼 수 있기 때문이다. 얼핏 보면 너무나 달라 보이는 시와 랩. 그러나 들여다보면 너무나 닮아 있는 시와 랩. 둘의 차이와 공통분모를 통해 인간의 고백 양상을 들여다볼 수 있다는 점에서 이 책은 매력적이다.

이 책은 텍스트를 벗어난 시의 형태가 랩으로 어떻게 출현하는지, 그리고 시라고 규명되어온 성분들이 랩의 구조와 스토리 안에서 어떻게 발화되는지 흥미롭고도 다양한 텍스트의 사례들을 통해 고찰하고 있다. 얼마 전 흑인이면서 셰익스피어 작품을 가지고 랩 스토리를 해온 '셰익스피어 컴퍼니'의 대표 AKALA가 한국을 방문해 평론가 김봉현과 나는 그와 인터뷰를 했다. AKALA는 셰익스피어 작품 속에서 문학적 엄밀성, 라임의 아름다움, 힙합의 정신 등을 발견해서 슬램 '랩'이라는 형태로 대중과 만나온 사람이다. 영국에서는 흑인인 그가 셰익스피어의 작품을 난도질하는 것에 여전히 많은 반감을 품고 있다고 했다. 그는 가장 고전적인 방식으로 가장 현대적

인 전위를 지향하는 시인이자 래퍼 중 한 명이었다. 시와 랩의 어울림은 그렇게 눈치 보지 않고 출렁거릴 때 매혹적이다. 이 책이 그처럼 시와 랩을 사랑하고 아끼는 독자들에게 새로운 시적 선언(포에틱 저스티스poetic justice)으로 여겨지면 복되리라 생각한다.

1판 1쇄 2017년 3월 13일
1판 2쇄 2018년 9월 10일

지은이 애덤 브래들리
옮긴이 김봉현 김경주
펴낸이 강성민
편집장 이은혜
마케팅 정민호 이숙재 정현민 김도윤 안남영
홍보 김희숙 김상만 이천희

펴낸곳 (주)글항아리 | 출판등록 2009년 1월 19일 제406-2009-000002호
주소 10881 경기도 파주시 회동길 210

전자우편 bookpot@hanmail.net
전화번호 031-955-8891(마케팅) 031-955-1934(편집부)
팩스 031-955-2557

ISBN 978-89-6735-414-5 03600

이 도서의 국립중앙도서관 출판시도서목록(CIP)은 서지정보유통지원시스템 홈페이지
(http://seoji.nl.go.kr)와 국가자료공동목록시스템(http://www.nl.go.kr/kolisnet)에서 이용
하실 수 있습니다. (CIP제어번호 : CIP2017003340)